图形创意设计

王娜 —————— 著

清华大学出版社

北京

内 容 简 介

本书是一本全面介绍图形创意设计的图书，共分为7章，内容分别为图形创意基本知识、认识色彩、图形创意设计基础色、图形的构成方式、图形创意设计的创意方式、图形创意设计的应用行业、图形创意设计的经典技巧，并在多个章节中安排了常用主题色、常用色彩搭配、配色速查、色彩点评、推荐色彩搭配等经典模块，丰富本书结构的同时，也增强了本书的实用性。

本书内容丰富、案例精彩、图形创意设计新颖，不仅适合广告设计、平面设计、海报设计、书籍装帧设计、包装设计、VI设计等专业的初级读者学习使用，还可以作为大中专院校、平面设计专业和社会培训机构的教材，也非常适合喜爱图形创意设计的读者学习使用。

图书在版编目(CIP)数据

图形创意设计 / 王娜著. —北京：清华大学出版社，2022.8
ISBN 978-7-302-61331-2

Ⅰ.①图…　Ⅱ.①王…　Ⅲ.①图案设计　Ⅳ.①J51

中国版本图书馆CIP数据核字(2022)第122364号

责任编辑：韩宜波
封面设计：杨玉兰
责任校对：徐彩虹
责任印制：曹婉颖

出版发行：清华大学出版社
　　　　网　　　址：http://www.tup.com.cn, http://www.wqbook.com
　　　　地　　　址：北京清华大学学研大厦 A 座　　　邮　　编：100084
　　　　社 总 机：010-83470000　　　　　　　　　邮　　购：010-62786544
　　　　投稿与读者服务：010-62776969，c-service@tup.tsinghua.edu.cn
　　　　质 量 反 馈：010-62772015，zhiliang@tup.tsinghua.edu.cn
印 装 者：小森印刷霸州有限公司
经　　销：全国新华书店
开　　本：185mm×210mm　　　**印　张：**9.4　　　**字　数：**296 千字
版　　次：2022 年 9 月第 1 版　　　**印　次：**2022 年 9 月第 1 次印刷
定　　价：69.80 元

产品编号：094205-01

　　本书是讲解从基础理论到高级进阶实战的图形创意设计书籍，内容以配色为出发点，讲述了图形创意设计中配色的应用。书中包含了图形创意设计必学的基础知识及经典技巧。本书不仅有理论、精彩案例赏析，还有大量的色彩搭配方案、精准的CMYK色彩数值，既可以作为读者赏析用书，又可作为工作案头的素材书籍。

本书共分7章，具体安排如下。

　　第1章为图形创意设计基础知识，介绍图形创意的定义、图形创意的功能、图形创意的构成元素。

　　第2章为认识色彩，包括色相、明度、纯度、主色、辅助色、点缀色、色相对比、色彩的距离、色彩的面积、色彩的冷暖。

　　第3章为图形创意设计基础色，包括红色、橙色、黄色、绿色、青色、蓝色、紫色、黑白灰。

　　第4章为图形的构成方式，包括8种常用的图形构成方式。

　　第5章为图形创意设计的创意方式，包括16种常见的创意方式。

　　第6章为图形创意设计的应用行业，包括8种常见的应用行业。

　　第7章为图形创意设计的经典技巧，精选了15个设计技巧。

本书特色如下。

■　**轻鉴赏，重实践。**

　　读者常常会感觉到鉴赏类书籍只能欣赏，欣赏完自己还是设计不好，本书则不同，增加了多个动手的模块，让读者可以边看边学边练。

■ **章节合理，易吸收。**

第1~3章主要讲解图形创意设计的基础知识、基础色；第4~6章介绍图形的构成方式、图形创意设计的创意方式、图形创意设计的应用行业；第7章以简明扼要的方式介绍了15个设计秘籍。

■ **设计师编写，写给设计师看。**

针对性强，而且了解读者的需求。

■ **模块设置非常丰富。**

常用主题色、常用色彩搭配、配色速查、色彩点评、推荐色彩搭配在本书都能找到，一书满足读者的从基础到进阶的知识诉求。

■ **本书是系列图书中的一本。**

在本系列图书中读者不仅能系统学习图形创意设计知识，而且还有更多的设计技巧及设计创意方面的知识供读者选择。

本书通过对知识的归纳总结、趣味的模块讲解，希望能打开读者的思路，避免一味地照搬书本内容，力争通过经典案例实践加深读者对知识点的理解，提高读者的动手能力。希望通过本书，激发读者的学习兴趣，开启设计的大门，帮助读者迈出第一步，圆读者一个设计师的梦！

本书由湖州师范学院艺术学院的王娜副教授编写，其他参与本书内容整理的人员还有董辅川、王萍、李芳、孙晓军、杨宗香。

由于作者水平有限，书中难免存在不妥之处，敬请广大读者批评和指正。

编　者

CONTENTS 目 录

第1章
图形创意设计基础知识

第2章
认识色彩

第3章

图形创意设计基础色

第4章

图形的构成方式

第5章

图形创意设计的创意方式

第6章

图形创意设计的应用行业

第7章

图形创意设计的经典技巧

第1章

图形创意设计基础知识

　　图形创意设计是以独特的图形语言表现作品设计的主题，通过图形、文字、色彩、构图以及创意手法等要素创作设计作品，可应用于广告设计、包装设计、书籍装帧设计、海报招贴设计、标志设计、插画设计等设计作品中。

　　图形作为重要的信息传递载体，在多样化的设计元素中，发挥着不可替代的作用，在广告设计与书籍装帧设计中的地位不可忽视。图形以自身独有的优势表现设计主题，相较于其他设计元素而言，可以带来更为直观、鲜明的视觉冲击力。

　　图形创意设计可应用于广告设计、书籍装帧设计、包装设计、海报招贴设计、标志设计等设计领域。

食品包装　　　　　　　　　音乐会海报招贴　　　　　　　　啤酒广告

标志设计　　　　　　　　　　　　　　　书籍封面

1.2　图形创意设计的功能

　　图形创意是将独特的创意灵感通过可视化的色彩、图形图案、线条、肌理、形态构成等方式转变为一种视觉表达的手段。特点是视觉元素简洁、视觉冲击力强、感染力与艺术表现力丰富。优秀的图形设计可以为作品增光添彩，激发观者的观赏兴趣，使作品主题更加深入人心。

　　图形创意设计的功能可以归纳为以下几点。

- 强大的传播效果。
- 提升作品的亲和力。
- 促进阅读。
- 激发观众的兴趣。
- 传播企业的信息与理念。

图形设计主要是通过对图形图案进行发掘、解构、重组、转换，以超脱现实的视觉意象使观者展开联想，塑造独具一格、新颖的视觉形象。图形创意设计要在最短的时间内找到事物本质，以传播信息为根本目的；并通过简单图形、色彩与文字三个要素进行平面作品设计。

1.3.1 图形

图形是平面设计作品中主要的构成要素，具有形象化、具体化、直接化的特性，是一种世界性的语言，在难以识别文字说明的情况下，可以通过图形了解广告信息。平面海报中图形的设计通常通俗易懂、简单幽默、生动形象，非常便于公众对作品主题的认识、理解与记忆。平面设计中的图形可分为人物图形、动物图形、自然图形、物体图形、抽象图形等，不同的图形可以创作出不同的作品。

1. 人物图形

人物图形是将人的形态、动作或表情通过图形的组构呈现出来，赋予图形生命力，具有极强的感染力。

2. 动物图形

动物图形可以呈现出动物的形象特征与结构特点，让观者一目了然，辨别出动物的特征；动物图形的使用可以使整体画面更加生动、更富有意趣。

3. 自然图形

自然图形是指作品中具有自然界常见的图形形状，例如太阳、星星、花卉、植物等图形；自然图形常可带来自然、简单、清新的视觉体验。

4. 物体图形

　　顾名思义，物体图形即物体本身所呈现出的图形；例如建筑所呈现出的矩形形状、水果带有的圆形等。物体图形可以给观者留下充分的想象空间与心理暗示。

5. 抽象图形

　　抽象图形是将图形以超乎寻常的方式进行排列、重组，从而获得变化无穷、超出现实的视觉效果。可表达出设计者的灵感构思，使作品的整体风格更加丰富、生动。

1.3.2　文字

　　图形创意设计除了需要有夺人眼球的画面外，文字设计也是不可或缺的重要组成部分。文字一方面可以起到解释、说明信息的作用，另一方面可以起到美化版面、强化效果的作用。

　　在图形创意设计中，文字内容由标题、正文和落款三部分组成。

　　1. 标题

　　标题文字通常字号较大，比较明显，内容比较简练，可以在瞬间完成信息的传递。

　　2. 正文

　　正文是对产品、活动等信息的描述，例如：一张电影节主题的活动海报招贴，那么正文部分就应该描述活动的目的和意义、活动的主要内容、时间、地点、参加的具体方法及一些必须注意的事项等。

　　3. 落款

　　落款就是商家的署名，以确保信息传递的真实性。

　　广告设计中的文字具有可识别性、独特性和统一性。

　　1. 可识别性

　　文字可以传递信息，具有解释说明的作用，所以可识别性是文字的最基本要求。清晰、易懂的文字才是文字设计在广告设计中的诉求，不要为了设计而设计。

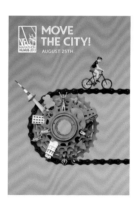

　　2. 独特性

　　根据作品所要表达的主题，利用文字的外部形态和韵律在不喧宾夺主的前提下突出字体设计的个性，创作出和主题相一致的特色文字，有助于设计者意图的表达。

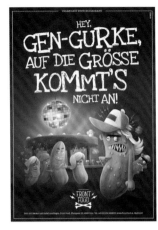
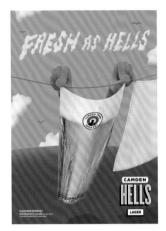
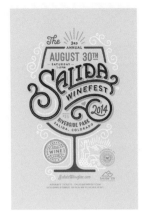

3. 统一性

平面设计作品中的文字不能脱离作品本身单独排版制作，要与整体画面风格保持统一，而且文字要通俗易懂，这样便于观者理解和记忆。

1.3.3 色彩

任何图形创意设计作品都离不开色彩，色彩是表现主题和创意的重要方式。在进行商业广告色彩搭配的过程中，所选择的配色既要充分展现产品、体现企业的特征、符合当下市场审美习惯，还要根据受众年龄、经历、环境、风俗、性别的不同选择相应的颜色。

常见的商业海报设计色彩系列如下所述。

■ 食品类图形创意海报多选用鲜艳、醒目的颜色来突出食品的美味，从而触动观者味蕾。

■ 常用色调：红色、橙色、黄色、绿色。

■ 安全类图形创意设计作品通常用色简单、轻柔，摒弃花哨、张扬的色彩，作品往往传递出可靠、值得信任的安全信息，以稳定、内敛的用色打动观众。

■ 常用色调：蓝色、绿色、灰色、白色。

■ 热情感的图形创意设计作品所涉及的行业较广，多使用视觉感染力较强的暖色调色彩，给人一种亲切、浓郁、饱满的感觉。

■ 常用色调：橙色、红色、黄色、棕色。

■ 环保主题图形创意设计作品具有较强的公益宣传效果，能够促使人们强化环保意识，促进人与自然和谐发展，形成良好的社会风尚。

■ 常用色调：蓝色、绿色、灰色、白色。

■ 科技类图形创意设计作品侧重实用性，以及严谨、冷静、超现实风格的视觉表达。

■ 常用色调：灰色、白色、蓝色、青色。

第2章

认识色彩

色彩由光引起，由三原色构成，太阳光可分解为红、橙、黄、绿、青、蓝、紫等色彩。它是视觉表达的重要元素，具有感染观者情绪、深化品牌形象、增强广告记忆点等作用。每种色彩都各有特点与性格，并被赋予不同的意象与情感，合理搭配色彩可以使特定群体产生不同的联想与情感倾向。例如与食品相关的作品设计会选用高饱和度的暖色调配色方案，以显现食物的美味，同时激发观者食欲；以女性为主题的作品则会选用浪漫、妩媚的配色方案，所以说色彩是赋予图形设计灵魂的画龙点睛之笔。

红——750nm ~ 620nm
橙——620nm ~ 590nm
黄——590nm ~ 570nm
绿——570nm ~ 495nm
青——495nm ~ 476nm
蓝——475nm ~ 450nm
紫——450nm ~ 380nm

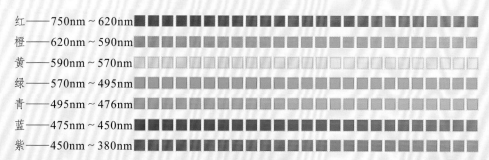

色彩的三要素是指色相、明度、纯度，任何色彩都具有这三大要素。通过改变色相、明度以及纯度，可以影响色彩的距离、面积、冷暖属性等。

色相是色彩的首要要素，由原色、间色、和复色构成，是色彩的基本相貌。从光学意义上讲，色相是由光波的长短所决定的。

- 任何黑白灰以外的颜色都有色相。
- 色彩的成分越多它的色相越不鲜明。
- 日光通过三棱镜可分解出红、橙、黄、绿、青、蓝、紫7种色相。

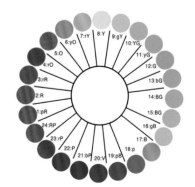

明度是指色彩的明亮程度，是彩色和非彩色的共有属性，通常用0~100%的百分比来度量。

- 蓝色里加入黑色，明度就会越来越低，而低明度的暗色调，会给人一种深沉、严肃、冷静的感觉。
- 蓝色里加入白色，明度就会越来越高，而高明度的亮色调，会给人一种清爽、纯净、明快的感觉。
- 在加色的过程中，中间的颜色明度是比较适中的，而这种中明度色调会给人一种内敛、安静、平和的感觉。

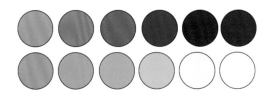

纯度是指色彩中所含有色成分的比例，比例越大，纯度越高。纯度又被称为色彩的彩度。

- 高纯度的颜色会使人产生兴奋、鲜活、激越的感觉。
- 中纯度的颜色会使人产生淡然、平衡、朴素的感觉。
- 低纯度的颜色则会使人产生细腻、温润、朦胧的感觉。

高纯度　　中纯度　　低纯度

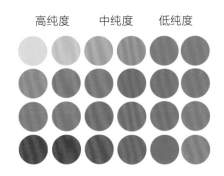

2.2　主色、辅助色、点缀色

主色、辅助色、点缀色是图形创意设计中不可缺少的色彩构成元素。主色可以决定作品画面色彩的总体倾向，而辅助色和点缀色则可以与主色搭配，为主色服务。

2.2.1　主色

主色画面的主体，占据画面的大部分面积，对整个作品的优劣具有决定性的作用。

该作品以天蓝色作为画面主色，让人联想到一碧如洗的天空，给人一种澄净、清爽的视觉感受，结合卡通饼干图形，可给人留下风趣、可爱的印象。

CMYK: 63,6,6,0
CMYK: 0,0,0,0
CMYK: 70,77,82,52

推荐配色方案

CMYK: 38,0,6,0　　CMYK: 27,21,20,0　　CMYK: 100,100,55,5

CMYK: 66,0,4,0　　CMYK: 4,7,18,0

青瓷色色彩清新、自然，使该画面洋溢着生机盎然的生命力，再加上轮船与船锚的图形造型，展现出辽阔、幽静的画面意境。

CMYK: 63,7,41,0
CMYK: 92,65,67,29
CMYK: 11,8,15,0
CMYK: 12,24,73,0

推荐配色方案

CMYK: 64,15,29,0　　CMYK: 4,16,7,0　　CMYK: 11,24,72,0

CMYK: 28,18,38,0　　CMYK: 92,61,63,19

2.2.2 辅助色

辅助色在画面中所占面积仅次于主色，具有突出主色、帮助主色完成整体画面设计、丰富主色表现力的作用，可以用来烘托、辅助、平衡画面主色调。

该作品将蜜桃粉色作为主色，紫色作为辅助色，使整体画面呈现出秀丽、浪漫的视觉效果，带给观者视觉上的享受。

CMYK: 7,44,29,0
CMYK: 78,83,26,0
CMYK: 8,19,51,0

推荐配色方案

CMYK: 2,24,14,0 CMYK: 52,56,14,0 CMYK: 19,43,63,0

CMYK: 85,95,55,32 CMYK: 0,51,36,0

青色作为主色，洋红色作为辅助色，使该画面色彩形成强烈的对比，烘托了画面氛围，具有无可比拟的视觉刺激力。

CMYK: 73,12,27,0
CMYK: 9,88,51,0
CMYK: 1,0,4,0
CMYK: 93,64,73,35

推荐配色方案

CMYK: 65,19,40,0 CMYK: 0,0,0,0 CMYK: 28,44,27,0

CMYK: 73,9,33,0 CMYK: 13,21,28,0

2.2.3 点缀色

点缀色通常运用于设计画面的细节处，占据的面积较小，主要起到衬托主色调和承接辅助色的作用，还可以更好地诠释画面的色彩组合，丰富画面视觉效果以及营造作品整体的氛围，让画面更富有神采。

该作品中的红色作为作品的点睛之笔，具有锦上添花的作用，使作品画面看起来更加清爽、舒适，更具神采与吸引力。

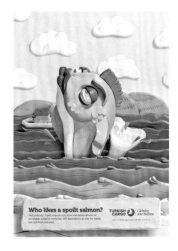

CMYK：24,4,9,0
CMYK：86,52,21,0
CMYK：64,8,24,0
CMYK：18,17,16,0
CMYK：7,92,84,0

推荐配色方案

CMYK：48,2,15,0　　CMYK：46,42,40,0　　CMYK：100,100,47,3

CMYK：84,47,11,0　　CMYK：7,58,47,0

该作品将橙色作为点缀色，为低纯度色彩的画面注入了鲜活的气息，使画面更具活力，让人切实体会到饮品所带来的惬意与畅快。

CMYK：31,35,32,0
CMYK：100,100,47,3
CMYK：0,0,0,0
CMYK：10,52,71,0

推荐配色方案

CMYK：50,40,7,0　　CMYK：5,25,21,0　　CMYK：37,73,64,0

CMYK：13,43,60,0　　CMYK：4,12,9,0

色相对比是利用不同色相之间的差别，在两种以上色彩的组合中，色彩间形成的色彩对比效果。色相对比的强度取决于色相在色相环上所间隔的角度，角度越小，对比便越弱；反之则对比越强。值得注意的是，色相的对比类型是由色彩在色相环上间隔的角度定义的，其定义较为模糊，例如15°为同类色对比、30°为邻近色对比，那么20°就很难定义，但20°的色相对比与30°或15°的区别都不大，色彩属性十分相似。因此，关于色相对比的定义不能一概而论。

2.3.1 同类色对比

■ 同类色对比是指在24色色相环上相隔15°左右的两种色彩对比。
■ 同类色是由同一色相的色彩向不同明度、纯度或冷暖程度靠近形成的色彩对比效果，对比较弱。
■ 同类色对比给人的感觉是单纯的、平静的，无论总体色相倾向是否鲜明，整体的色彩基调较为统一。

咖啡色背景与耀眼、华丽的金色首饰形成同类色对比，画面整体明度较低，呈现出雍容、大气、庄重的格调，更显雅致、卓越的内涵。

CMYK: 52,76,94,21
CMYK: 17,35,75,0
CMYK: 7,5,8,0
CMYK: 9,15,46,0

草绿色的树叶图形形成同类色对比，使画面视觉元素既呈现出韵律感，又极具协调、和谐的美感，整体画面洋溢着生机与悠然自在的气息。

CMYK: 87,73,83,60
CMYK: 46,8,99,0
CMYK: 70,25,100,0
CMYK: 10,20,76,0

2.3.2 邻近色对比

- 邻近色对比是在色相环上相隔30°左右的两种颜色对比。色相搭配相较同类色而言更为丰富，整体画面的视觉效果较为和谐、单纯、雅致。
- 如红、橙、黄以及蓝、绿、紫等组合都属于邻近色搭配。

该画面中视觉元素采用镜像构图方式，给人一种均衡、平稳的视觉感受。其上下两部分背景形成邻近色搭配，打造出极具动感与激情的画面效果。

CMYK：92,80,5,0
CMYK：100,99,58,36
CMYK：69,3,31,0
CMYK：22,97,91,0

明媚的红色、温暖的橙色与娇艳的山茶红相间，形成邻近色搭配，将喷雾的香气以视觉化的形式进行呈现，让人通过视觉感知，产生绚丽、活泼的印象。

CMYK：25,25,5,0
CMYK：9,44,50,0
CMYK：16,95,98,0
CMYK：11,58,24,0

2.3.3　类似色对比

■ 在24色色相环上相隔60°左右的两种色彩为类似色对比。

■ 例如红和橙，黄和绿等均为类似色对比。

■ 类似色的色相对比不强，给人一种舒适、温馨而不单一、乏味的感觉。

　　通过齿轮与植物的组合，表现出骑行之旅的主题；青翠的植物与温暖、浓郁的杏黄色背景形成类似色对比，给人一种鲜活、活力满满的感觉。

CMYK: 12,42,88,0
CMYK: 59,20,100,0
CMYK: 49,76,100,14

　　红色占据大部分版面，与辅助色的橙黄色形成类似色对比，整体画面呈暖色调，给人一种热情洋溢、欢快、兴奋的视觉感受。

CMYK: 13,96,91,0
CMYK: 3,85,91,0
CMYK: 4,32,82,0

2.3.4 对比色对比

- 当两种或两种以上色相之间的色彩在色相环上相隔120°左右，小于150°时，便呈现出对比色对比效果。
- 如橙与紫、红与蓝等色彩。对比色给人一种强烈、明快、鲜明、活跃的感觉，让人的心情兴奋、激动，但相对容易引起视觉疲劳。

湖青色的产品与暗红色的口腔形成鲜明的对比色对比，增强了该画面的视觉冲击力。其中动物栩栩如生的形象，可以激发观者强烈的观赏兴趣。

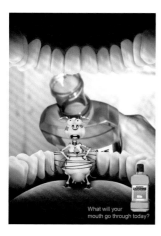

CMYK: 66,4,27,0
CMYK: 54,93,100,41
CMYK: 8,11,8,0

冷静、旷远的宝石蓝与明亮的橙色及轻淡的黄绿色形成对比色搭配，使画面色彩更加丰富、饱满、鲜活，营造出欢快、兴奋的狂欢节氛围。

CMYK: 90,65,0,0
CMYK: 16,85,99,0
CMYK: 70,0,58,0
CMYK: 23,0,47,0

2.3.5　互补色对比

■ 互补色对比是在色相环上相隔180°左右的两种色彩之间产生的对比，它可以产生最为强烈的刺激作用，对人的视觉而言最具吸引力。

■ 互补色对比的效果最强烈、刺激，是色相间最强的对比。如红与绿、黄与紫、蓝与橙等。

浪漫、优雅的紫色作为背景色与油漆的橙黄色形成互补色对比，两种高饱和度色彩之间的强烈碰撞为观者带来大胆、张扬的视觉体验。

CMYK：89,10,46,1
CMYK：0,44,88,0
CMYK：0,0,0,0
CMYK：54,1,100,0

墨绿色的起伏海浪表现出波澜壮阔的视觉效果，墨绿色与橙红色背景形成互补色对比，突出复古、激情的音乐节主题。

CMYK：89,53,64,10
CMYK：0,80,74,0
CMYK：0,2,5,0
CMYK：0,49,87,0

　　色彩的距离可以使人在视觉上产生进退、凹凸、远近的不同感受。色相、明度会影响色彩的距离感，一般暖色调和高明度的色彩具有前进、凸出、接近的效果，而冷色调和低明度的色彩则具有后退、凹进、远离的效果。在图形设计中常利用色彩的这些特点来使空间产生大小和高低感觉。

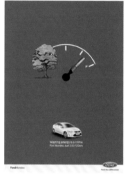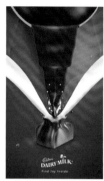

　　砖红色背景与白色文字形成鲜明的明度对比，使文字在视觉上更加贴近观者视线，有益于作品信息的传达。

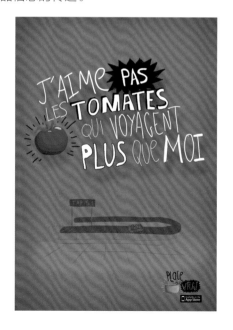

CMYK: 30,79,65,0
CMYK: 37,96,93,3
CMYK: 0,0,0,0
CMYK: 93,88,89,80

色彩的面积是指色彩在同一画面中所占面积，色彩面积不同所产生的色相、明度、纯度等画面效果不同。色彩面积的大小会影响画面中的色彩倾向以及观者的情感反应。将强弱不同的色彩放置同一画面中，若想调整画面的色彩平衡，可以通过改变色彩的面积来达到目的。

藏青色占据大部分版面，奠定了画面严肃、深沉的色彩基调，而人物侧脸的图形则采用高明度的浅橙色与茉莉色。这种设计方式既提升了画面的明度，又使画面氛围更加轻快。

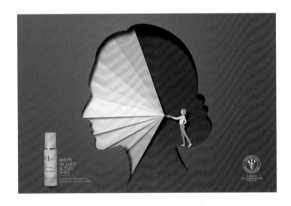

CMYK: 84,55,29,0
CMYK: 7,35,41,0
CMYK: 4,5,32,0

　　色彩的冷暖是色彩使人在心理上产生的冷热感觉，是相对立的两个方面。概而论之，暖色光可使物体产生温暖的感觉，冷色光则刚好与其相反，使背光部分相对呈现冷感倾向。例如红、橙、黄等色彩往往令人联想到丰收的果实和烈日炎炎的夏季，因此有温暖、热烈、兴奋的感觉，称之为暖色；蓝色、青色则常使人联想到湛蓝的天空和广阔的大海，有冷静、开阔、幽远之感，因此称之为冷色。

　　午夜蓝作为主色表现昏暗的夜晚，给人一种万籁俱寂的视觉感受。而橙黄的品牌标志的出现，则打破了深蓝色的沉闷与幽静，与背景形成冷暖对比，增强了画面的视觉冲击力。

CMYK：98,91,48,16
CMYK：4,26,80,0

3

第3章
图形创意设计基础色

　　图形的基础色可分为红、橙、黄、绿、青、蓝、紫、黑、白、灰。各种色彩都有属于自己的特征，色彩的象征性使人的感受截然不同，红色热烈、蓝色则忧伤、黄色充满活力，黑色则神秘莫测。合理应用和搭配色彩，可以更好地发挥色彩在图形创意设计中的表达作用，令图形设计与消费者产生内心的互动与交流。

3.1.1 认识红色

　　红色：红色属于暖色调，是最能触动人的视觉的色彩，可以使人的情绪更加激动、心跳加剧；红色可让人联想到火焰、太阳、血液、节日，因此具有生命、勇气、力量、热情、朝气、成功、喜庆等特点。红色与任何颜色搭配，都可以快速被人感知。

洋红色
RGB=207,0,112
CMYK=24,98,29,0

朱红色
RGB=233,71,41
CMYK=9,85,86,0

火鹤红色
RGB=245,178,178
CMYK=4,41,22,0

勃艮第酒红色
RGB=102,25,45
CMYK=56,98,75,37

胭脂红色
RGB=215,0,64
CMYK=19,100,69,0

绛红色
RGB=229,1,18
CMYK=11,99,100,0

鲑红色
RGB=242,155,135
CMYK=5,51,42,0

绯红色
RGB=162,0,39
CMYK=42,100,93,9

玫瑰红色
RGB=230,27,100
CMYK=11,94,40,0

山茶红色
RGB=220,91,111
CMYK=17,77,43,0

壳黄红色
RGB=248,198,181
CMYK=3,31,26,0

灰玫红色
RGB=194,115,127
CMYK=30,65,39,0

宝石红色
RGB=200,8,82
CMYK=28,100,54,0

浅玫瑰红色
RGB=238,134,154
CMYK=8,60,24,0

浅粉红色
RGB=252,229,223
CMYK=1,15,11,0

优品紫红色
RGB=225,152,192
CMYK=15,51,5,0

3.1.2 红色搭配

色彩调性： 热血、朝气、坚韧、明媚、甜蜜、庄重。

常用主题色：

CMYK: 16,100,100,0　　CMYK: 21,90,83,0　　CMYK: 25,96,47,0　　CMYK: 22,76,43,0　　CMYK: 15,54,32,0　　CMYK: 53,97,78,31

常用色彩搭配

CMYK: 29,100,54,0
CMYK: 29,60,45,0

CMYK: 14,26,24,0
CMYK: 10,85,86,0

CMYK: 13,99,100,0
CMYK: 6,5,5,0

CMYK: 56,98,75,37
CMYK: 27,69,94,0

宝石红搭配暗玫红色，形成邻近色搭配，给人一种和谐、优雅的感觉。

奶咖色与朱红色搭配，能营造出朝气满满的画面氛围。

绯红搭配白色，可令人联想到生命与希望，具有鲜活的生命力。

勃艮第酒红与琥珀色搭配，格调复古、摩登。

配色速查

浓郁	浪漫	活力	节日

CMYK: 48,100,10,24
CMYK: 3,2,2,0
CMYK: 2,36,39,0

CMYK: 48,71,40,0
CMYK: 2,24,11,0
CMYK: 10,95,78,0

CMYK: 26,92,45,0
CMYK: 51,9,21,0
CMYK: 0,71,58,0

CMYK: 17,99,100,0
CMYK: 92,66,80,46
CMYK: 15,24,55,0

植物、花卉、鸽子等多种图形与产品搭配，形成自然与人和谐相处的画面，这种独树一帜的艺术化的渲染方式，使简洁清新、典雅隽永的品牌魅力自然而然地显现。

色彩点评

- 柔和、细腻的奶檬色背景尽显品牌简约、优雅的文化内涵。
- 山茶红色的手掌与蜜桃粉色的表带极具浪漫、甜蜜的气质。
- 炭色的表盘与海昌蓝色袖子，以及苔绿色的叶片等低明度色彩强化了画面的视觉重量，使色彩更具深浅层次。

CMYK: 5,17,17,0
CMYK: 20,77,51,0
CMYK: 4,38,40,0
CMYK: 76,80,72,51
CMYK: 89,80,53,20
CMYK: 67,47,66,2

推荐色彩搭配

C: 8	C: 2	C: 8	C: 13	C: 2	C: 51	C: 8	C: 26	C: 97
M: 61	M: 3	M: 18	M: 84	M: 68	M: 10	M: 58	M: 8	M: 94
Y: 42	Y: 26	Y: 71	Y: 44	Y: 57	Y: 21	Y: 45	Y: 49	Y: 51
K: 0	K: 0	K: 0	K: 0	K: 0	K: 0	K: 0	K: 0	K: 24

牵握的手掌体现出人与人之间爱心生生不息的传递，一点一滴汇聚成红色长河，蕴含着生命力与希望。

色彩点评

- 草莓红与白色的搭配简约而热烈，展现出浓郁、强烈的力量感与生命力。
- 红色让人联想到燃烧的火焰，顽强、坚韧、鲜活，体现出讴歌生命的公益作品主题。
- 人物身着奶咖色与绛红色服饰色彩较为温柔、沉静，使红色不再单调。

CMYK: 0,0,0,0
CMYK: 0,93,67,0
CMYK: 10,35,22,0
CMYK: 13,35,35,0
CMYK: 64,96,98,62

推荐色彩搭配

C: 7	C: 11	C: 82	C: 0	C: 7	C: 83	C: 20	C: 11	C: 6
M: 59	M: 95	M: 80	M: 72	M: 28	M: 50	M: 86	M: 82	M: 36
Y: 13	Y: 78	Y: 80	Y: 60	Y: 18	Y: 45	Y: 41	Y: 63	Y: 45
K: 0	K: 0	K: 65	K: 0	K: 0	K: 0	K: 0	K: 0	K: 0

3.2.1 认识橙色

橙色：橙色可将热情、明媚的红色与开朗、明亮的黄色融合，使人一经接触脑海中便会浮现出丰收的季节、耀眼的日光以及成熟的水果。橙色意味着欢快、温暖、幸福、繁荣、骄傲、活泼，还可以触动人的味蕾，为食物增色，常用于表现与食品相关的图形图案。但是，橙色也会使人产生烦躁、不安、傲慢、乏味、固执等负面情绪。

橙色
RGB=235,85,32
CMYK=8,80,90,0

太阳橙色
RGB=242,141,0
CMYK=6,56,94,0

米色（浅茶色）
RGB=228,204,169
CMYK=14,23,36,0

驼色
RGB=181,133,84
CMYK=37,53,71,0

柿子橙色
RGB=237,108,61
CMYK=7,71,75,0

热带橙色
RGB=242,142,56
CMYK=6,56,80,0

蜂蜜色
RGB=250,194,112
CMYK=4,31,60,0

咖啡色
RGB=106,75,32
CMYK=59,69,100,28

橘红色
RGB=235,97,3
CMYK=9,75,98,0

橙黄色
RGB=255,165,1
CMYK=0,46,91,0

沙棕色
RGB=244,164,96
CMYK=5,46,64,0

棕色
RGB=113,58,19
CMYK=54,80,100,31

橘色
RGB=238,114,0
CMYK=7,68,97,0

杏黄色
RGB=229,169,107
CMYK=14,41,60,0

琥珀色
RGB=202,105,36
CMYK=26,70,94,0

巧克力色
RGB=85,37,0
CMYK=59,84,100,48

3.2.2　橙色搭配

色彩调性： 富丽、温暖、阳光、含蓄、温馨、复古。

常用主题色：

CMYK: 14,80,91,0　CMYK: 13,70,99,0　CMYK: 14,45,81,0　CMYK: 16,60,95,0　CMYK: 18,26,39,0　CMYK: 36,70,96,1

常用色彩搭配

CMYK: 6,32,60,0
CMYK: 43,6,70,0

蜂蜜色与嫩绿色可以营造出居家的温馨感，使人产生一种亲切、幸福、轻松的视觉印象。

CMYK: 11,75,99,0
CMYK: 59,47,94,3

橘红与苔绿色搭配，仿佛黄昏时刻的山野，笼罩着温暖的阳光。

CMYK: 7,57,95,0
CMYK: 15,24,37,0

太阳橙搭配米色，画面整体呈暖色调，可让人想起硕果累累的丰收金秋。

CMYK: 59,84,100,48
CMYK: 80,68,37,1

巧克力色与水墨蓝两种低明度色彩的搭配，可以营造出古典、大气的画面氛围。

配色速查

盛夏

CMYK: 11,67,92,0
CMYK: 1,17,31,0
CMYK: 44,4,24,0

奇诡

CMYK: 0,86,95,0
CMYK: 91,88,88,79
CMYK: 97,100,37,0

古典

CMYK: 24,39,76,0
CMYK: 28,79,75,0
CMYK: 83,64,64,22

成熟

CMYK: 12,45,89,0
CMYK: 38,88,100,3
CMYK: 0,20,20,0

参天的古木将空间分割为截然相反的两个昼夜时空，促使观者展开关于主人公经历的联想，巧妙地诠释了书籍的故事性。

色彩点评

- 明亮、温暖的白昼与深沉、寂静的黑夜由粉橙色与蓝黑色描绘而成，形成鲜明的冷暖对比。
- 卡其色的树木图形占据大幅版面，色彩内敛、朴实，表现出坚实、含蓄的特点。
- 白色文字位于版面的视觉中心位置，在中明度卡其色的烘托下更加明亮、醒目、清晰。

CMYK: 22,26,56,0
CMYK: 7,51,87,0
CMYK: 98,95,64,53
CMYK: 0,0,0,0

推荐色彩搭配

C: 11	C: 84	C: 63	C: 5	C: 35	C: 100	C: 100	C: 0	C: 10
M: 55	M: 99	M: 14	M: 42	M: 92	M: 100	M: 94	M: 66	M: 12
Y: 87	Y: 70	Y: 52	Y: 87	Y: 62	Y: 51	Y: 41	Y: 91	Y: 26
K: 0	K: 63	K: 0	K: 0	K: 0	K: 2	K: 1	K: 0	K: 0

主人公困在禽鸟身躯内的剪影与浓重夜色的渲染，让人设身处地地感受到被桎梏的惶然不安，产生对主人公的同情，增进了电影作品与观众情感的互动。

色彩点评

- 黑色表现浓重夜色的神秘与森然，突出了作品的悬念感，营造出惊惶、紧张不安的画面氛围。
- 红柿色由内向外的晕染，与橙色形成叠加，丰富了色彩层次，使画面色彩更具渗透力。

CMYK: 90,84,91,77
CMYK: 0,68,92,0
CMYK: 0,85,95,0

推荐色彩搭配

C: 19	C: 8	C: 38	C: 7	C: 96	C: 78	C: 0	C: 89	C: 21
M: 34	M: 77	M: 88	M: 65	M: 98	M: 100	M: 86	M: 82	M: 25
Y: 27	Y: 92	Y: 100	Y: 82	Y: 72	Y: 58	Y: 95	Y: 58	Y: 53
K: 0	K: 0	K: 3	K: 0	K: 66	K: 38	K: 0	K: 33	K: 0

3.3 黄色

3.3.1 认识黄色

黄色：黄色是众多色彩中最为明亮、温暖、活跃的色彩之一，具有光芒、自然的意象，使人产生温暖、欢快、光明、辉煌、丰收、充满希望等印象。除此之外，黄色还具有懦弱、欺骗、轻率、任性、高傲、敏感等消极的一面。

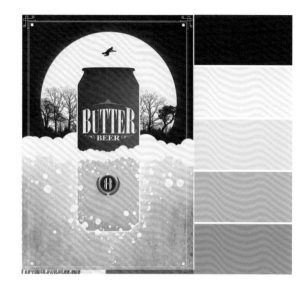

黄色
RGB=255,255,0
CMYK=10,0,83,0

铬黄色
RGB=253,208,0
CMYK=6,23,89,0

金色
RGB=255,215,0
CMYK=5,19,88,0

柠檬黄色
RGB=241,255,78
CMYK=16,0,73,0

含羞草黄色
RGB=237,212,67
CMYK=14,18,79,0

月光黄色
RGB=255,244,99
CMYK=7,2,68,0

茉莉色
RGB=254,221,120
CMYK=4,17,60,0

香槟黄色
RGB=255,249,177
CMYK=4,2,40,0

金盏花黄色
RGB=247,171,0
CMYK=5,42,92,0

姜黄色
RGB=255,200,110
CMYK=2,29,61,0

象牙黄色
RGB=235,229,209
CMYK=10,10,20,0

奶黄色
RGB=255,234,180
CMYK=2,11,35,0

土黄色
RGB=205,141,35
CMYK=26,51,92,0

卡其黄色
RGB=176,136,39
CMYK=39,50,96,0

芥末黄色
RGB=214,197,96
CMYK=23,22,70,0

黄褐色
RGB=196,143,0
CMYK=31,48,100,0

3.3.2 黄色搭配

色彩调性：光明、愉悦、尊贵、和煦、优雅、成熟。

常用主题色：

CMYK: 10,26,91,0　CMYK: 7,9,87,0　CMYK: 10,45,94,0　CMYK: 9,6,44,0　CMYK: 26,25,70,0　CMYK: 43,53,97,1

常用色彩搭配

CMYK: 12,11,21,0
CMYK: 5,18,59,0

象牙黄搭配茉莉色，犹如拂晓时的阳光，色彩明快而不刺目。

CMYK: 7,24,89,0
CMYK: 76,91,23,0

铬黄色搭配紫风信子色，形成强烈的互补色对比。

CMYK: 7,43,92,0
CMYK: 91,64,10,0

金盏花黄与钴蓝色冷暖对比鲜明，极具视觉冲击力。

CMYK: 41,51,96,0
CMYK: 93,88,89,80

卡其黄色与黑色搭配，呈现出深沉、昏暗的视觉效果。

配色速查

明朗	热带	古老	典雅

CMYK: 4,42,87,0
CMYK: 2,22,31,0
CMYK: 18,99,74,0

CMYK: 9,18,72,0
CMYK: 81,58,100,32
CMYK: 2,40,22,0

CMYK: 36,29,27,0
CMYK: 11,38,93,0
CMYK: 69,75,100,53

CMYK: 72,100,61,44
CMYK: 4,28,89,0
CMYK: 32,14,12,0

钥匙边缘加以泪水的图形辅助，借助视觉经验将人物侧脸补充完全，可以强化观者在广告中的参与感。作品通过趣味性的手法体现了人们难以在住房市场占有一席之地的悲伤与沮丧。

色彩点评

■ 嫩姜黄色作为作品主色调，给人一种温馨、和煦、温暖的视觉感受。

■ 杏色的钥匙图形与背景形成邻近色对比，更添明亮、亲切的气息。

■ 蔚蓝色的泪水图形表现冰冷、忧郁，突出了隐藏在温暖调性下的沉重主题。

CMYK: 4,11,48,0
CMYK: 14,81,97,0
CMYK: 67,22,16,0

推荐色彩搭配

C: 4	C: 79	C: 1
M: 12	M: 32	M: 40
Y: 43	Y: 21	Y: 84
K: 0	K: 0	K: 0

C: 24	C: 4	C: 100
M: 85	M: 0	M: 100
Y: 95	Y: 31	Y: 64
K: 0	K: 0	K: 48

C: 25	C: 19	C: 32
M: 7	M: 23	M: 98
Y: 2	Y: 54	Y: 100
K: 0	K: 0	K: 1

用策马的人物图形切割装饰画面，能给人留下简单、利落的视觉印象。倾斜的构图方式会产生不稳定动感，令人感受到其中蕴含着的一往无前、坚定拼搏的竞赛精神，增强了品牌广告的感染力。

色彩点评

■ 暗金色作为主色，搭配白茶色，体现出品牌文化的经典隽永与价值不菲。

■ 绿松石色、深青灰与绯红、朱红几种色彩之间形成互补色对比，获得最强的视觉冲击力，让人精神状态焕然一新。

■ 深棕色文字增强了色彩的重量感，使广告效果更具庄重、大气的特点。

CMYK: 24,39,76,0
CMYK: 12,11,27,0
CMYK: 80,46,40,0
CMYK: 68,7,36,0
CMYK: 17,87,93,0
CMYK: 68,71,85,43

推荐色彩搭配

C: 7	C: 54	C: 88
M: 10	M: 61	M: 87
Y: 86	Y: 86	Y: 78
K: 0	K: 10	K: 70

C: 75	C: 0	C: 69
M: 18	M: 27	M: 71
Y: 23	Y: 37	Y: 83
K: 0	K: 0	K: 42

C: 18	C: 0	C: 75
M: 88	M: 64	M: 53
Y: 94	Y: 91	Y: 49
K: 0	K: 0	K: 1

3.4.1 认识绿色

　　绿色： 绿色是自然的颜色，往往令人想起森林、草地、蔬菜等，具有生命、健康、和平、宁静、希望、平和、环保的含义，是一种达到冷暖平衡的中性色彩。

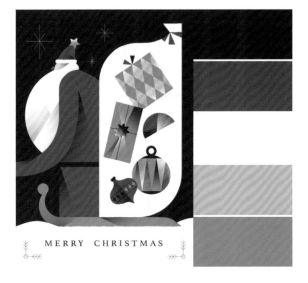

MERRY CHRISTMAS

黄绿色
RGB=196,222,0
CMYK=33,0,93,0

嫩绿色
RGB=169,208,107
CMYK=42,5,70,0

青瓷色
RGB=123,185,155
CMYK=56,13,47,0

粉绿色
RGB=130,227,198
CMYK=50,0,34,0

叶绿色
RGB=134,160,86
CMYK=55,29,78,0

苔绿色
RGB=136,134,55
CMYK=56,45,93,1

孔雀绿色
RGB=0,128,119
CMYK=84,40,58,0

松花色
RGB=167,229,106
CMYK=42,0,70,0

草绿色
RGB=170,196,104
CMYK=42,13,70,0

常青藤色
RGB=61,125,83
CMYK=79,42,80,3

铬绿色
RGB=0,105,90
CMYK=89,50,71,10

竹青色
RGB=108,147,95
CMYK=64,33,73,0

苹果绿色
RGB=158,189,25
CMYK=47,14,98,0

钴绿色
RGB=106,189,120
CMYK=62,6,66,0

翡翠绿色
RGB=21,174,103
CMYK=75,8,76,0

墨绿色
RGB=10,40,19
CMYK=90,70,99,61

3.4.2　绿色搭配

色彩调性： 自然、春天、生长、健康、清新、惬意。

常用主题色：

CMYK: 64,17,99,0　CMYK: 40,13,94,0　CMYK: 58,34,84,0　CMYK: 58,47,94,3　CMYK: 92,64,100,52　CMYK: 87,45,91,6

常用色彩搭配

CMYK: 42,14,70,0
CMYK: 59,69,100,28

CMYK: 32,1,22,0
CMYK: 20,16,15,0

CMYK: 56,46,93,2
CMYK: 2,12,36,0

CMYK: 84,40,58,0
CMYK: 8,71,75,0

草绿色搭配咖啡色，犹如野外盎然生长的嫩芽，迸发出鲜活的生命力。

浅绿色与亮灰色搭配，展现出青春、运动、年轻的风采。

苔绿色搭配奶黄色，令人联想到阳光与树荫，给人一种惬意、宁静的视觉感受。

孔雀绿色与柿子色搭配，获得了绚丽、丰富的视觉效果，营造出盛会的激越氛围。

配色速查

雨林	幽静	童话	复古

CMYK: 4,24,77,0
CMYK: 46,7,87,0
CMYK: 74,51,100,13

CMYK: 20,9,31,0
CMYK: 86,68,100,57
CMYK: 77,17,47,0

CMYK: 78,35,52,0
CMYK: 3,17,17,0
CMYK: 70,53,20,0

CMYK: 87,69,100,60
CMYK: 35,81,100,1
CMYK: 17,24,18,0

层峦起伏的山峰与女主人公的身影拼合，获得了引人入胜的效果。简明扼要的标题与统一的画面色调，既交代了作品的背景，又富有观赏性与艺术感染力，给人一种赏心悦目的视觉感受。

色彩点评

- 招贴以明绿色为主色，橄榄绿、墨绿为辅助色，形成具有层次感的绿色调画面，营造出幽静、清新的森林景象。
- 松柏绿色的山峰图形与绿色主色调形成同类色搭配，获得了清凉、恬淡、舒适的视觉效果。
- 茉莉色色彩轻柔，可使人产生干净、柔和的印象，使作品更加平易近人。

CMYK: 77,38,100,1
CMYK: 83,56,100,30
CMYK: 87,68,100,57
CMYK: 73,10,58,0
CMYK: 12,1,35,0

推荐色彩搭配

C: 65	C: 30	C: 86
M: 6	M: 82	M: 73
Y: 50	Y: 98	Y: 99
K: 0	K: 0	K: 66

C: 76	C: 7	C: 0
M: 58	M: 0	M: 57
Y: 100	Y: 23	Y: 81
K: 28	K: 0	K: 0

C: 92	C: 46	C: 54
M: 66	M: 8	M: 92
Y: 81	Y: 87	Y: 100
K: 46	K: 0	K: 39

流星赶月般骑行的身影采用扁平风格的图形，对速度进行夸张表现，给人一种心潮澎湃的感受。而人物与远处建筑的大小对比营造出近大远小的空间透视感。

色彩点评

- 碧绿色作为背景色，具有理性、镇定、缓和情绪的作用，与自行车大赛的理念相符。
- 深青色的自行车轮与碧绿色的背景形成同类色搭配，明度对比鲜明。
- 白色简约、灵动，正黄色明亮、奋进，两者作为辅助色，使画面极具活力。

CMYK: 64,20,42,0
CMYK: 8,5,86,0
CMYK: 0,0,0,0
CMYK: 97,83,69,53

推荐色彩搭配

C: 11	C: 93	C: 74
M: 3	M: 70	M: 69
Y: 87	Y: 75	Y: 53
K: 0	K: 46	K: 11

C: 15	C: 84	C: 61
M: 3	M: 58	M: 47
Y: 22	Y: 55	Y: 90
K: 0	K: 8	K: 3

C: 22	C: 69	C: 29
M: 32	M: 24	M: 57
Y: 93	Y: 46	Y: 65
K: 0	K: 0	K: 0

3.5 青色

3.5.1 认识青色

青色： 青色是介于蓝色与绿色之间的色彩，富有东方典雅、古朴的韵味，可让人想到澄净的湖水、缥缈的群山。青色属于冷色调，给人一种理性、沉静、悠远、含蓄、清冷、古朴、庄重的感觉。其与浅色搭配时，给人一种清爽、干净的感觉。其与深色搭配时则更显理性、庄重、严肃。

青色
RGB=0,255,255
CMYK=55,0,18,0

水青色
RGB=60,188,229
CMYK=67,9,11,0

群青色
RGB=0,57,129
CMYK=100,88,29,0

碧色
RGB=0,210,164
CMYK=68,0,51,0

霁青色
RGB=173,219,222
CMYK=37,4,16,0

浅天色
RGB=168,209,222
CMYK=39,9,13,0

浅酞菁蓝色
RGB=2,150,201
CMYK=78,30,14,0

青碧色
RGB=0,126,127
CMYK=85,42,53,0

瓷青色
RGB=7,176,196
CMYK=73,13,27,0

白青色
RGB=222,239,242
CMYK=16,2,6,0

蟹青灰色
RGB=138,160,165
CMYK=52,32,32,0

鸦青色
RGB=54,106,113
CMYK=82,54,53,4

花浅葱色
RGB=0,140,163
CMYK=81,34,34,0

海青色
RGB=0,155,186
CMYK=78,26,25,0

靛青色
RGB=0,119,174
CMYK=85,49,18,0

藏青色
RGB=10,77,128
CMYK=95,75,34,0

3.5.2 青色搭配

色彩调性： 疏远、清淡、冷静、灵动、澄净、庄严。

常用主题色：

CMYK: 58,0,23,0　　CMYK: 80,35,15,0　　CMYK: 61,14,17,0　　CMYK: 40,5,19,0　　CMYK: 78,28,27,0　　CMYK: 93,67,36,1

常用色彩搭配

CMYK: 67,10,11,0
CMYK: 17,3,7,0

CMYK: 95,75,34,0
CMYK: 37,54,71,0

CMYK: 78,27,26,0
CMYK: 4,31,27,0

CMYK: 53,33,33,0
CMYK: 66,71,14,0

水青色与白青色形成富有层次感的冷色调搭配，给人一种恬淡、安静的感觉。

藏青与驼色两种低明度色彩搭配、能营造出庄严、正式的画面氛围。

古典的海青色搭配温柔的壳黄红色，给人一种清新、优雅的视觉感受。

蟹青灰搭配紫藤色，画面整体色调较为低沉、含蓄。

配色速查

清新	盎然	尊崇	澄澈

CMYK: 14,3,20,0
CMYK: 81,43,41,0
CMYK: 11,42,25,0

CMYK: 49,2,27,0
CMYK: 2,25,12,0
CMYK: 7,30,79,0

CMYK: 88,51,52,2
CMYK: 86,82,82,70
CMYK: 24,32,68,0

CMYK: 51,9,21,0
CMYK: 3,4,0,0
CMYK: 84,65,0,0

该招贴运用极简设计手法，以简单的三角形与胶片构造出冰淇淋的造型，使观者可以在最短时间内获得展示会信息。

色彩点评

- 深湖绿色作为主色占据大面积版面，营造出庄重、肃穆、正式的版面氛围。
- 靛青色胶片图形色彩低沉、内敛，格调复古、含蓄。
- 浅土黄、金雀黄色、朱红色等暖色调色彩的运用，提高了画面色彩的温度与明度，增强了作品的视觉冲击力。

CMYK: 93,74,64,36
CMYK: 85,53,20,0
CMYK: 0,0,0,0
CMYK: 24,32,68,0
CMYK: 15,80,83,0
CMYK: 7,30,79,0

推荐色彩搭配

C: 88	C: 13	C: 86	C: 20	C: 31	C: 95	C: 89	C: 7	C: 2
M: 51	M: 11	M: 82	M: 66	M: 19	M: 75	M: 64	M: 30	M: 75
Y: 52	Y: 18	Y: 82	Y: 85	Y: 42	Y: 64	Y: 30	Y: 79	Y: 72
K: 2	K: 0	K: 70	K: 0	K: 0	K: 36	K: 30	K: 0	K: 0

该招贴图形的造型勾画出树袋熊与孔雀翎羽的形象，画面的艺术欣赏性与视觉吸引力较强。中轴对称构图营造出安静、平衡的画面美感，具有神清气爽的视觉特征。

色彩点评

- 碧青色作为主色调，渲染出宁静、清凉的意境，让人产生一种心旷神怡的感受，更易获得观者好感。
- 罗兰灰与靛蓝色两种低明度色彩的使用，使文字与图案更加清晰、醒目，增强了画面的表现力。
- 中心的一抹红色作为海报的点睛之笔装饰画面，使色彩更具穿透力。

CMYK: 49,17,21,0
CMYK: 77,79,52,16
CMYK: 83,77,55,21
CMYK: 27,99,100,0

推荐色彩搭配

C: 50	C: 0	C: 100	C: 55	C: 15	C: 16	C: 69	C: 49	C: 18
M: 10	M: 14	M: 84	M: 11	M: 56	M: 7	M: 43	M: 17	M: 95
Y: 28	Y: 16	Y: 36	Y: 21	Y: 70	Y: 27	Y: 50	Y: 22	Y: 100
K: 0	K: 0	K: 2	K: 0	K: 0	K: 0	K: 0	K: 0	K: 0

3.6.1　认识蓝色

　　蓝色： 蓝色是最极端的冷色，是永恒、深邃的象征，蓝色能让人想起广袤辽阔的海洋、碧蓝的天空与浩瀚的宇宙，象征着安静、清凉、安详、纯净、美丽、博大，还具有沉稳、冷静、理智、宽广、科技等特点。

蓝色
RGB=0,0,255
CMYK=92,75,0,0

午夜蓝色
RGB=0,51,102
CMYK=100,91,47,8

水墨蓝色
RGB=73,90,128
CMYK=80,68,37,1

道奇蓝色
RGB=30,144,255
CMYK=75,40,0,0

海蓝色
RGB=22,104,178
CMYK=87,58,8,0

矢车菊蓝色
RGB=100,149,237
CMYK=64,38,0,0

孔雀蓝色
RGB=0,123,167
CMYK=84,46,25,0

冰蓝色
RGB=159,217,246
CMYK=41,4,4,0

深蓝色
RGB=0,64,152
CMYK=99,82,11,0

皇室蓝色
RGB=65,105,225
CMYK=79,60,0,0

湖蓝色
RGB=0,205,239
CMYK=67,0,13,0

蔚蓝色
RGB=32,174,229
CMYK=72,17,7,0

水蓝色
RGB=89,195,226
CMYK=62,7,13,0

宝石蓝色
RGB=31,57,153
CMYK=96,87,6,0

蓝黑色
RGB=0,24,53
CMYK=100,99,66,57

钴蓝色
RGB=0,93,172
CMYK=91,65,8,0

3.6.2 蓝色搭配

色彩调性： 空旷、科技、孤寂、冰冷、安静、深邃。

常用主题色：

CMYK: 66,0,9,0　　CMYK: 38,3,5,0　　CMYK: 80,50,0,0　　CMYK: 78,42,13,0　　CMYK: 94,81,0,0　　CMYK: 100,90,22,0

常用色彩搭配

CMYK: 64,39,0,0 CMYK: 0,0,0,0	CMYK: 100,91,47,8 CMYK: 15,18,79,0	CMYK: 67,0,13,0 CMYK: 6,51,42,0	CMYK: 96,87,7,0 CMYK: 43,100,93,10
矢车菊蓝搭配白色，可将白色的纯净与蓝色的清新融合，形成极简的风格。	午夜蓝与含羞草黄能描绘出一片繁星闪烁的夜空，使画面十分吸睛。	湖蓝与鲑红搭配，犹如澄净的湖水与长空的烟霞，获得宁静、惬意、优美的视觉效果。	高饱和度的宝石蓝搭配复古红，可以获得浓郁、绚丽的视觉效果。

配色速查

休闲	淡雅	科技	瑰丽
CMYK: 78,30,13,0 CMYK: 3,12,43,0 CMYK: 100,100,64,48	CMYK: 22,1,0,0 CMYK: 62,43,13,0 CMYK: 11,26,5,0	CMYK: 42,13,0,0 CMYK: 11,48,64,0 CMYK: 98,84,37,3	CMYK: 89,75,0,0 CMYK: 35,43,4,0 CMYK: 13,99,84,0

该招贴以拟人化的手法将食物塑造为埃及法老的形象，并以图形的形式表现出来，弱化了其中的象征意义，渲染出独一无二的神秘气息，扩大了观者思维联想的空间。

色彩点评

- 用浅海蓝色描绘海洋与天空的澄净、幽远，画面洋溢着海洋的清凉气息。
- 紫莓色与琥珀色的条纹排列使法老形象更加生动、形象，并形成鲜明的对比，使画面更具冲击力。
- 宝石红作为点缀色，起到装饰画面的作用。

CMYK: 70,51,17,0
CMYK: 88,82,76,64
CMYK: 77,73,8,0
CMYK: 23,58,65,0
CMYK: 10,20,56,0
CMYK: 29,89,20,0

推荐色彩搭配

C: 89	C: 18	C: 29	C: 67	C: 57	C: 0	C: 42	C: 85	C: 10
M: 76	M: 44	M: 88	M: 36	M: 98	M: 50	M: 14	M: 85	M: 13
Y: 0	Y: 46	Y: 48	Y: 6	Y: 100	Y: 90	Y: 0	Y: 38	Y: 47
K: 0	K: 0	K: 0	K: 0	K: 49	K: 0	K: 0	K: 3	K: 0

该招贴扁平化的图形上方叠加噪点肌理，强化了表面的颗粒质感，丰富了作品的画面细节，营造出轻松、随性的海报氛围，使人看起来心旷神怡。

色彩点评

- 月白色与天蓝色搭配，使海报整体呈现出清新、安静的蓝色调，给人纯净、通透的感觉。
- 艳蓝与午夜蓝作为点缀色，丰富了画面的色彩层次。

CMYK: 46,11,9,0
CMYK: 8,4,4,0
CMYK: 96,80,14,0
CMYK: 100,99,46,3

推荐色彩搭配

C: 42	C: 62	C: 2	C: 14	C: 98	C: 27	C: 100	C: 22	C: 31
M: 14	M: 44	M: 23	M: 1	M: 84	M: 3	M: 99	M: 2	M: 45
Y: 0	Y: 13	Y: 12	Y: 0	Y: 37	Y: 18	Y: 50	Y: 0	Y: 6
K: 0	K: 0	K: 0	K: 0	K: 3	K: 0	K: 1	K: 0	K: 0

3.7 紫色

3.7.1 认识紫色

紫色： 紫色是由热情的红色与冷静的蓝色叠加而成的二次色，属于中性偏冷色彩。紫色自古便是高贵、神圣的象征，是皇室的专属色彩，具有高贵、优雅、魅力、声望、神秘的象征意义。与此相反，紫色也会使人产生傲慢、忧郁、孤独、悲伤、不安等负面情绪。

紫色
RGB=166,3,252
CMYK=66,80,0,0

丁香色
RGB=187,161,203
CMYK=32,41,4,0

雪青色
RGB=182,166,230
CMYK=36,37,0,0

紫藤色
RGB=115,91,159
CMYK=66,71,12,0

紫风信子色
RGB=97色,55,129
CMYK=76,91,22,0

锦葵色
RGB=211,105,164
CMYK=22,71,8,0

三色堇色
RGB=139,0,98
CMYK=58,100,42,2

香水草色
RGB=111,25,111
CMYK=72,100,33,0

鸠羽紫色
RGB=190,135,176
CMYK=32,55,12,0

嫩木槿色
RGB=219,190,218
CMYK=17,31,3,0

藕荷色
RGB=216,191,206
CMYK=18,29,11,0

藤色
RGB=192,184,219
CMYK=29,29,2,0

紫鸢色
RGB=69,53,128
CMYK=87,91,24,0

兰紫色
RGB=136,57,138
CMYK=59,88,15,0

黛色
RGB=127,100,142
CMYK=60,66,28,0

菖蒲色
RGB=85,28,104
CMYK=82,100,42,3

3.7.2 紫色搭配

色彩调性： 敏感、雅致、浪漫、大气、富贵、温柔。

常用主题色：

CMYK: 72,73,0,0 CMYK: 46,98,37,0 CMYK: 34,34,12,0 CMYK: 44,43,9,0 CMYK: 85,89,18,0 CMYK: 33,52,9,0

常用色彩搭配

CMYK: 59,100,42,2
CMYK: 31,49,100,0

CMYK: 36,38,0,0
CMYK: 11,4,3,0

CMYK: 87,91,24,0
CMYK: 8,61,24,0

CMYK: 18,31,3,0
CMYK: 32,12,27,0

三色堇色与黄褐色对比鲜明，色彩饱满，具有强烈的视觉冲击力。

雪青色搭配雪白色，形成清新、平和的色彩组合，给人一种温柔、文静的感觉。

紫鸢色搭配山茶红色画面浪漫、雅致。

嫩木槿紫与浅翠色的色彩纯度较低，呈现出朦胧、轻盈的视觉效果。

配色速查

正式	古朴	温柔	高调

CMYK: 100,100,48,1
CMYK: 92,70,34,1
CMYK: 30,40,0,0

CMYK: 46,77,45,0
CMYK: 78,100,62,49
CMYK: 5,7,15,0

CMYK: 18,44,45,0
CMYK: 59,60,0,0
CMYK: 0,29,11,0

CMYK: 67,75,23,0
CMYK: 0,72,38,0
CMYK: 7,23,80,0

该招贴中夸张扭曲的猫咪形象被放大布满画面，呈现出饱满、充实的视觉效果。而其造型形成数字"2"的解读，则给人一种妙趣横生的感受。

色彩点评

- 象牙黄色色彩温柔、平和，可给人留下亲切、温馨的印象。
- 紫藤色的猫咪身躯与象牙黄色背景形成互补色对比，增强了招贴的视觉冲击力。
- 墨青色的花纹细化了猫咪形象，使其更加灵动。

CMYK: 59,66,0,0
CMYK: 8,11,30,0
CMYK: 92,77,73,55

推荐色彩搭配

C: 25	C: 4	C: 58	C: 60	C: 5	C: 2	C: 49	C: 7	C: 49
M: 27	M: 4	M: 93	M: 60	M: 7	M: 32	M: 60	M: 23	M: 5
Y: 0	Y: 0	Y: 66	Y: 0	Y: 15	Y: 57	Y: 0	Y: 80	Y: 33
K: 0	K: 0	K: 27	K: 0	K: 0	K: 0	K: 0	K: 0	K: 0

空中漂浮的鞋子体现出设计者天马行空的想象力，通过简单的图形设置悬念，可将观者想象的空间扩大。

色彩点评

- 浅葱色的天空背景给人一种清凉、安静的感觉，具有让人放松身心的作用。
- 暗紫色的城市与郁金色的文字形成极致的互补色对比，具有强烈的视觉冲击力。
- 橘色作为点缀色，增加了招贴中暖色的面积，使画面的冷暖对比更加鲜明。

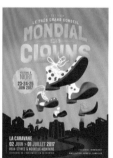

CMYK: 67,9,34,0
CMYK: 73,100,48,14
CMYK: 4,35,91,0
CMYK: 5,5,11,0
CMYK: 10,73,76,0

推荐色彩搭配

C: 87	C: 0	C: 1	C: 5	C: 46	C: 66	C: 19	C: 77	C: 67
M: 100	M: 53	M: 22	M: 65	M: 16	M: 97	M: 24	M: 26	M: 75
Y: 59	Y: 85	Y: 21	Y: 50	Y: 6	Y: 54	Y: 45	Y: 46	Y: 24
K: 24	K: 0	K: 0	K: 0	K: 0	K: 20	K: 0	K: 0	K: 0

3.8.1 认识黑、白、灰

黑色： 黑色是明度最低的色彩，是黑夜、神秘、深沉、庄严、尊贵的象征，往往用来营造肃穆、神秘、忧伤、深沉的画面氛围。

白色： 白色是没有色相的无彩色，象征着神圣、纯洁、洁净，是最明亮的色彩。白色是纯粹、无垢的色彩，将任意色彩加入白色之中，都会产生不同的色彩倾向，其色彩柔和、含蓄，给人一种安静、和谐的感觉。

灰色： 灰色介于黑色与白色之间，与黑色相比更加内敛、含蓄、低调，比白色更加柔和、温和，是具有极强包容性的中性色。灰色与其他颜色搭配，可以获得舒适而和谐的视觉效果，具有简朴、随意、低调、认真的特点。

白色
RGB=255,255,255
CMYK=0,0,0,0

亮灰色
RGB=230,230,230
CMYK=12,9,9,0

浅灰色
RGB=175,175,175
CMYK=36,29,27,0

50%灰色
RGB=129,129,129
CMYK=57,48,45,0

黑灰色
RGB=68,68,68
CMYK=76,70,67,30

黑色
RGB=0,0,0
CMYK=93,88,89,80

3.8.2　黑、白、灰搭配

色彩调性：纯净、含蓄、中立、沉默、昏暗、神秘。

常用主题色：

CMYK: 0,0,0,0　　CMYK: 12,9,9,0　　CMYK: 36,29,27,0　　CMYK: 57,48,45,0　　CMYK: 76,70,67,30　　CMYK: 93,88 ,89,80

常用色彩搭配

CMYK: 77,69,60,21
CMYK: 42,5,4,0

冰蓝色可将石墨灰的沉寂冲淡，使画面更具神采，给人一种清爽、简约的感觉。

CMYK: 93,88,89,80
CMYK: 27,52,93,0

黑色搭配土黄色，给人一种威严、成熟的感觉，可以增强画面的说服力。

CMYK: 0,0,0,0
CMYK: 21,39,32,0

温柔、平和的奶咖色搭配纯净的白色，可给人留下优雅、婉约的视觉印象。

CMYK: 10,7,7,0
CMYK: 13,99,100,0

浅灰搭配绛红色，削弱了红色的火热与刺激，给人一种希望、生命、期待的感觉。

配色速查

热情

CMYK: 31,99,98,0
CMYK: 86,82,76,65
CMYK: 0,0,0,0

明亮

CMYK: 8,7,4,0
CMYK: 3,30,89,0
CMYK: 89,86,78,70

激昂

CMYK: 9,7,7,0
CMYK: 10,98,99,0
CMYK: 76,31,34,0

肃穆

CMYK: 34,27,25,0
CMYK: 49,69,90,11
CMYK: 81,78,76,58

这是电影《了不起的盖茨比》的海报招贴设计作品，两侧的色块与领结图形勾勒出一位优雅的绅士形象。而对视的人物侧影则强化了电影的故事性与悬念感，具有引人入胜的效果。

色彩点评

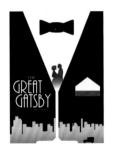

■ 海报以黑色为主色，白色为辅助色，黑白色调画面形成极简的风格，给人留下了简洁、优雅、经典的视觉印象。

■ 中灰色的城市建筑剪影增强了画面色彩的层次感，使海报更具视觉表现力。

CMYK: 91,86,86,77
CMYK: 0,0,0,0
CMYK: 35,28,27,0

推荐色彩搭配

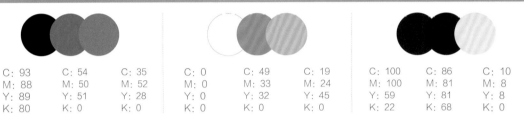

C: 93	C: 54	C: 35	C: 0	C: 49	C: 19	C: 100	C: 86	C: 10
M: 88	M: 50	M: 52	M: 0	M: 33	M: 24	M: 100	M: 81	M: 8
Y: 89	Y: 51	Y: 28	Y: 0	Y: 32	Y: 45	Y: 59	Y: 81	Y: 8
K: 80	K: 0	K: 0	K: 0	K: 0	K: 0	K: 22	K: 68	K: 0

该招贴画面视觉重心位置的黑天鹅翅膀与人物的眼睛重合，两者组合形成共生图形。既呼应了《黑天鹅》的作品主题，又给人留下广阔的想象空间与悬念。

色彩点评

■ 白色作为背景色，呈现出简单、干净、利落的视觉效果。

■ 黑色与绯红色搭配，使黑天鹅的形象更加生动，并为画面渲染上一层神秘、迷雾般的悬念气息。

CMYK: 0,0,0,0
CMYK: 93,88,89,80
CMYK: 30,96,89,0

推荐色彩搭配

C: 63	C: 8	C: 27	C: 93	C: 3	C: 10	C: 0	C: 4	C: 42
M: 92	M: 7	M: 100	M: 88	M: 92	M: 2	M: 0	M: 91	M: 100
Y: 100	Y: 7	Y: 100	Y: 89	Y: 81	Y: 16	Y: 0	Y: 98	Y: 100
K: 59	K: 0	K: 0	K: 80	K: 0	K: 0	K: 0	K: 0	K: 10

第4章

图形的构成方式

图形的构成，是指图形与图形的关系。常见的图案构成方式有正负图形、减缺图形、共生图形、同构图形、双关图形、异影图形、渐变图形、混维图形等。

不同的构图方式有不同的要求与特征，所以在进行设计时要对具体情况进行分析，将信息和相应的理念直接传递给广大受众。

其特点如下所述。

■ 具有一定的内涵与深意
■ 对比强烈，具有极强的视觉冲击力
■ 色彩可明亮显眼，也可稳重老成
■ 具有强烈的创意感与趣味性
■ 有多种类型的变形与样式

正负图形是由正形与负形有机结合形成的，即形体本身与其周围的"空白"空间相互借用建立图与底的联系；"图"与"底"之间形成均衡与对抗的形态，给人带来两种不同的感觉，图形具有较强的差异性与冲击感。由于图形不止一面，不止一个瞬间，不止一个组合的可能，因此正负图形充满了趣味性与创意感。

色彩调性：醒目、清晰、明亮、火热、自然、温柔。

常用主题色：

CMYK: 34,100,90,1　CMYK: 0,0,0,0　CMYK: 26,17,84,0　CMYK: 35,90,100,1　CMYK: 40,21,43,0　CMYK: 25,35,33,0

常用色彩搭配

CMYK: 19,100,93,0
CMYK: 0,0,0,0

鲜红色搭配白色，使画面更加鲜明、醒目，更富有生命感。

CMYK: 26,17,84,0
CMYK: 25,35,33,0

金丝雀黄与奶檬色搭配，形成暖色调画面，营造出亲切、温馨的画面氛围。

CMYK: 40,21,43,0
CMYK: 89,82,46,10

低纯度的奶绿色与低明度的铁青色搭配，打造出平稳、深沉的画面效果。

CMYK: 9,72,82,0
CMYK: 90,86,86,77

柿色搭配黑色，呈现出警示、刺激、神秘的视觉效果。

配色速查

鲜活	生动	活力	古典
CMYK: 16,47,69,0 CMYK: 15,24,68,0 CMYK: 76,17,44,0	CMYK: 0,26,11,0 CMYK: 93,73,0,0 CMYK: 84,79,78,63	CMYK: 19,69,100,0 CMYK: 47,27,0,0 CMYK: 9,7,7,0	CMYK: 16,93,99,0 CMYK: 7,3,27,0 CMYK: 82,60,100,36

该招贴利用正负图形之间难分难解的联系性，在负空间刻画出大腹便便的人物形象。而正形则将消化器官塑造为圆号的造型，使观者在兴味盎然中可以自然而然地接受消化丸的广告信息。

色彩点评

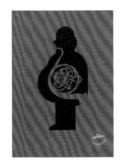

- 宝石红为主色，色彩鲜艳、充满活力，使作品更富有神采与视觉冲击力。
- 低明度的午夜蓝色彩深沉、冷静，作为辅助色搭配宝石红，使正负形之间拉开距离，层次更加分明。

CMYK: 5,86,45,0
CMYK: 0,5,0,0
CMYK: 99,100,55,11

推荐色彩搭配

C: 0	C: 99	C: 6	C: 0	C: 64	C: 14	C: 98	C: 10	C: 0
M: 93	M: 100	M: 5	M: 94	M: 96	M: 80	M: 86	M: 35	M: 0
Y: 67	Y: 55	Y: 5	Y: 54	Y: 98	Y: 89	Y: 0	Y: 22	Y: 0
K: 0	K: 11	K: 5	K: 0	K: 62	K: 0	K: 0	K: 0	K: 0

该海报利用色彩的冲击力强化影片的悬念感，呼应《萨布丽娜不寒而栗的冒险》的电影主题，极具感染力与视觉表现力。而女性与猫的形象组合，则给人留下了回味无穷的视觉印象。

色彩点评

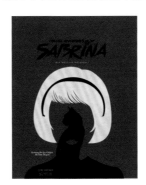

- 绯红色为主色占据大面积版面，增添了紧张、危险的气息，使画面视觉张力十足。
- 灰白色与黑色为辅助色，形成强烈的无彩色对比，更显神秘、奇诡，强化了作品内涵。

CMYK: 36,100,100,2
CMYK: 11,13,10,0
CMYK: 87,87,77,68

推荐色彩搭配

C: 48	C: 83	C: 13	C: 3	C: 36	C: 54	C: 85	C: 6	C: 18
M: 100	M: 82	M: 51	M: 13	M: 100	M: 45	M: 86	M: 95	M: 19
Y: 100	Y: 82	Y: 42	Y: 9	Y: 100	Y: 42	Y: 83	Y: 86	Y: 27
K: 24	K: 68	K: 0	K: 0	K: 3	K: 0	K: 73	K: 0	K: 0

该招贴画面中作为正形的"叉子"象征着美食，而负形的酒瓶则代表葡萄酒。两者浑然一体，直截了当地点明美食葡萄酒节的海报主题。

色彩点评

- 黑色在画面中占据较大面积，形成低明度的色彩基调，呈现出严肃、正式的视觉效果，无形中强化了作品的说服力与权威性。
- 白色的图形与黑色背景形成鲜明的明度对比，拉开了视线与黑色的距离，使图形更加清晰、突出。

CMYK: 93,88,89,80
CMYK: 0,0,0,0

推荐色彩搭配

C: 80	C: 92	C: 0	C: 93	C: 27	C: 72	C: 100	C: 0	C: 15
M: 36	M: 87	M: 0	M: 66	M: 22	M: 79	M: 100	M: 0	M: 94
Y: 16	Y: 88	Y: 0	Y: 47	Y: 21	Y: 57	Y: 58	Y: 0	Y: 97
K: 0	K: 79	K: 0	K: 6	K: 0	K: 21	K: 16	K: 0	K: 0

该招贴将人物的侧影作为主体，成为正负形中"正形"，突出朦胧、万籁俱寂的夜晚环境，为影片渲染上一层神秘、幽寂的色彩。影片中的经典台词则使主人公之间汹涌的情感呼之欲出，给人以视觉与心理的双重触动。

色彩点评

- 蓝黑色渲染夜色的静寂、昏暗，给人留下了旷远、疏离的视觉印象。
- 蜂蜜色月亮图形与沙茶色文字形成邻近色对比，丰富了画面的色彩层次，格调温馨、温柔、真挚。

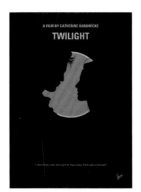

CMYK: 100,96,61,41
CMYK: 20,58,66,0
CMYK: 11,29,57,0

推荐色彩搭配

C: 100	C: 29	C: 74	C: 100	C: 21	C: 0	C: 5	C: 50	C: 100
M: 87	M: 65	M: 24	M: 90	M: 14	M: 60	M: 2	M: 11	M: 96
Y: 59	Y: 61	Y: 38	Y: 51	Y: 43	Y: 64	Y: 25	Y: 17	Y: 38
K: 35	K: 0	K: 0	K: 20	K: 0	K: 0	K: 0	K: 0	K: 1

该招贴画面中男孩长大的嘴巴被塑造为鸡腿的形状，可让人想到食物的美味并产生大快朵颐的愉悦心情。这种设计手法可以激发观者的好奇与尝试心理，给人留下幸福、惬意的视觉印象。

色彩点评

- 暗红色降低了红色的明度，使画面色彩的刺目性减弱，具有经典、朴实的特点。
- 白色的人物图形使画面正负形形成明显的分界，增强了图形的冲击力，给人留下了更加深刻的印象。

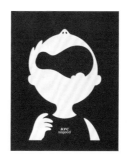

CMYK: 49,100,100,24
CMYK: 7,5,7,0

推荐色彩搭配

C: 6	C: 36	C: 82
M: 4	M: 100	M: 79
Y: 11	Y: 100	Y: 76
K: 0	K: 3	K: 60

C: 1	C: 2	C: 31
M: 12	M: 93	M: 60
Y: 23	Y: 78	Y: 78
K: 0	K: 0	K: 0

C: 48	C: 21	C: 21
M: 100	M: 16	M: 13
Y: 100	Y: 16	Y: 27
K: 22	K: 0	K: 0

该作品中人物的嘴部图形被替换为绵羊的形象，为画面增添了幽默、童趣的意味，提升了画面的设计感与趣味性，可使观者内心对广告产生好感。

色彩点评

- 棕黄色为画面主色，营造出平和、安定的画面氛围，使观者更加认可与信任品牌。
- 黑色搭配棕黄色，画面色彩搭配较为单一、协调，获得了稳定、庄严的视觉效果。

CMYK: 82,79,76,60
CMYK: 27,40,66,0
CMYK: 0,0,0,0

推荐色彩搭配

C: 68	C: 17	C: 15
M: 83	M: 36	M: 13
Y: 97	Y: 50	Y: 8
K: 61	K: 0	K: 0

C: 32	C: 79	C: 51
M: 34	M: 71	M: 98
Y: 44	Y: 61	Y: 100
K: 0	K: 25	K: 32

C: 91	C: 2	C: 32
M: 67	M: 3	M: 44
Y: 21	Y: 2	Y: 68
K: 0	K: 0	K: 0

　　减缺图形可利用人们的视觉经验与视觉惯性对图形进行适当的简化与变形，使图形在损坏、不完整的状态下仍旧可以保留部分基本特征，使观者可以根据经验与记忆将图形补充完整。减缺图形可以给人提供更多的想象空间，突出强化画面主题。

色彩调性： 庄严、清爽、简洁、沉默、鲜艳、温暖。

常用主题色：

CMYK: 91,88,88,79　　CMYK: 56,26,40,0　　CMYK: 25,7,11,0　　CMYK: 55,41,40,0　　CMYK: 43,95,63,4　　CMYK: 20,43,93,0

常用色彩搭配

CMYK: 91,88,88,79 CMYK: 27,6,0,0	CMYK: 56,26,40,0 CMYK: 6,26,84,0	CMYK: 25,100,64,0 CMYK: 1,44,63,0	CMYK: 55,41,40,0 CMYK: 44,11,20,0
冰蓝色可以减弱黑色的沉默、严肃性，赋予画面清爽、纯净的调性。	绿瓷色搭配铬黄色，展现出明快、蓬勃的视觉效果。	宝石红与浅橙色搭配，整体洋溢着热烈、朝气、活力的气息。	中灰搭配青色，形成冷色调的色彩组合，给观者留下平静、镇定的视觉印象。

配色速查

故事	沉着	朴实	温柔
CMYK: 24,82,93,0 CMYK: 65,20,44,0 CMYK: 8,10,22,0	CMYK: 16,33,45,0 CMYK: 65,80,89,53 CMYK: 79,56,42,0	CMYK: 4,24,77,0 CMYK: 28,36,51,0 CMYK: 76,35,100,0	CMYK: 11,27,6,0 CMYK: 19,87,54,0 CMYK: 27,7,1,0

该广告作品运用独特的视角将减缺图形表现为深渊下的危险，使观者从旁观者的角度，对主人公岌岌可危的处境产生忧虑、紧张的心情。通过胆战心惊的画面从侧面烘托产品的不可或缺，强化了广告的说服力。

色彩点评

- 米色背景色彩温柔、平和，格调安静、亲切。
- 酱色的山谷图案营造出与和煦、温馨的背景格格不入的紧张感，形成动静之间的碰撞，丰富了作品的内涵。

CMYK: 4,1,19,0
CMYK: 68,74,87,49
CMYK: 91,86,31,0

推荐色彩搭配

C: 19	C: 68	C: 0
M: 22	M: 71	M: 73
Y: 44	Y: 91	Y: 56
K: 0	K: 45	K: 0

C: 5	C: 67	C: 44
M: 7	M: 99	M: 85
Y: 15	Y: 55	Y: 100
K: 0	K: 23	K: 11

C: 9	C: 85	C: 56
M: 12	M: 82	M: 100
Y: 22	Y: 44	Y: 100
K: 0	K: 8	K: 49

该广告作品采用剪纸风设计手法，使人物轮廓更具层次感，内部的芭蕾舞者清晰可辨，简明扼要地阐述了广告主题。利用天马行空的艺术创造力，给观者提供了广阔的想象空间。

色彩点评

- 朱红色作为画面主色调，获得了热情、明媚的视觉效果，象征着未来充满希望的和光明。
- 负形的人体轮廓采用米色，使整个画面呈暖色调，给观者带来温暖、明快的视觉体验，极具亲和力。

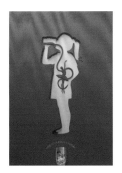

CMYK: 11,93,91,0
CMYK: 10,31,52,0

推荐色彩搭配

C: 7	C: 20	C: 15
M: 92	M: 39	M: 23
Y: 93	Y: 49	Y: 87
K: 0	K: 0	K: 0

C: 42	C: 91	C: 15
M: 100	M: 80	M: 50
Y: 100	Y: 54	Y: 67
K: 9	K: 23	K: 0

C: 0	C: 17	C: 69
M: 84	M: 18	M: 76
Y: 84	Y: 40	Y: 83
K: 0	K: 0	K: 51

画面中雨伞、眼镜与西装造型搭配，使风度翩翩的优雅绅士形象跃然纸上，增强了作品与观者的互动性。

色彩点评

- 象牙白色作为背景色，色彩轻柔、淡雅，使人体验温馨、和煦、自然的快感。
- 藏青色的服饰图案色彩沉重、深厚，表现出睿智、理性、成熟的人物性格。

CMYK: 8,13,19,0
CMYK: 89,73,56,21
CMYK: 47,66,86,7

推荐色彩搭配

C: 7	C: 24	C: 90	C: 4	C: 82	C: 13	C: 78	C: 17	C: 17
M: 16	M: 50	M: 75	M: 10	M: 71	M: 57	M: 55	M: 26	M: 32
Y: 23	Y: 84	Y: 60	Y: 27	Y: 43	Y: 75	Y: 41	Y: 36	Y: 77
K: 0	K: 0	K: 29	K: 0	K: 4	K: 0	K: 0	K: 0	K: 0

该招贴的减缺图形增强了画面的视觉冲击力，强化了作品的沉重与严肃性，突出了世界反童工日的主题，极具亲和力与震撼力，并使拒绝童工的理念深入人心，唤起大众保护童工的意识，获得了发人深省的宣传效果。

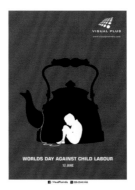

色彩点评

- 鲜红色作为主色大面积使用，使画面极具视觉穿透感与压迫感。
- 黑白搭配的蜷缩人物形象与绳索图形造型，营造出沉重、压抑的画面氛围，可以促使观者进行深刻的思考。

CMYK: 6,95,86,0
CMYK: 0,0,0,0
CMYK: 93,88,89,80

推荐色彩搭配

C: 6	C: 0	C: 20	C: 0	C: 93	C: 66	C: 22	C: 100	C: 93
M: 95	M: 0	M: 29	M: 96	M: 88	M: 51	M: 94	M: 94	M: 88
Y: 86	Y: 0	Y: 86	Y: 88	Y: 89	Y: 51	Y: 100	Y: 57	Y: 89
K: 0	K: 0	K: 0	K: 0	K: 80	K: 1	K: 0	K: 27	K: 80

该招贴画面中的图形由流淌着雨滴的云朵与一个大写的字母"V"组成，两者之间的空白三角区域可以为观者提供更大的想象空间。三角空白与云朵组合成冰淇淋的图形，造型生动有趣，具有较强的视觉吸引力。

色彩点评

■ 该作品以灰色为背景色，低纯度的色彩基调给人一种柔和、舒适的视觉感受。

■ 图形采用纯度较高的黑色进行设计，在背景的衬托下更加突出，可给人留下深刻的印象。

CMYK: 80,74,72,48
CMYK: 6,5,6,0

推荐色彩搭配

C: 19	C: 0	C: 79
M: 100	M: 0	M: 73
Y: 93	Y: 0	Y: 71
K: 0	K: 0	K: 43

C: 42	C: 16	C: 1
M: 47	M: 98	M: 19
Y: 63	Y: 69	Y: 21
K: 0	K: 0	K: 0

C: 23	C: 59	C: 6
M: 96	M: 55	M: 4
Y: 89	Y: 16	Y: 9
K: 0	K: 0	K: 0

该招贴通过头发与眼镜的布局，结合观者的视觉习惯与经验，可以将人物的形象补充完整，使观者全身心投入其中，更深刻地理解作品内涵。

色彩点评

■ 亮灰色作为画面主色调，色彩含蓄、朴实，体现出图书主题作品的纯粹性，减弱作品的商业性。

■ 黑色的头发形象、真实，而正负图形将人物形象刻画得更为立体、生动，增强了作品的表现力。

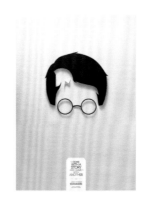

CMYK: 10,4,5,0
CMYK: 68,80,92,58
CMYK: 10,46,41,0

推荐色彩搭配

C: 20	C: 71	C: 22
M: 13	M: 84	M: 33
Y: 11	Y: 96	Y: 32
K: 0	K: 65	K: 0

C: 57	C: 15	C: 29
M: 83	M: 43	M: 13
Y: 100	Y: 40	Y: 11
K: 42	K: 0	K: 0

C: 9	C: 73	C: 1
M: 4	M: 74	M: 61
Y: 4	Y: 75	Y: 58
K: 0	K: 47	K: 0

4.3　同构图形

　　同构图形是将两个或两个以上不同的或是存在一定联系的图形结合在一起，组成一个新的图形，形成一种新的形态结构。同构图形既可保持原有图形的基本特征，又可表达出新的意义与内涵，具有较强的表现力与视觉感染力。

色彩调性： 兴奋、澄净、冷寂、亲切、浪漫、娇艳。

常用主题色：

| CMYK: 28,80,91,0 | CMYK: 51,18,12,0 | CMYK: 92,75,34,1 | CMYK: 19,29,42,0 | CMYK: 23,60,40,0 | CMYK: 34,97,48,0 |

常用色彩搭配

CMYK: 5,82,91,0
CMYK: 19,29,42,0

亮橙色与沙茶色搭配，营造出和煦、温馨、幸福的画面氛围，极具亲和力。

CMYK: 51,18,12,0
CMYK: 34,97,48,0

蔚蓝搭配玫瑰红，形成强烈的对比色，具有极强的视觉冲击力。

CMYK: 92,75,34,1
CMYK: 23,22,26,0

湖水蓝搭配米灰色，形成纯度对比，使画面色彩层次更加分明，更富有表现力。

CMYK: 8,6,6,0
CMYK: 23,60,40,0

灰白色与山茶红搭配，塑造出温柔、优雅的画面风格，让人心生好感。

配色速查

平和	青春	绚丽	成熟

CMYK: 24,46,40,0	CMYK: 7,3,27,0	CMYK: 19,0,6,0	CMYK: 100,100,64,48
CMYK: 9,12,15,0	CMYK: 42,13,0,0	CMYK: 7,58,81,0	CMYK: 44,70,100,6
CMYK: 19,44,64,0	CMYK: 99,84,37,3	CMYK: 57,53,18,0	CMYK: 0,33,30,0

该招贴中手绘猫头鹰的头部被置换为苹果，从侧面揭示了有机食品对人的健康至关重要，展现了生态链中各个环节唇齿相依、环环相扣的亲密系关。

色彩点评

■ 米白色背景再加上肌理颗粒，形成印刷纸张的表面质感，丰富了招贴的视觉效果。

■ 中灰色手绘图案将猫头鹰的形象勾勒得栩栩如生，给人留下了鲜活、富有生命力的视觉印象，增强了作品的吸引力。

CMYK: 5,8,15,0
CMYK: 53,49,54,0
CMYK: 20,10,38,0

推荐色彩搭配

C: 13	C: 86	C: 29
M: 9	M: 82	M: 31
Y: 18	Y: 90	Y: 66
K: 0	K: 73	K: 0

C: 48	C: 38	C: 57
M: 28	M: 34	M: 77
Y: 87	Y: 40	Y: 100
K: 0	K: 0	K: 34

C: 19	C: 71	C: 8
M: 9	M: 59	M: 18
Y: 46	Y: 71	Y: 27
K: 0	K: 16	K: 0

该招贴将灯泡与企鹅的形象组合，利用企鹅象征白雪皑皑的寒冷环境，用灯泡指代能源；两相结合体现了能源对寒冷气候的作用。

色彩点评

■ 冰蓝色作为主色，给观者留下了恬淡、宁静、清爽的视觉印象。

■ 黑白两色作为辅助色搭配，两者对比鲜明，获得了简约直白、清晰醒目、富有冲击力的视觉效果。

■ 橙黄色作为企鹅喙部与脚掌的色彩，具有画龙点睛的作用，丰富了整体的色彩。

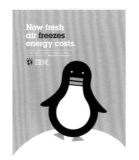

CMYK: 42,19,13,0
CMYK: 0,0,0,0
CMYK: 81,80,77,61
CMYK: 3,42,85,0

推荐色彩搭配

C: 28	C: 30	C: 7
M: 6	M: 62	M: 11
Y: 4	Y: 100	Y: 17
K: 0	K: 0	K: 0

C: 81	C: 59	C: 0
M: 80	M: 13	M: 0
Y: 77	Y: 0	Y: 0
K: 61	K: 0	K: 0

C: 2	C: 75	C: 9
M: 40	M: 69	M: 7
Y: 77	Y: 59	Y: 7
K: 0	K: 18	K: 0

该招贴中衣架的一部分结构被置换为青翠的青瓜，表现出美食与时尚的融合，获得了自然、温馨的视觉效果，并营造出亲近自然、生机盎然的海滨购物环境氛围，带给观者视觉与味觉的双重享受。

色彩点评

- 深青色作为画面主色调，展现出沉着、大气、庄重的色彩调性，增强了海报的严肃感。
- 深绿色青瓜赋予画面蓬勃的生命力，带来清爽、鲜活的视觉体验。

CMYK: 93,67,46,6
CMYK: 0,1,1,0
CMYK: 73,45,95,5

推荐色彩搭配

C: 36	C: 93	C: 18
M: 17	M: 69	M: 7
Y: 43	Y: 49	Y: 6
K: 0	K: 9	K: 0

C: 76	C: 32	C: 82
M: 50	M: 16	M: 80
Y: 96	Y: 18	Y: 76
K: 12	K: 0	K: 60

C: 82	C: 53	C: 2
M: 56	M: 29	M: 1
Y: 52	Y: 71	Y: 2
K: 4	K: 0	K: 0

茄子与铅笔构成异质同构图形，体现出品牌对于铅笔标准的定义，尽显铅笔还原事物本色，还原色彩"真面目"的特点；展现出寻求返璞归真、独具匠心的品牌内涵。

色彩点评

- 浅灰色作为画面主色调，色彩内敛、含蓄，更加凸显主体图形。
- 深紫色的茄子图像与浅灰色背景纯度对比分明，极其醒目、突出。

CMYK: 11,9,9,0
CMYK: 72,87,66,44
CMYK: 40,21,69,0
CMYK: 17,28,35,0

推荐色彩搭配

C: 27	C: 37	C: 71
M: 20	M: 48	M: 85
Y: 20	Y: 60	Y: 64
K: 0	K: 0	K: 38

C: 70	C: 52	C: 1
M: 50	M: 70	M: 9
Y: 100	Y: 37	Y: 16
K: 10	K: 0	K: 0

C: 6	C: 28	C: 79
M: 4	M: 16	M: 84
Y: 4	Y: 56	Y: 71
K: 0	K: 0	K: 56

飞机与拉链被设计在同一画面中，两者融合，体现出航空与购物的关系，告知消费者银行为其所提供的度假抽奖活动信息，吸引观者参与其中。

色彩点评

■ 湛蓝色作为画面的主色调，展现出天空的澄净、明澈，给人带来神清气爽的视觉体验。

■ 银灰色的飞机机身反射出锐利、冰冷的金属光泽，给人一种科技、理性的感觉。

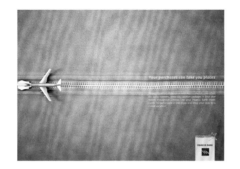

CMYK: 47,11,0,0
CMYK: 81,52,6,0
CMYK: 14,13,10,0

推荐色彩搭配

C: 47	C: 19	C: 100
M: 6	M: 13	M: 85
Y: 4	Y: 14	Y: 24
K: 0	K: 0	K: 0

C: 42	C: 100	C: 8
M: 29	M: 89	M: 26
Y: 29	Y: 47	Y: 90
K: 0	K: 13	K: 0

C: 75	C: 0	C: 37
M: 39	M: 0	M: 0
Y: 3	Y: 0	Y: 13
K: 0	K: 0	K: 0

剖开的橙子截面中出现机器发条的元素，赋予画面金属质感，制造出悬念与谜团，获得了无与伦比的悬念性与吸引力，可令观者产生好奇的心理。

色彩点评

■ 作品四周添加了暗角，使画面更具朦胧、丰富的色彩表现力，引导观者视线向中心集中。

■ 浅黄色调的橙子剖面与橙色主色调搭配，形成和谐、温暖的暖色调，给人留下阳光、明媚的视觉印象。

CMYK: 4,78,83,0
CMYK: 44,94,92,12
CMYK: 0,0,2,0
CMYK: 5,18,53,0

推荐色彩搭配

C: 11	C: 1	C: 13
M: 24	M: 0	M: 93
Y: 61	Y: 4	Y: 89
K: 0	K: 0	K: 0

C: 4	C: 0	C: 58
M: 78	M: 23	M: 87
Y: 82	Y: 17	Y: 88
K: 0	K: 0	K: 45

C: 3	C: 44	C: 7
M: 62	M: 62	M: 25
Y: 80	Y: 99	Y: 82
K: 0	K: 6	K: 0

共生图形是由不可分割的两个或多个图形构成的，图形之间共用一部分图形或轮廓线，它们之间是紧密联系、相互依存的关系，一部分的图形可以融入另一部分图形结构中，整合形成一个不可分割的统一体。

色彩调性：雅致、理性、商务、生命、清新、明快。

常用主题色：

CMYK: 49,47,12,0　CMYK: 89,82,46,10　CMYK: 70,53,39,0　CMYK: 4,90,96,0　CMYK: 49,12,79,0　CMYK: 13,13,68,0

常用色彩搭配

CMYK: 36,35,1,0
CMYK: 13,13,68,0

淡紫搭配月亮黄，形成鲜明的互补色对比，极具视觉冲击力。

CMYK: 89,82,46,10
CMYK: 22,5,5,0

铁青搭配淡蓝色，形成层次不同的同类色对比，画面表现力极强。

CMYK: 4,90,96,0
CMYK: 63,48,41,0

红色搭配石板蓝，营造出肃穆、警惕的画面氛围，具有较强的感染力。

CMYK: 49,12,79,0
CMYK: 5,23,19,0

嫩芽绿与贝壳粉两种轻柔色彩搭配，赋予画面清新、灵动的格调。

配色速查

理智	奇异	魔幻	细腻

CMYK: 80,49,36,0
CMYK: 20,17,16,0
CMYK: 38,62,59,0

CMYK: 63,8,41,0
CMYK: 88,81,58,31
CMYK: 14,11,31,0

CMYK: 56,37,9,0
CMYK: 62,100,46,7
CMYK: 10,9,62,0

CMYK: 4,26,25,0
CMYK: 87,76,11,0
CMYK: 2,3,4,0

画面中不同人物形象的头部共用饼干构成，不仅极具意趣，而且还将顽皮的孩子与温柔的父亲形象展现得活灵活现。通过其乐融融的父子相处的场景，营造出轻快、幸福、安闲自在的画面氛围，强化了广告的亲和力。

色彩点评

■ 画面以天蓝色为主色，色彩清新、纯净，格调悠然自得、轻松、明快。

■ 黑白两色搭配，既形成强烈的对比，又与产品色彩保持一致，给人一种经典、简约的感觉。

CMYK: 68,3,16,0
CMYK: 0,0,0,0
CMYK: 79,73,69,41

推荐色彩搭配

C: 62	C: 0	C: 68	C: 57	C: 21	C: 100	C: 67	C: 36	C: 84
M: 0	M: 0	M: 62	M: 11	M: 16	M: 100	M: 0	M: 22	M: 79
Y: 26	Y: 0	Y: 52	Y: 9	Y: 16	Y: 61	Y: 14	Y: 38	Y: 78
K: 0	K: 0	K: 5	K: 0	K: 0	K: 29	K: 0	K: 0	K: 63

该手指图形经过视觉上的角度转换，构成人物的胡须部分，更显人物形象伶俐、滑稽、诙谐；作品意趣性极强，妙趣横生，令人难忘。

色彩点评

■ 棕红色背景明度较低，获得了沉厚、郑重、肃穆的视觉效果。

■ 浅卡其色的人物图形提升了画面的明度，使其形象更加凸显。

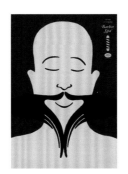

CMYK: 17,16,30,0
CMYK: 56,99,100,49
CMYK: 91,88,87,79

推荐色彩搭配

C: 10	C: 44	C: 33	C: 53	C: 16	C: 90	C: 90	C: 7	C: 54
M: 10	M: 100	M: 64	M: 90	M: 18	M: 66	M: 88	M: 7	M: 78
Y: 22	Y: 100	Y: 91	Y: 85	Y: 42	Y: 67	Y: 87	Y: 15	Y: 100
K: 0	K: 13	K: 0	K: 33	K: 0	K: 29	K: 79	K: 0	K: 28

该招贴利用眼睛与黑天鹅的身体制造悬念，极具压迫感与威慑力，获得了摄人心魄的艺术效果，给人视觉与心理的双重刺激。而血液滴落的情景则塑造谜团，引人入胜，激发观者对影片的好奇心理。

色彩点评

- 灰色的渐变背景色彩内敛、含蓄，获得了朴实无华的视觉效果。
- 红色的眼睛与黑天鹅图像营造出奇诡、刺激、怪诞的画面氛围，刺激力极强。

CMYK: 11,8,8,0
CMYK: 93,88,89,80
CMYK: 13,98,78,0

推荐色彩搭配

C: 67	C: 41	C: 4
M: 58	M: 100	M: 4
Y: 55	Y: 100	Y: 4
K: 5	K: 8	K: 0

C: 36	C: 93	C: 5
M: 100	M: 88	M: 4
Y: 94	Y: 89	Y: 4
K: 2	K: 80	K: 0

C: 0	C: 61	C: 39
M: 96	M: 100	M: 31
Y: 91	Y: 100	Y: 30
K: 0	K: 58	K: 0

该招贴中的柠檬片与背景中的半轮落日共用图形，使酒杯与海洋风光相融，惬意、悠闲的夏日海滨氛围呼之欲出，让人对此心生向往。

色彩点评

- 橙色天空与裸粉色海洋形成同类色搭配，使画面更具层次感。
- 手与棕榈叶使用深青色进行设计，与明丽、鲜艳的橙色风景形成冷暖对比，增强了作品的吸引力。

CMYK: 2,44,37,0
CMYK: 9,75,81,0
CMYK: 3,24,46,0
CMYK: 93,69,66,33

推荐色彩搭配

C: 7	C: 92	C: 6
M: 12	M: 73	M: 47
Y: 49	Y: 74	Y: 39
K: 0	K: 51	K: 0

C: 0	C: 77	C: 3
M: 76	M: 49	M: 34
Y: 77	Y: 54	Y: 29
K: 0	K: 2	K: 0

C: 11	C: 0	C: 33
M: 30	M: 88	M: 13
Y: 27	Y: 88	Y: 67
K: 0	K: 0	K: 0

该招贴以经典动漫作品《我的邻居龙猫》为设计元素，向观者展现出浪漫、唯美、祥和的童话世界。山野丛林与龙猫的头顶相连，增强了作品的趣味性，营造出霁风朗月、令人心旷神怡的环境氛围。

色彩点评

- 蓝黑色作为主色，具有较强的压迫感，增强了画面的冲击力。
- 豆沙粉色与贝壳粉色作为辅助色，形成邻近色的色彩搭配，表现出浪漫、温柔的特色，让人想到孩童世界的纯真、烂漫。

CMYK: 100,100,65,52
CMYK: 47,78,48,1
CMYK: 17,35,27,0
CMYK: 5,12,16,0
CMYK: 0,0,0,0

推荐色彩搭配

C: 5	C: 33	C: 94
M: 12	M: 59	M: 100
Y: 16	Y: 37	Y: 64
K: 0	K: 0	K: 48

C: 100	C: 9	C: 19
M: 100	M: 20	M: 87
Y: 51	Y: 22	Y: 35
K: 2	K: 0	K: 0

C: 36	C: 11	C: 81
M: 44	M: 32	M: 71
Y: 0	Y: 23	Y: 0
K: 0	K: 0	K: 0

北极熊的身体与工业废气相连，言简意赅地向观者表明了两者间的紧密联系，形容环境问题的严峻与不容忽视，激发大众的危机感，树立起保护环境的意识。

色彩点评

- 炭灰色作为作品主色调，色彩明度较低，渲染了沉重感，说明作品主题的严肃性，以引起观者的重视。
- 米灰色与酒红色作为辅助色，两者呈中明度色彩基调，使画面整体氛围较为压抑。

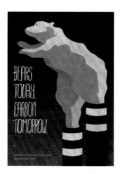

CMYK: 79,74,64,33
CMYK: 15,22,27,0
CMYK: 57,91,86,46

推荐色彩搭配

C: 73	C: 8	C: 16
M: 67	M: 14	M: 73
Y: 57	Y: 22	Y: 90
K: 14	K: 0	K: 0

C: 47	C: 24	C: 81
M: 100	M: 41	M: 70
Y: 100	Y: 64	Y: 49
K: 18	K: 0	K: 9

C: 50	C: 8	C: 56
M: 44	M: 11	M: 100
Y: 49	Y: 16	Y: 100
K: 0	K: 0	K: 48

4.5 双关图形

双关图形是指一个图形可以在不同的时间与角度下解读为两种不同的形态，或者一个图形中隐藏着两种不同的图形，可以解释为图形的表层含义与深层含义；在设计时将实空间与虚空间合理利用，可以丰富图形的内涵效果，为观者带来奇妙、惊异的视觉感受，充分展现出图形的魅力与内涵。

色彩调性：明朗、希望、阳光、孤寂、含蓄、清凉。

常用主题色：

| CMYK: 9,10,52,0 | CMYK: 0,94,93,0 | CMYK: 15,46,82,0 | CMYK: 96,89,56,33 | CMYK: 34,20,25,0 | CMYK: 68,14,14,0 |

常用色彩搭配

CMYK: 9,10,52,0
CMYK: 96,89,56,33

CMYK: 0,94,93,0
CMYK: 15,12,85,0

CMYK: 34,20,25,0
CMYK: 15,46,82,0

CMYK: 68,14,14,0
CMYK: 62,76,100,44

秋菊黄搭配深蓝色，刻画出月夜的唯美景色，极富吸引力。

赤红色搭配明黄色，两种鲜艳、浓郁的色彩组合使画面极具视觉冲击力。

内敛的鼠灰色搭配温暖的杏黄色，营造出平和、自然的画面氛围。

蔚蓝色搭配咖啡色，让人联想到澄净的天空与辽阔的大地，极具自然气息。

配色速查

| 浓郁 | 朝气 | 热情 | 坚韧 |

CMYK: 0,60,92,0
CMYK: 7,7,3,0
CMYK: 89,87,78,70

CMYK: 0,75,16,0
CMYK: 1,39,81,0
CMYK: 17,16,14,0

CMYK: 1,54,51,0
CMYK: 93,79,16,0
CMYK: 5,25,71,0

CMYK: 12,0,17,0
CMYK: 89,79,71,53
CMYK: 27,60,72,0

该招贴画面中的安全带从另一角度进行解读，具有心电图的含义，一旦解开将发生危险，广告效果振聋发聩，旨在强调系好安全带的必要性。

色彩点评

- 亮灰色背景色彩平和、内敛，传递出含蓄、理智的广告信息。
- 深灰色安全带与背景拉开层次，通过无彩色体现出话题的严肃性。

CMYK: 13,10,10,0
CMYK: 76,71,68,34
CMYK: 87,61,11,0
CMYK: 10,78,55,0

推荐色彩搭配

C: 11	C: 12	C: 78
M: 9	M: 78	M: 70
Y: 17	Y: 57	Y: 55
K: 0	K: 0	K: 16

C: 10	C: 49	C: 90
M: 7	M: 22	M: 74
Y: 7	Y: 6	Y: 66
K: 0	K: 0	K: 39

C: 29	C: 74	C: 13
M: 22	M: 67	M: 89
Y: 21	Y: 64	Y: 95
K: 0	K: 23	K: 0

该招贴利用办公椅等图形组构成人的五官，艺术性极强，人物神态灵动、形象，可给人留下深刻印象。

色彩点评

- 灰色与黑色搭配塑造人物形象，可使观者的注意力被办公椅等"五官"图形所吸引。
- 蓝色背景搭配无彩色的灰色与黑色，使画面色彩趋于冷色调，给人一种清凉、自然的感觉。

CMYK: 87,54,16,0
CMYK: 20,15,22,0
CMYK: 82,77,76,57
CMYK: 13,91,84,0

推荐色彩搭配

C: 93	C: 86	C: 1
M: 88	M: 54	M: 3
Y: 89	Y: 15	Y: 13
K: 80	K: 0	K: 0

C: 0	C: 72	C: 74
M: 0	M: 10	M: 66
Y: 0	Y: 18	Y: 71
K: 0	K: 0	K: 29

C: 5	C: 92	C: 18
M: 35	M: 69	M: 12
Y: 23	Y: 0	Y: 16
K: 0	K: 0	K: 0

一叶扁舟与食物，突出了将食物带回家的广告主题。该招贴利用趣味十足的设计元素增强广告效果，能带给观者奇妙、与众不同的视觉体验。

色彩点评

■ 青色作为画面主色调，给人一种清凉、幽静的视觉感受。

■ 黄色的主体图形与背景色冷暖对比鲜明，增强了作品的视觉冲击力。

CMYK: 64,21,21,0
CMYK: 11,29,83,0
CMYK: 65,59,63,9

推荐色彩搭配

C: 57	C: 52	C: 7	C: 72	C: 18	C: 21	C: 49	C: 5	C: 77
M: 12	M: 46	M: 31	M: 37	M: 33	M: 13	M: 10	M: 11	M: 60
Y: 19	Y: 50	Y: 62	Y: 34	Y: 85	Y: 14	Y: 27	Y: 59	Y: 56
K: 0	K: 0	K: 0	K: 0	K: 0	K: 0	K: 0	K: 0	K: 8

无线信号与城市景观结合，通过简约、直白的图形表达作品内涵，体现出数据平台与日常生活的息息相关和密不可分。

色彩点评

■ 姜黄色作为主色，奠定了整体温暖、明快的色彩基调，给人一种惬意、温馨的视觉感受。

■ 深紫色作为辅助色，与背景形成强烈的互补色对比，具有强烈的视觉冲击力，可以直击观者内心。

CMYK: 10,16,58,0
CMYK: 79,85,33,1
CMYK: 17,50,75,0
CMYK: 54,8,27,0

推荐色彩搭配

C: 6	C: 92	C: 5	C: 42	C: 8	C: 82	C: 68	C: 7	C: 11
M: 33	M: 100	M: 8	M: 44	M: 41	M: 67	M: 74	M: 21	M: 22
Y: 52	Y: 61	Y: 27	Y: 13	Y: 71	Y: 69	Y: 27	Y: 13	Y: 66
K: 0	K: 48	K: 0	K: 0	K: 0	K: 33	K: 0	K: 0	K: 0

　　该招贴的画面一眼望去，帽子、五官等设计元素组合成人物的面部。脸部与眼睛位置的图形则刻画出滑雪的人冲出雪地的场景，再结合文字说明，给人一种恍然大悟的感觉，可以引起人们对山地滑雪安全性的关注。

色彩点评

■ 天蓝色、白色与深蓝色搭配，将冰天雪地的环境刻画得更加真实，营造出寒冷、寂静的环境氛围。

■ 橙黄色文字作为点缀，成为画面中的一抹亮色，在冰冷中加入一丝温暖，使画面更加吸睛。

CMYK: 85,51,13,0
CMYK: 32,4,2,0
CMYK: 0,0,0,0
CMYK: 16,37,87,0

推荐色彩搭配

C: 0	C: 93	C: 73
M: 18	M: 73	M: 62
Y: 8	Y: 62	Y: 30
K: 0	K: 0	K: 0

C: 42	C: 93	C: 14
M: 13	M: 77	M: 75
Y: 30	Y: 30	Y: 93
K: 0	K: 0	K: 0

C: 67	C: 0	C: 25
M: 36	M: 0	M: 62
Y: 6	Y: 0	Y: 100
K: 0	K: 0	K: 0

　　这是一幅公益主题的海报招贴设计作品，旨在帮助有视力障碍的儿童恢复视力。画面中全情投入演奏钢琴的人物从另一个角度可解读为炯炯有神的眼睛，呼应了"让别人看到声音"的作品主题，具有较强的感染力。

色彩点评

■ 灰色作为主色调，体现出无彩色的含蓄、单纯，让人的注意力能够集中在文字之上。

■ 黑色作为辅助色搭配灰色，使图形与文字更加鲜明、清晰，有利于观者阅读信息。

CMYK: 10,7,7,0
CMYK: 80,74,72,47

推荐色彩搭配

C: 81	C: 7	C: 74
M: 80	M: 6	M: 36
Y: 80	Y: 4	Y: 0
K: 65	K: 0	K: 0

C: 18	C: 77	C: 76
M: 13	M: 64	M: 23
Y: 9	Y: 36	Y: 18
K: 0	K: 0	K: 0

C: 21	C: 46	C: 79
M: 16	M: 27	M: 66
Y: 16	Y: 0	Y: 58
K: 0	K: 0	K: 16

4.6　异影图形

异影图形通过人的联想可以改变影子的形状，改变后的影子与实体之间既可以具有一定的内在联系，也可以形成强烈的冲突，彰显影子自主的生命力。影子往往反映出实质的主题，异影图形具有丰富的视觉表达能力，传递出特定的信息，给人造成视觉上的冲击并产生丰富的联想。

色彩调性： 新颖、冲突、虚幻、多变、压抑、神秘。

常用主题色：

CMYK: 52,100,38,0　　CMYK: 16,72,90,0　　CMYK: 41,13,16,0　　CMYK: 15,12,85,0　　CMYK: 93,66,61,23　　CMYK: 82,100,43,9

常用色彩搭配

CMYK: 52,100,38,0
CMYK: 31,24,23,0

CMYK: 16,72,90,0
CMYK: 82,100,43,9

CMYK: 41,13,16,0
CMYK: 15,12,85,0

CMYK: 93,66,61,23
CMYK: 50,40,3,0

梅子色搭配灰色，将雅致与含蓄融合，格调优雅、华贵。

蜂蜜色与紫色搭配，给人一种复古、神秘的视觉印象。

浅天蓝搭配铬黄色，具有清新、活泼的视觉效果，使画面更富有神采与活力。

深青色搭配蓝紫色，使画面整体调性趋于深沉、内敛，给人一种庄重、严肃的感觉。

配色速查

鲜明	蓬勃	安宁	含蓄

CMYK: 74,22,0,0
CMYK: 3,29,89,0
CMYK: 89,87,78,70

CMYK: 30,20,86,0
CMYK: 14,5,29,0
CMYK: 22,98,51,0

CMYK: 2,42,34,0
CMYK: 5,17,20,0
CMYK: 83,55,75,18

CMYK: 42,32,6,0
CMYK: 33,11,42,0
CMYK: 96,91,40,6

　　该招贴中男孩的身影与墙壁处蝙蝠侠的投影构成异影图形，通过两者之间的天壤之别强调反差，使观者产生电池具备强大能量的联想，极具视觉表现力。

色彩点评

- 黑色作为主色，格调庄重、严肃，体现出广告的郑重性，增强了作品的说服力。
- 暖橙色灯光温暖、明亮，将黑色的昏暗驱逐，活跃了画面气氛。

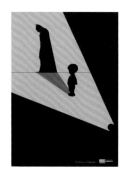

CMYK: 81,80,77,61
CMYK: 2,39,56,0

推荐色彩搭配

C: 52	C: 3	C: 81
M: 61	M: 18	M: 80
Y: 71	Y: 22	Y: 77
K: 5	K: 0	K: 61

C: 0	C: 11	C: 56
M: 53	M: 9	M: 47
Y: 74	Y: 9	Y: 45
K: 0	K: 0	K: 0

C: 5	C: 29	C: 8
M: 29	M: 67	M: 94
Y: 57	Y: 84	Y: 100
K: 0	K: 0	K: 0

　　该招贴中倚靠在门边的男孩与地面的成熟男性形象形成鲜明的差异对比，赋予影子独立的生命，反映出电影作品的天马行空的特点，形成具有想象力的画面。

色彩点评

- 宝石蓝色作为画面主色调，色彩明度较低，获得了静寂、朦胧的视觉效果。
- 暖白色作为辅助色，表现灯光元素，提高了画面的明度，令人产生愉悦、轻快的心理感受。

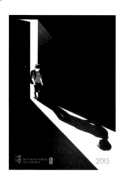

CMYK: 100,93,7,0
CMYK: 96,100,67,58
CMYK: 2,0,10,0

推荐色彩搭配

C: 92	C: 44	C: 2
M: 76	M: 51	M: 0
Y: 0	Y: 98	Y: 10
K: 0	K: 1	K: 0

C: 26	C: 100	C: 77
M: 20	M: 95	M: 20
Y: 19	Y: 31	Y: 38
K: 0	K: 0	K: 0

C: 96	C: 74	C: 12
M: 100	M: 52	M: 29
Y: 67	Y: 0	Y: 78
K: 57	K: 0	K: 0

金属钳投射在后方的影子表现为张牙舞爪的鳄鱼形象。由于异影图形间存在着一定的内在联系，说明了非配套零件的危险性，具有警示、劝说的作用，易引起观者的重视。

色彩点评

■ 单调的灰色背景突出了作品的权威性，给人留下了理性、严肃的视觉印象。

■ 白色文字在深色背景的衬托下更加清晰、分明，增强了广告的可读性。

CMYK: 52,44,40,0
CMYK: 0,1,0,0

推荐色彩搭配

C: 21	C: 0	C: 91
M: 17	M: 1	M: 86
Y: 15	Y: 0	Y: 84
K: 0	K: 0	K: 75

C: 60	C: 8	C: 14
M: 52	M: 91	M: 18
Y: 48	Y: 99	Y: 26
K: 0	K: 0	K: 0

C: 41	C: 36	C: 100
M: 33	M: 8	M: 96
Y: 31	Y: 6	Y: 49
K: 0	K: 0	K: 8

舞台中央摆放的芭蕾舞服饰与幕布之上翩翩起舞的舞者形象构成异影图形，让人展开想象，反映出作品呼吁捐赠表演基金的主题，充满想象力与魅力。

色彩点评

■ 深湖蓝色的帷幕给人留下了梦幻、清冷的视觉印象，与芭蕾舞典雅、轻灵的调性相符。

■ 粉白色的舞裙占据画面高光区域，给人留下了光明、轻快、充满希望的视觉印象。

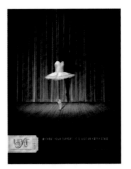

CMYK: 82,42,29,0
CMYK: 30,41,61,0
CMYK: 1,20,12,0
CMYK: 91,87,87,78

推荐色彩搭配

C: 15	C: 93	C: 26
M: 16	M: 67	M: 85
Y: 27	Y: 45	Y: 72
K: 0	K: 5	K: 0

C: 76	C: 0	C: 44
M: 27	M: 13	M: 70
Y: 26	Y: 10	Y: 100
K: 0	K: 0	K: 6

C: 91	C: 18	C: 64
M: 87	M: 31	M: 38
Y: 87	Y: 43	Y: 36
K: 78	K: 0	K: 0

　　该招贴中女人搀扶母亲的身影与墙壁上年轻的母女身影构成异影图形。观者内心如果将两者重合，可以产生时光飞逝的空间变换之感。作品将深厚、真挚的亲情渲染得淋漓尽致。

色彩点评

■ 琥珀色作为主色，色彩成熟、稳重，获得了岁月悠久的视觉效果。

■ 青色作为辅助色，与琥珀色形成互补色对比，增强了画面的视觉冲击力。

CMYK：30,72,96,0
CMYK：54,22,29,0
CMYK：5,3,4,0

推荐色彩搭配

C：4	C：93	C：95
M：84	M：88	M：71
Y：87	Y：89	Y：51
K：0	K：80	K：12

C：11	C：25	C：52
M：63	M：23	M：22
Y：91	Y：74	Y：30
K：0	K：0	K：0

C：30	C：33	C：81
M：0	M：74	M：62
Y：15	Y：100	Y：44
K：0	K：0	K：2

　　乐高玩具下方的影子呈现为飞机的造型，从中体现出品牌天马行空的想象力，给予孩子一个纯粹、轻松童年的理念。

色彩点评

■ 靛蓝色作为主色，刻画出深远、广阔的天空画面，给人一种深沉、理性、幽远的感觉。

■ 深红色作为辅助色，与蓝色背景形成冷暖对比，具有强烈的视觉冲击力。

CMYK：84,49,6,0
CMYK：24,96,95,0

推荐色彩搭配

C：80	C：8	C：50
M：36	M：62	M：41
Y：16	Y：83	Y：39
K：0	K：0	K：0

C：88	C：0	C：13
M：59	M：0	M：98
Y：14	Y：0	Y：86
K：0	K：0	K：0

C：80	C：22	C：37
M：67	M：78	M：17
Y：21	Y：66	Y：11
K：0	K：0	K：0

4.7　渐变图形

　　渐变图形又称延异图形，是指图形由一种形象，通过改变方向、位置、大小、色彩等设计元素逐渐演化构成另一种形象的变化过程。这种变化是一种富有规律性、秩序感、韵律感的形态变化，两者具有一定的逻辑关系，可以表达视觉图形的主题与含义。

色彩调性： 轻盈、经典、鲜活、平和、温馨、热烈。

常用主题色：

CMYK: 44,11,20,0　　CMYK: 69,63,71,21　　CMYK: 50,16,99,0　　CMYK: 13,6,29,0　　CMYK: 11,26,45,0　　CMYK: 29,100,96,0

常用色彩搭配

CMYK: 44,11,20,0
CMYK: 67,59,56,6

轻淡的浅葱色与深沉的暗灰色搭配，画面色彩轻重均衡，给人一种和谐、平稳的感觉。

CMYK: 50,16,99,0
CMYK: 13,6,29,0

酒绿搭配茉莉色，格调自然、清新，使画面充满生命力。

CMYK: 29,100,96,0
CMYK: 68,54,92,14

墨绿搭配赤红色，画面色彩形成极致的互补色对比，极具冲击力。

CMYK: 11,26,45,0
CMYK: 0,77,74,0

沙土色与橙色形成富有层次感的暖色调搭配，给人一种明丽、鲜艳、饱满的感觉。

配色速查

丰富	神秘	鲜艳	希望

CMYK: 9,68,91,0
CMYK: 97,78,35,1
CMYK: 25,0,13,0

CMYK: 35,43,4,0
CMYK: 27,60,67,0
CMYK: 82,79,93,70

CMYK: 67,33,0,0
CMYK: 0,29,11,0
CMYK: 0,84,75,0

CMYK: 3,12,43,0
CMYK: 33,26,25,0
CMYK: 86,46,56,1

作品通过台阶图形大小的变化，营造出画面的空间纵深感，通过有节奏感的图形使画面元素"动"起来，呼应《眩晕》的电影主题，令人回味无穷。

色彩点评

- 黑色作为背景色，格调神秘、昏暗，可以触动观者内心。
- 红色作为辅助色搭配黑色，使画面色彩更具冲击力与刺激性，可给观者留下深刻的视觉印象。

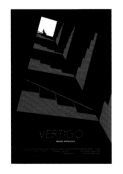

CMYK: 93,88,89,80
CMYK: 0,0,0,0
CMYK: 7,95,87,0

推荐色彩搭配

C: 4	C: 52	C: 88		C: 3	C: 22	C: 78		C: 50	C: 77	C: 5
M: 93	M: 99	M: 84		M: 2	M: 99	M: 72		M: 100	M: 64	M: 4
Y: 85	Y: 88	Y: 84		Y: 2	Y: 100	Y: 69		Y: 100	Y: 78	Y: 4
K: 0	K: 33	K: 74		K: 0	K: 0	K: 39		K: 30	K: 33	K: 0

破碎的白炽灯中飞出的飞鸟图形营造出"浴火重生"般的视觉效果，给人一种焕然新生的感觉。画面鲜活，富有感染力。

色彩点评

- 暖白色图形色彩柔和、恬淡，给人留下了希望、和谐的视觉印象。
- 洋红色飞鸟为画面增色不少，增强了作品的吸引力。

CMYK: 30,26,29,0
CMYK: 5,5,13,0
CMYK: 10,94,53,0

推荐色彩搭配

C: 46	C: 3	C: 32		C: 12	C: 4	C: 27		C: 0	C: 28	C: 35
M: 38	M: 4	M: 100		M: 95	M: 14	M: 29		M: 8	M: 52	M: 16
Y: 38	Y: 17	Y: 100		Y: 57	Y: 24	Y: 36		Y: 14	Y: 37	Y: 33
K: 0	K: 0	K: 1		K: 0	K: 0	K: 0		K: 0	K: 0	K: 0

该招贴画面中的图形既构成渐变图形，又具有双关图形的内涵。将芭蕾舞鞋与天鹅形象整合，并通过规律性的大小变化塑造韵律感，呈现出优美、和谐的视觉效果，给人留下了井然有序的视觉印象。

色彩点评

- 天蓝色的背景格调清新、简单，可让人产生心灵上的愉悦感。
- 黑白两色表现天鹅形象，体现出纯净、灵动的作品调性。

CMYK: 72,20,7,0
CMYK: 0,0,0,0
CMYK: 93,88,89,80

推荐色彩搭配

C: 71	C: 0	C: 37
M: 12	M: 0	M: 0
Y: 8	Y: 0	Y: 24
K: 0	K: 0	K: 0

C: 49	C: 100	C: 12
M: 0	M: 96	M: 10
Y: 8	Y: 55	Y: 10
K: 0	K: 14	K: 0

C: 95	C: 30	C: 73
M: 93	M: 11	M: 57
Y: 78	Y: 11	Y: 15
K: 72	K: 0	K: 0

剪纸风格的图形造型由内至外逐渐演变为人物的侧脸轮廓，获得了立体、生动的视觉效果，以之激发观者的观赏兴趣，可将药物广告的严肃性减弱，从而将广告目的不知不觉地深植于观者内心。

色彩点评

- 山茶红色作为作品主色，给人一种温柔、大气、雅致的视觉感受。
- 人物身着的蓝色服饰与背景形成对比色，丰富了画面的色彩层次。

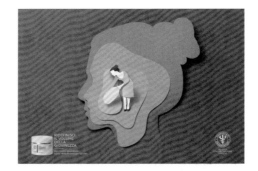

CMYK: 17,65,43,0
CMYK: 0,15,6,0
CMYK: 53,6,3,0

推荐色彩搭配

C: 13	C: 73	C: 2
M: 53	M: 58	M: 13
Y: 33	Y: 38	Y: 17
K: 0	K: 0	K: 0

C: 19	C: 10	C: 49
M: 68	M: 10	M: 10
Y: 48	Y: 5	Y: 26
K: 0	K: 0	K: 0

C: 49	C: 24	C: 3
M: 6	M: 54	M: 21
Y: 4	Y: 33	Y: 13
K: 0	K: 0	K: 0

　　将汽车作为正形，将时钟造型作为负空间图形，将出行工具的演变以顺时针的方向表现出来，向观者展现出日新月异的时代变迁，让人心生感慨。

色彩点评

■ 黑色作为主色，格调庄重、严肃、理智。

■ 将浅青色、棕色与灰白色等色彩作为辅助色，丰富了画面色彩，使画面更加吸睛。

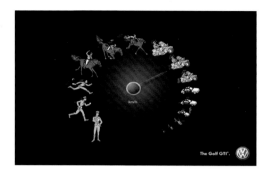

CMYK: 85,82,89,73
CMYK: 47,2,6,0
CMYK: 40,60,84,1
CMYK: 1,1,0,0

推荐色彩搭配

C: 100	C: 13	C: 36
M: 100	M: 10	M: 44
Y: 62	Y: 10	Y: 78
K: 47	K: 0	K: 0

C: 76	C: 30	C: 44
M: 75	M: 6	M: 15
Y: 77	Y: 42	Y: 6
K: 52	K: 0	K: 0

C: 88	C: 2	C: 39
M: 84	M: 3	M: 87
Y: 84	Y: 9	Y: 91
K: 74	K: 0	K: 4

　　画面中的视觉元素呈旋涡状构图，由外至内将动物、植物与人等生物链成员的密切关系表明，体现出生态环境成员休戚与共的特点，以此告知观者减少对森林的破坏。

色彩点评

■ 黄绿色与草绿色格调清新，整体洋溢着自然与生命的气息。

■ 红色与蓝色搭配活跃了画面的气氛，减轻了黑色背景的昏暗、沉闷感。

CMYK: 87,76,82,64
CMYK: 32,0,70,0
CMYK: 76,21,100,0
CMYK: 86,54,7,0
CMYK: 29,98,100,0

推荐色彩搭配

C: 20	C: 86	C: 60
M: 2	M: 71	M: 19
Y: 45	Y: 84	Y: 49
K: 0	K: 56	K: 0

C: 80	C: 14	C: 32
M: 51	M: 17	M: 93
Y: 96	Y: 37	Y: 86
K: 15	K: 0	K: 1

C: 8	C: 71	C: 62
M: 0	M: 53	M: 15
Y: 26	Y: 76	Y: 8
K: 0	K: 11	K: 0

4.8　混维图形

在几何及空间的概念中，一维指长度，二维指长度与宽度，三维指长度、宽度与高度，二维可以构成平面图像，三维则可以构成立体图像。混维图形是将二维图形与三维图形综合运用，使平面维度与立体空间构成奇异的超现实空间。这样不仅能够突出事物的特点，还可以产生超现实、独特的联想，带给观者一种新颖、与众不同的视觉体验。

色彩调性： 奇异、轻灵、动感、跳跃、怀念、活力。

常用主题色：

CMYK：85,56,63,11　CMYK：29,7,8,0　CMYK：18,60,96,0　CMYK：27,98,100,0　CMYK：38,69,97,1　CMYK：15,14,69,0

常用色彩搭配

CMYK：85,56,63,11
CMYK：15,14,69,0

月亮黄搭配暗绿色，提升了画面的明度，使画面气氛更加轻快、活跃。

CMYK：29,7,8,0
CMYK：38,69,97,1

浅青色搭配成熟的琥珀色，使画面极具庄重感的同时又不失清爽。

CMYK：18,60,96,0
CMYK：34,27,0,0

太阳橙与蓝紫色搭配，获得冷暖均衡的效果，给人一种惬意、舒适的视觉感受。

CMYK：27,98,100,0
CMYK：7,3,23,0

象牙色的亲和力与红色的穿透力，使作品更具视觉感染力与冲击力。

配色速查

清新　**温和**　**简约**　**动感**

CMYK：4,10,18,0
CMYK：57,15,34,0
CMYK：16,41,19,0

CMYK：89,75,0,0
CMYK：15,13,17,0
CMYK：4,48,38,0

CMYK：28,4,13,0
CMYK：74,82,64,38
CMYK：6,4,22,0

CMYK：77,29,9,0
CMYK：0,0,0,0
CMYK：1,39,84,0

　　该招贴色彩斑斓的色块与啤酒包装融于一体，形成平面与立体的超现实组合。通过艺术化与创造性的组合赋予画面创意与灵动的内涵，观赏性极强。

色彩点评

- 亮灰色背景色彩简单、低调，给观者留下了含蓄的视觉印象，表现出产品纯净、天然的调性。
- 明亮、鲜艳的红色与橙黄色构成产品包装的色彩，让人想到落日余晖的美景，给人一种唯美、浪漫的感觉。

CMYK: 13,11,10,0
CMYK: 61,78,100,44
CMYK: 9,29,76,0
CMYK: 18,83,76,0

推荐色彩搭配

C: 17	C: 35	C: 80
M: 14	M: 58	M: 58
Y: 12	Y: 89	Y: 14
K: 0	K: 0	K: 0

C: 25	C: 9	C: 13
M: 19	M: 6	M: 75
Y: 18	Y: 36	Y: 43
K: 0	K: 0	K: 0

C: 13	C: 5	C: 21
M: 86	M: 26	M: 60
Y: 83	Y: 69	Y: 63
K: 0	K: 0	K: 0

　　扶梯从文字中穿过，加以倾斜构图的版面，形成由远及近的空间透视感，使海报招贴更具动感，赋予作品生命，具有引人入胜的效果，使"小心扶手"的主题深入人心。

色彩点评

- 将深蓝至天蓝渐变的蓝色调色彩作为画面主色调，营造出清爽、冷静画面的氛围。
- 将明黄的台阶边缘作为画面的点睛之笔，与蓝色形成鲜明的冷暖对比，丰富了画面的视觉效果。

CMYK: 62,0,17,0
CMYK: 100,100,59,16
CMYK: 3,0,14,0
CMYK: 9,0,83,0
CMYK: 73,68,73,33

推荐色彩搭配

C: 33	C: 100	C: 2
M: 0	M: 100	M: 4
Y: 19	Y: 59	Y: 13
K: 0	K: 18	K: 0

C: 75	C: 41	C: 100
M: 23	M: 1	M: 86
Y: 19	Y: 14	Y: 53
K: 0	K: 0	K: 21

C: 96	C: 49	C: 5
M: 80	M: 24	M: 9
Y: 6	Y: 9	Y: 48
K: 0	K: 0	K: 0

该招贴中的卡通人物形象与面包实物共同构成2D与3D的混维组合，使作品极具创造力与趣味性，给消费者一种亲切、幸福、美味的感受。

色彩点评

- 浅棕色作为背景色，呈现出牛皮纸张的质感，给观者留下了天然、纯朴、值得信任的视觉印象。
- 铅笔手绘的厨师形象采用深褐色，与背景拉开距离，使其更易博得观者关注。

CMYK: 32,45,60,0
CMYK: 16,15,27,0
CMYK: 65,93,100,63

推荐色彩搭配

C: 18	C: 58	C: 33
M: 15	M: 100	M: 52
Y: 27	Y: 100	Y: 81
K: 0	K: 52	K: 0

C: 19	C: 91	C: 4
M: 31	M: 69	M: 6
Y: 45	Y: 45	Y: 16
K: 0	K: 6	K: 0

C: 58	C: 8	C: 16
M: 65	M: 7	M: 44
Y: 74	Y: 21	Y: 78
K: 15	K: 0	K: 0

人物面部侧面结构图展现出令人难以忍受的鼻塞症状，药物中的孩童面对满满的"甜品"跃跃欲试的神态从侧面表现出对症下药的重要性，衬托出药物的有效性。

色彩点评

- 淡粉色作为画面主色，格调温柔、细致、和煦，让人心生好感。
- 碧绿色的药物包装作为粉色调画面中的一抹亮色，十分引人注目。

CMYK: 5,22,12,0
CMYK: 26,63,45,0
CMYK: 76,12,59,0

推荐色彩搭配

C: 13	C: 74	C: 49
M: 33	M: 84	M: 23
Y: 21	Y: 82	Y: 69
K: 0	K: 64	K: 0

C: 38	C: 4	C: 94
M: 71	M: 11	M: 70
Y: 55	Y: 20	Y: 51
K: 0	K: 0	K: 12

C: 5	C: 22	C: 13
M: 23	M: 87	M: 28
Y: 11	Y: 62	Y: 74
K: 0	K: 0	K: 0

　　这是电影《蝴蝶效应》的宣传海报，画面通过有规律性的线条排列塑造出空间流动的视觉效果，使蝴蝶形象更加立体，增强了画面的故事性，吸引观者对电影产生联想。

色彩点评

■ 莺黄色作为主色，具有黄色明亮、鲜艳的特点，给人一种鲜明、光彩夺目的感觉。

■ 深褐色线条的排列增强了图形"动"感，为画面增添了灵动、活跃的气息。

CMYK: 22,9,91,0
CMYK: 67,79,89,53

推荐色彩搭配

C: 44	C: 67	C: 16	C: 28	C: 68	C: 25	C: 93	C: 5	C: 76
M: 0	M: 79	M: 15	M: 11	M: 60	M: 21	M: 88	M: 3	M: 24
Y: 94	Y: 89	Y: 20	Y: 91	Y: 55	Y: 36	Y: 89	Y: 36	Y: 36
K: 0	K: 53	K: 0	K: 0	K: 6	K: 0	K: 80	K: 0	K: 0

　　缠绕在降落伞周围的胶片增强了画面的空间立体感，与扁平化风格的降落伞图形形成混维结构与互动性，使画面更具神采。

色彩点评

■ 湖青色作为作品主色调，使画面色彩趋向冷色调，给人一种清醒、惬意的视觉感受。

■ 杏黄色的热烈、明亮与青色的疏离、清凉对比强烈，提升了作品的视觉吸引力。

CMYK: 95,71,49,10
CMYK: 31,15,10,0
CMYK: 1,0,1,0
CMYK: 0,50,85,0

推荐色彩搭配

C: 74	C: 64	C: 4	C: 5	C: 37	C: 95	C: 94	C: 13	C: 35
M: 46	M: 71	M: 27	M: 54	M: 18	M: 78	M: 70	M: 9	M: 57
Y: 36	Y: 87	Y: 87	Y: 89	Y: 13	Y: 29	Y: 47	Y: 9	Y: 100
K: 0	K: 38	K: 0	K: 0	K: 0	K: 0	K: 7	K: 0	K: 0

5

第5章

图形创意设计的
创意方式

创意是一件优秀作品必备的闪光点。通过联想与想象调整画面，再使用艺术手法加以修饰，就是将现有的知识融合，进而获得更巧妙、更有创意的思维方式。而极具创意的平面设计作品容易被传播。

5.1 直接展示法

直接展示法是将产品的质感、功能、用途、特性等，如实地展现在广告中，用图形真实地刻画商品最具吸引力的部分，从而赢得消费者的亲切感和信任感。

色彩调性： 鲜明、浓郁、明烈、纯净、自然、闪耀。

常用主题色：

CMYK: 14,12,85,0　　CMYK: 12,99,83,0　　CMYK: 53,15,4,0　　CMYK: 77,10,99,0　　CMYK: 7,56,94,0　　CMYK: 31,24,28,0

常用色彩搭配

CMYK: 14,12,85,0
CMYK: 12,99,83,0

鲜黄色搭配旭日红，两种浓郁的色彩搭配，具有强烈的视觉冲击力。

CMYK: 53,15,4,0
CMYK: 7,56,94,0

天蓝与太阳橙搭配，形成冷暖对比，丰富了画面的色彩层次。

CMYK: 77,10,99,0
CMYK: 31,24,28,0

生机盎然的油绿色与含蓄的浅灰色描绘出自然之色。

CMYK: 6,6,34,0
CMYK: 3,80,94,0

浅黄与橘黄搭配形成暖色调画面，给人温暖、明媚的感觉。

配色速查

甜蜜

CMYK: 18,45,23,0
CMYK: 18,16,15,0
CMYK: 65,78,74,40

静谧

CMYK: 83,51,78,11
CMYK: 76,91,91,73
CMYK: 45,10,4,0

美味

CMYK: 7,98,100,0
CMYK: 2,37,75,0
CMYK: 27,16,27,0

绚丽

CMYK: 38,48,0,0
CMYK: 7,11,53,0
CMYK: 8,84,95,0

该广告作品采用重心型构图方式，将食材以简约的图形呈现出来，使广告主题更加凸显，给人一种直观、清晰的视觉感受。

色彩点评

- 低明度的深酒红色作为背景色，色彩较为昏暗，在视觉上呈现出后退、远离的效果，使中心的食物图形更加鲜明、突出、醒目。

- 嫩绿色、米黄色、朱红以及白色等色彩搭配表现出食物的美味，使画面极具吸引力。

CMYK: 72,87,83,65
CMYK: 9,34,55,0
CMYK: 35,10,75,0
CMYK: 2,3,7,0
CMYK: 28,99,100,0

推荐色彩搭配

C: 67	C: 4	C: 12	C: 45	C: 9	C: 46	C: 63	C: 9	C: 34
M: 80	M: 5	M: 79	M: 14	M: 34	M: 100	M: 89	M: 98	M: 19
Y: 74	Y: 18	Y: 69	Y: 86	Y: 55	Y: 100	Y: 100	Y: 100	Y: 62
K: 45	K: 0	K: 0	K: 0	K: 0	K: 17	K: 58	K: 0	K: 0

用坚果果酱书写而成的主题文字着墨巧妙，再用香蕉片、草莓、橙子等水果点缀，画面别有风味，具有视觉与味蕾的双重刺激性，令人食欲大开。

色彩点评

- 钛白色背景色彩纯度较低，色彩内敛、平淡，使画面中的文字与图案更加醒目、突出。

- 咖啡色的果酱色泽醇厚，可给人留下细腻、可口的视觉印象，加以各种水果的组合，体现出轻快、温馨的广告风格。

CMYK: 9,7,5,0
CMYK: 56,89,100,44
CMYK: 16,21,52,0

推荐色彩搭配

C: 20	C: 21	C: 55	C: 9	C: 73	C: 47	C: 53	C: 17	C: 1
M: 13	M: 30	M: 90	M: 12	M: 49	M: 82	M: 69	M: 99	M: 40
Y: 10	Y: 55	Y: 100	Y: 19	Y: 100	Y: 74	Y: 83	Y: 100	Y: 81
K: 0	K: 0	K: 42	K: 0	K: 10	K: 10	K: 15	K: 0	K: 0

　　剪纸风与减缺图形的设计思路融合，塑造出画面的层次感与立体感，以天马行空的想象力与表现力为观者呈现出对孩子未来的想象与期望。

色彩点评

■ 朱红色作为主色调，赋予画面希望与火热的色彩，使作品的生命力更强。

■ 杏色的负空间图形与红色主色构成暖色调画面，营造出火热、温馨、热情的画面氛围。

CMYK: 15,96,100,0
CMYK: 4,23,44,0

推荐色彩搭配

C: 0	C: 16	C: 13
M: 95	M: 42	M: 39
Y: 95	Y: 57	Y: 89
K: 0	K: 0	K: 0

C: 44	C: 22	C: 0
M: 100	M: 24	M: 82
Y: 100	Y: 46	Y: 90
K: 12	K: 0	K: 0

C: 5	C: 0	C: 56
M: 22	M: 82	M: 100
Y: 45	Y: 71	Y: 100
K: 0	K: 0	K: 48

　　画面中的餐盘摆满番茄、果酱、蔬菜、干酪等食物，形成一幅生机盎然的农场景象，给人一种鲜活、清新之感，令人食欲大开，增强了广告的感染力。

色彩点评

■ 淡蓝色背景色彩纯度较低，使主体图案更加鲜艳、青翠，给人一种新鲜、可口的视觉感受。

■ 绿色与红色形成鲜明的互补色对比，对人具有强烈的视觉冲击力。

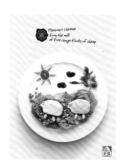

CMYK: 12,5,4,0
CMYK: 27,100,100,0
CMYK: 45,23,93,0
CMYK: 2,2,2,0
CMYK: 95,94,50,22

推荐色彩搭配

C: 75	C: 3	C: 12
M: 23	M: 2	M: 96
Y: 7	Y: 2	Y: 100
K: 0	K: 0	K: 0

C: 71	C: 5	C: 25
M: 45	M: 48	M: 12
Y: 90	Y: 88	Y: 10
K: 5	K: 0	K: 0

C: 37	C: 33	C: 95
M: 19	M: 100	M: 97
Y: 81	Y: 100	Y: 62
K: 0	K: 1	K: 50

5.2 拟人法

拟人法是根据想象把物比作人，把没有生命的物品描写成有生命的样子。拟人法可以通过某些有趣的动态、外貌、情节等表现创意点。

色彩调性： 和煦、活力、娇艳、运动、干净、深沉。

常用主题色：

CMYK: 5,31,60,0　　CMYK: 41,7,64,0　　CMYK: 11,94,93,0　　CMYK: 72,17,7,0　　CMYK: 0,0,0,0　　CMYK: 91,86,87,78

常用色彩搭配

CMYK: 5,31,60,0 CMYK: 0,0,0,0	CMYK: 11,94,93,0 CMYK: 91,86,87,78	CMYK: 72,17,7,0 CMYK: 5,31,60,0	CMYK: 41,7,64,0 CMYK: 41,100,100,6
纯净的白色搭配温和的蜂蜜色，给人一种亲切、朴实的视觉感受。	绯红与黑色搭配，营造出神秘、昏暗、惊险的画面氛围。	蔚蓝与蜂蜜色两种轻浅的色彩搭配，可以营造出清新、活泼的画面氛围。	葱绿减弱了深红色的庄重、沉寂感，使画面更具注目性。

配色速查

优雅	清新	端庄	年轻
CMYK: 7,11,48,0 CMYK: 12,37,15,0 CMYK: 44,61,60,1	CMYK: 61,20,0,0 CMYK: 14,10,34,0 CMYK: 4,51,7,0	CMYK: 92,62,56,12 CMYK: 15,7,6,0 CMYK: 10,49,58,0	CMYK: 64,11,33,0 CMYK: 26,89,96,0 CMYK: 3,24,24,0

该画面中的饼干被拟人化，其栩栩如生的看书动作与悠闲的姿态，为作品增添了趣味感，给人一种活泼、轻快的视觉印象。

色彩点评

- 天蓝色作为主色，奠定了整体纯净、简洁的色彩基调，给人留下了舒适、平和的视觉印象。
- 黑色的饼干图案与白色的书籍图形形成对比分明的色彩搭配，给人一种极简、经典的视觉感受。

CMYK: 63,6,6,0
CMYK: 0,0,0,0
CMYK: 69,86,74,54

推荐色彩搭配

C: 59	C: 18	C: 94
M: 0	M: 2	M: 77
Y: 17	Y: 10	Y: 19
K: 0	K: 0	K: 0

C: 63	C: 84	C: 8
M: 6	M: 79	M: 26
Y: 6	Y: 78	Y: 15
K: 0	K: 63	K: 0

C: 71	C: 59	C: 73
M: 13	M: 20	M: 80
Y: 11	Y: 100	Y: 82
K: 0	K: 0	K: 60

该画面中的水果被赋予人的神态与表情，视觉效果天真烂漫，使画面更加灵动、更富有活力，具有较强的视觉感染力。

色彩点评

- 浅绿色作为作品主色调，使整体画面洋溢着清新、自然的气息。
- 以水果上点缀的点点淡红色为画面增色，使作品更加活泼、生动。

CMYK: 24,7,39,0
CMYK: 60,34,92,0
CMYK: 80,45,87,6
CMYK: 8,63,69,0

推荐色彩搭配

C: 12	C: 71	C: 11
M: 6	M: 47	M: 37
Y: 11	Y: 98	Y: 54
K: 0	K: 6	K: 0

C: 31	C: 53	C: 8
M: 9	M: 20	M: 59
Y: 65	Y: 56	Y: 64
K: 0	K: 0	K: 0

C: 87	C: 57	C: 11
M: 71	M: 35	M: 55
Y: 96	Y: 83	Y: 58
K: 62	K: 0	K: 0

该招贴中紧张、流汗的草莓形象，营造出紧张、局促不安的画面氛围，为观者提供了广阔的联想空间，增强了广告的吸引力。

色彩点评

- 米黄色作为主色调，色彩温和、朴实，给观者留下了幸福、安宁、温馨的视觉印象。
- 红色与米色之间的纯度对比具有极强的视觉冲击力。

CMYK: 2,11,32,0
CMYK: 13,99,100,0
CMYK: 51,9,98,0

推荐色彩搭配

C: 2	C: 14	C: 96	C: 50	C: 39	C: 2	C: 3	C: 7	C: 41
M: 7	M: 98	M: 100	M: 11	M: 100	M: 6	M: 24	M: 82	M: 52
Y: 21	Y: 94	Y: 65	Y: 98	Y: 100	Y: 23	Y: 70	Y: 70	Y: 0
K: 0	K: 0	K: 52	K: 0	K: 5	K: 0	K: 0	K: 0	K: 0

寥寥几笔勾勒便使食物"活"起来，形成2D与3D的混合，增强了作品的感染力与表现力，给人留下了兴奋、欢乐的视觉印象。

色彩点评

- 浅灰色背景将前景的图案衬托得更加清晰，令人一目了然，增强了广告的视觉吸引力。
- 红色与棕色作为辅助色，形成暖色调色彩对比，给人一种美味、可口的感觉。

CMYK: 9,7,9,0
CMYK: 43,77,100,7
CMYK: 22,100,100,0
CMYK: 84,80,82,68

推荐色彩搭配

C: 12	C: 52	C: 82	C: 9	C: 5	C: 57	C: 22	C: 28	C: 87
M: 9	M: 100	M: 78	M: 22	M: 4	M: 81	M: 100	M: 40	M: 83
Y: 12	Y: 100	Y: 82	Y: 65	Y: 5	Y: 89	Y: 100	Y: 86	Y: 84
K: 0	K: 35	K: 65	K: 0	K: 0	K: 38	K: 0	K: 0	K: 73

5.3 比喻法

比喻法是利用不同事物之间的某些相似之处，用一种事物来比喻另一种事物。通常比喻的本体和喻体没有直接联系，但是二者在某一点与画面主体相同，可以借题发挥、进行比喻。

色彩调性： 轻柔、幽暗、饱满、盎然、甜美、浑厚。

常用主题色：

CMYK: 9,9,42,0 CMYK: 100,94,52,12 CMYK: 6,65,89,0 CMYK: 46,6,91,0 CMYK: 9,80,48,0 CMYK: 44,78,100,8

常用色彩搭配

CMYK: 9,9,42,0
CMYK: 9,80,48,0

香槟黄组合西瓜红，提高了画面的明度，给人一种明快、清新的感觉。

CMYK: 100,94,52,12
CMYK: 46,6,91,0

深蓝与草绿色两种色彩搭配，营造出静谧、安静的画面氛围。

CMYK: 6,65,89,0
CMYK: 0,24,19,0

杏红与贝壳粉搭配，使整体画面呈暖色调，让人联想到夏日的阳光。

CMYK: 44,78,100,8
CMYK: 85,63,31,0

红茶色与藏蓝色搭配，塑造出低明度的画面，给人一种深沉、沉重的感觉。

配色速查

甜蜜

CMYK: 13,63,97,0
CMYK: 9,15,57,0
CMYK: 45,23,9,0

静谧

CMYK: 70,31,44,0
CMYK: 9,8,6,0
CMYK: 41,22,84,0

美味

CMYK: 26,89,71,0
CMYK: 4,15,28,0
CMYK: 70,59,99,23

绚丽

CMYK: 26,59,41,0
CMYK: 100,96,47,3
CMYK: 27,6,22,0

该招贴中整齐有序的钢琴键象着牙齿，通过比喻的表现手法表现出缺少音符所带来的不完美与缺少牙齿的不便，以此反映出牙科广告的主题，可使人产生深刻印象。

色彩点评

- 黑白两色的搭配给人以极简的视觉感受，形成经典、醒目的色彩组合。
- 浅绿色的叶子图形为画面增添了一抹清新、自然之色，形成了作品的记忆点。

CMYK: 93,88,89,80
CMYK: 0,0,0,0
CMYK: 55,10,84,0

推荐色彩搭配

C: 33	C: 0	C: 60
M: 26	M: 2	M: 24
Y: 23	Y: 1	Y: 95
K: 0	K: 0	K: 0

C: 71	C: 16	C: 93
M: 53	M: 12	M: 88
Y: 76	Y: 11	Y: 89
K: 10	K: 0	K: 80

C: 100	C: 15	C: 47
M: 100	M: 13	M: 9
Y: 64	Y: 12	Y: 98
K: 48	K: 0	K: 0

画面中绽放的花朵吸引力极强，而将餐具设计为花朵则增强了作品的设计感与艺术感，带给观者视觉上的享受。

色彩点评

- 金黄色作为主色调，获得了温暖、明媚的视觉效果，给人留下了浓郁、明艳的视觉印象。
- 白色的餐具为画面增添了清爽、纯净的气息，给人一种更加舒适、自然的视觉感受。

CMYK: 6,36,87,0
CMYK: 1,1,2,0
CMYK: 6,63,83,0

推荐色彩搭配

C: 20	C: 12	C: 7
M: 44	M: 12	M: 33
Y: 64	Y: 14	Y: 87
K: 0	K: 0	K: 0

C: 15	C: 7	C: 93
M: 67	M: 38	M: 89
Y: 91	Y: 87	Y: 87
K: 0	K: 0	K: 79

C: 7	C: 17	C: 2
M: 41	M: 20	M: 88
Y: 87	Y: 24	Y: 96
K: 0	K: 0	K: 0

　　该招贴中燃尽的火柴与枯叶呈现出衰败、干枯的视觉效果，给人留下了震撼、难忘的视觉印象，再结合黑色背景，更显惊心动魄，增强了广告的权威性与说服力。

色彩点评

- 黑色作为主色占据大面积版面，低明度的色彩获得了昏暗、沉重的视觉效果。
- 琥珀色的干枯树叶给人一种衰落、沉寂的感觉，令人印象深刻。

CMYK: 93,88,89,80
CMYK: 1,2,10,0
CMYK: 12,71,95,0

推荐色彩搭配

C: 0	C: 0	C: 79
M: 0	M: 63	M: 83
Y: 0	Y: 85	Y: 94
K: 0	K: 0	K: 72

C: 3	C: 1	C: 78
M: 8	M: 40	M: 72
Y: 21	Y: 83	Y: 69
K: 0	K: 0	K: 39

C: 3	C: 28	C: 93
M: 27	M: 76	M: 88
Y: 73	Y: 93	Y: 89
K: 0	K: 0	K: 80

　　该招贴利用书籍等元素构成汉堡的造型，使画面具备了视觉与味蕾的双重冲击力，不仅极具注目性，而且还丰富了画面的视觉效果。

色彩点评

- 深玫红色作为背景色，色彩饱满、明度较低，给人一种大气、成熟、复古的感觉。
- 土黄色作为辅助色，色彩温暖、浓郁，给人一种亲切、舒适的视觉感受。

CMYK: 48,88,68,10
CMYK: 0,0,0,0
CMYK: 18,45,79,0

推荐色彩搭配

C: 48	C: 0	C: 26
M: 90	M: 0	M: 53
Y: 69	Y: 0	Y: 85
K: 11	K: 0	K: 0

C: 43	C: 11	C: 67
M: 100	M: 40	M: 49
Y: 100	Y: 72	Y: 91
K: 11	K: 0	K: 6

C: 35	C: 35	C: 11
M: 98	M: 22	M: 41
Y: 68	Y: 48	Y: 91
K: 1	K: 0	K: 0

极限夸张法是广告常用的表达方式，它会将产品的某一特点进行极限夸大，首先确定产品的诉求，例如要体现产品的"辣"，那么就可以根据"辣"这个诉求进行想象，最"辣"能出现什么情况。夸张是在一般中求新奇变化，通过虚构与图形独特的视觉冲击力把产品的特点和个性中美的方面进行夸大，使人产生一种全新的视觉感受。夸张可分为艺术夸张和事实夸张两种类型。

色彩调性：张扬、瑰丽、生长、沉默、大气、内敛。

常用主题色：

| CMYK: 10,93,83,0 | CMYK: 28,100,54,0 | CMYK: 47,14,98,0 | CMYK: 90,73,23,0 | CMYK: 20,16,77,0 | CMYK: 45,37,35,0 |

常用色彩搭配

CMYK: 10,93,83,0
CMYK: 20,16,77,0

草莓红搭配含羞草黄色，色彩明亮、鲜艳。

CMYK: 45,37,35,0
CMYK: 28,100,54,0

银灰鼠色搭配宝石红，色彩娇艳、耀眼。

CMYK: 47,14,98,0
CMYK: 9,7,35,0

果绿搭配米色将温馨与自然融合，给人一种舒适、惬意的感受。

CMYK: 90,73,23,0
CMYK: 4,3,4,0

湖水蓝与钛白色使整体呈冷色调，给人留下了冷静、清爽的印象。

配色速查

复古	安宁	绮丽	丰盛

CMYK: 14,13,19,0
CMYK: 49,57,84,4
CMYK: 35,99,100,2

CMYK: 58,36,90,0
CMYK: 91,86,86,77
CMYK: 20,4,7,0

CMYK: 60,11,6,0
CMYK: 0,6,10,0
CMYK: 74,82,0,0

CMYK: 4,85,69,0
CMYK: 5,49,88,0
CMYK: 6,6,21,0

画面中辣椒冒出的冲天火焰给人一种火辣十足的感觉，极大地夸张了辣椒"辣"的特点。

色彩点评

- 酒红色作为主色调，色彩明度较低，给人留下了沉稳、深邃的视觉印象。
- 橙色与黄色交织构成火焰的色彩，给人一种灼热、温暖的感觉。

CMYK: 53,99,100,38
CMYK: 6,52,89,0
CMYK: 4,34,82,0
CMYK: 52,4,90,0
CMYK: 37,98,98,3

推荐色彩搭配

C: 54	C: 8	C: 39
M: 98	M: 14	M: 98
Y: 100	Y: 68	Y: 100
K: 42	K: 0	K: 5

C: 48	C: 16	C: 69
M: 14	M: 62	M: 89
Y: 91	Y: 88	Y: 88
K: 0	K: 0	K: 65

C: 5	C: 28	C: 9
M: 33	M: 72	M: 99
Y: 82	Y: 92	Y: 100
K: 0	K: 0	K: 0

盛开的花瓣造型赋予餐具一种艺术美感，增强了广告的视觉吸引力。

色彩点评

- 绿色作为主色调，使画面呈现出蓬勃、鲜活的生命力，给人一种自然、生机盎然的视觉感受。
- 白色的餐具组合成花朵造型，形成独特的广告记忆点。

CMYK: 38,5,88,0
CMYK: 51,5,89,0
CMYK: 1,0,0,0
CMYK: 74,24,95,0

推荐色彩搭配

C: 74	C: 5	C: 43
M: 24	M: 4	M: 54
Y: 95	Y: 4	Y: 83
K: 0	K: 0	K: 0

C: 39	C: 84	C: 7
M: 4	M: 79	M: 3
Y: 89	Y: 78	Y: 21
K: 0	K: 63	K: 0

C: 56	C: 22	C: 70
M: 38	M: 4	M: 67
Y: 65	Y: 45	Y: 100
K: 0	K: 0	K: 41

该画面中眼睛生长出的手指与工具营造出超现实的视觉效果,将汽车的警报系统以夸张化的手法表现出来,可给人留下奇异、深刻的印象。

色彩点评

- 橙黄色作为主色调,色彩温暖、成熟,给人一种成熟、大气、值得信任的感觉。
- 灰蓝色作为辅助色,与背景形成冷暖对比,提升了广告的视觉冲击力。

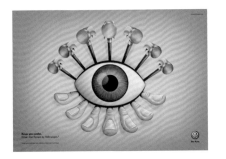

CMYK: 13,50,89,0
CMYK: 8,13,56,0
CMYK: 81,59,43,1

推荐色彩搭配

C: 2 　　C: 1 　　C: 81
M: 10 　　M: 57 　　M: 76
Y: 30 　　Y: 55 　　Y: 42
K: 0 　　K: 0 　　K: 4

C: 10 　　C: 83 　　C: 7
M: 46 　　M: 68 　　M: 1
Y: 89 　　Y: 43 　　Y: 43
K: 0 　　K: 4 　　K: 0

C: 3 　　C: 48 　　C: 72
M: 21 　　M: 92 　　M: 59
Y: 45 　　Y: 100 　　Y: 56
K: 0 　　K: 21 　　K: 7

该画面中蜿蜒曲折、风景秀丽的海岸线风景,如果细细打量却是人物腿部的皮肤。这种设计手法无形中增强了广告的吸引力,让人联想到除毛产品的效果,给人提供了广阔的想象空间。

色彩点评

- 肤色占据半幅版面,给人一种柔和、细腻的感觉。
- 青色与蓝色占据右侧版面,与肤色形成鲜明的冷暖对比,丰富了画面的色彩层次,给人留下了唯美、梦幻的视觉印象。

CMYK: 1,17,21,0
CMYK: 22,57,54,0
CMYK: 67,11,40,0
CMYK: 94,82,24,0

推荐色彩搭配

C: 4 　　C: 69 　　C: 90
M: 21 　　M: 14 　　M: 100
Y: 25 　　Y: 42 　　Y: 60
K: 0 　　K: 0 　　K: 29

C: 94 　　C: 55 　　C: 6
M: 84 　　M: 6 　　M: 32
Y: 31 　　Y: 34 　　Y: 27
K: 1 　　K: 0 　　K: 0

C: 8 　　C: 72 　　C: 6
M: 40 　　M: 7 　　M: 5
Y: 42 　　Y: 30 　　Y: 5
K: 0 　　K: 0 　　K: 0

5.5　对比法

　　对比法是将商业广告中产品的性质和特点进行鲜明对比，通过差别互比互衬，强调产品的性能和特点。对比手法的运用，不仅能够增强作品的表现力，而且饱含情趣，还可以增强作品的感染力。

色彩调性： 温暖、轻浅、庄重、简约、雍容、明亮。

常用主题色：

CMYK: 9,80,86,0　　CMYK: 36,3,30,0　　CMYK: 91,86,87,78　　CMYK: 1,2,2,0　　CMYK: 73,89,19,0　　CMYK: 10,4,83,0

常用色彩搭配

CMYK: 36,3,30,0 CMYK: 100,100,49,1	CMYK: 9,80,86,0 CMYK: 91,86,87,78	CMYK: 10,4,83,0 CMYK: 61,76,0,0	CMYK: 1,2,2,0 CMYK: 79,25,44,0
轻柔的艾绿色搭配浓郁的紫风信子，两者明度对比鲜明，充满视觉冲击力。	朱红色与黑色营造出悬念、惊险、紧张的画面氛围。	金丝雀黄与紫色形成强烈的互补色对比，具有极致的视觉冲击力。	白色与翠绿色搭配，形成纯净、清凉的画面，给人一种疏离、清冷的感觉。

配色速查

古典	和缓	清澈	甘甜

CMYK: 55,97,76,35 CMYK: 5,6,48,0 CMYK: 23,30,37,0	CMYK: 83,48,100,11 CMYK: 4,6,22,0 CMYK: 22,62,79,0	CMYK: 92,67,23,0 CMYK: 31,4,7,0 CMYK: 47,11,89,0	CMYK: 100,100,63,40 CMYK: 7,40,19,0 CMYK: 22,1,10,0

画面中真实的海洋鱼类与垃圾形成鲜明对比，这种触目惊心的视觉效果，可使保护海洋的主题深入人心，增强了广告的感染力。

色彩点评

- 蔚蓝色的海洋被阳光穿透，给人一种如身临其境般的感受，呈现出冰冷、寂静的视觉效果。
- 浅绿色的鱼身色彩斑斓、绚丽，使作品更具视觉吸引力。

CMYK: 49,17,12,0
CMYK: 84,71,46,6
CMYK: 40,5,71,0

推荐色彩搭配

C: 44	C: 87	C: 57
M: 10	M: 80	M: 19
Y: 75	Y: 53	Y: 14
K: 0	K: 21	K: 0

C: 29	C: 82	C: 24
M: 10	M: 79	M: 5
Y: 6	Y: 64	Y: 59
K: 0	K: 39	K: 0

C: 59	C: 75	C: 62
M: 20	M: 62	M: 24
Y: 13	Y: 50	Y: 54
K: 0	K: 5	K: 0

画面通过不同的色彩被划分为两个不同的版面，突出表现出作品主题的严谨与认真性，便于观者理解作品内涵。

色彩点评

- 洋红色与橘色分别占据半幅画面，给人一种稳定、规整有序之感。
- 白色与深蓝色作为辅助色，为画面增添了清爽、灵动的气息，使作品更加简约、清新，更富有吸引力。

CMYK: 21,82,4,0
CMYK: 2,80,93,0
CMYK: 8,5,5,0
CMYK: 75,61,28,0

推荐色彩搭配

C: 86	C: 0	C: 11
M: 68	M: 68	M: 36
Y: 27	Y: 68	Y: 5
K: 0	K: 0	K: 0

C: 8	C: 13	C: 14
M: 53	M: 69	M: 7
Y: 3	Y: 90	Y: 6
K: 0	K: 0	K: 0

C: 2	C: 4	C: 48
M: 94	M: 47	M: 13
Y: 58	Y: 55	Y: 12
K: 0	K: 0	K: 0

この招贴中左侧大腹便便的人物形象与右侧瘦小的身影之间强烈的大小对比体现出U盘容量相较于其他品牌的优势，增强了广告效果。

该招贴中左侧大腹便便的人物形象与右侧瘦小的身影之间强烈的大小对比体现出U盘容量相较于其他品牌的优势，增强了广告效果。

色彩点评

- 铬黄色作为主色，色彩浓郁、饱满，给人一种温暖、惬意的感觉。
- 白色与黑色作为辅助色搭配，使画面更加简约、清爽，增强了广告的注目性。

CMYK: 8,25,89,0
CMYK: 0,0,0,0
CMYK: 77,75,71,44

推荐色彩搭配

C: 4	C: 87	C: 13
M: 18	M: 83	M: 10
Y: 64	Y: 83	Y: 10
K: 0	K: 73	K: 0

C: 3	C: 4	C: 69
M: 48	M: 0	M: 74
Y: 92	Y: 20	Y: 100
K: 0	K: 0	K: 52

C: 3	C: 51	C: 0
M: 30	M: 43	M: 0
Y: 89	Y: 40	Y: 0
K: 0	K: 0	K: 0

右侧突兀消失的文字从侧面衬托出止痛药的功效，增强了广告的说服力与冲击力。

色彩点评

- 浅蓝色作为主色调，给人一种安静、清凉的感觉。
- 红色与黄色作为辅助色，表现疼痛的剧烈，令人感同身受，增强了广告的感染力。

CMYK: 28,12,11,0
CMYK: 5,22,88,0
CMYK: 19,100,100,0

推荐色彩搭配

C: 22	C: 46	C: 3
M: 9	M: 98	M: 49
Y: 8	Y: 100	Y: 91
K: 0	K: 15	K: 0

C: 64	C: 9	C: 3
M: 44	M: 3	M: 96
Y: 16	Y: 3	Y: 98
K: 0	K: 0	K: 0

C: 3	C: 0	C: 46
M: 32	M: 93	M: 11
Y: 89	Y: 78	Y: 9
K: 0	K: 0	K: 0

5.6　联想法

联想法是因一事物而想起与之有关事物的思维活动。联想的创意方法是从心理角度出发，在审美对象上看到自己或与自身相似的经历、场景，与创意本身融合为一体，在产生联想过程中引发美感共鸣。

色彩调性： 亲切、冰冷、唯美、威严、火热、青翠。

常用主题色：

| CMYK：7,21,36,0 | CMYK：76,21,22,0 | CMYK：38,9,13,0 | CMYK：73,67,64,22 | CMYK：16,96,88,0 | CMYK：76,16,57,0 |

常用色彩搭配

CMYK：38,9,13,0
CMYK：73,67,64,22

CMYK：76,21,22,0
CMYK：7,21,36,0

CMYK：16,96,88,0
CMYK：44,5,75,0

CMYK：76,16,57,0
CMYK：8,0,67,0

浅天色搭配深灰色，将静默与纯净结合，获得了奇异、空寂的视觉效果。

沙茶色搭配翠蓝色，两种温柔、清新的色彩营造出轻快、宜人的画面氛围。

铁马红与嫩绿色两者形成互补色对比，具有强烈的视觉冲击力。

海洋绿与柠檬黄搭配，将自然、生命与阳光相结合，给人一种轻快、自由的感觉。

配色速查

盎然	正式	奇异	靓丽
CMYK：59,2,31,0	CMYK：5,13,29,0	CMYK：91,59,53,8	CMYK：89,100,13,0
CMYK：23,2,9,0	CMYK：17,46,75,0	CMYK：21,90,80,0	CMYK：8,19,31,0
CMYK：34,6,88,0	CMYK：60,77,69,25	CMYK：4,25,39,0	CMYK：11,98,82,0

在优美的自然风景中伸出的健硕手臂充分显现出天然维生素的优势，可使人产生自然、健康的印象，有利于赢得消费者的信任。

色彩点评

- 昏黄的暮色温柔、和煦，给人一种平和、舒适之感。
- 手臂与墨绿色树叶融于一体，给人一种源于自然的心理暗示。

CMYK: 4,9,28,0
CMYK: 37,49,74,0
CMYK: 33,10,77,0
CMYK: 85,60,100,41

推荐色彩搭配

C: 2	C: 70	C: 33
M: 5	M: 48	M: 11
Y: 8	Y: 100	Y: 77
K: 0	K: 8	K: 0

C: 85	C: 60	C: 9
M: 63	M: 53	M: 12
Y: 100	Y: 65	Y: 36
K: 47	K: 3	K: 0

C: 48	C: 31	C: 76
M: 33	M: 46	M: 45
Y: 15	Y: 70	Y: 100
K: 0	K: 0	K: 6

该画面中的面包被摆放为鱼的形状，给人一种食物中金枪鱼含量较高的暗示，增强了广告的宣传效果。

色彩点评

- 沙茶色作为主色调，色彩温和、含蓄，给人一种平和、亲切的感觉。
- 食物中蔬菜与辅料的搭配以绿色、黄色、红色等色彩为主，以之装点画面，使画面更加鲜活、生动。

CMYK: 18,28,45,0
CMYK: 0,0,0,0
CMYK: 22,61,87,0
CMYK: 56,71,100,25

推荐色彩搭配

C: 20	C: 4	C: 71
M: 29	M: 17	M: 35
Y: 48	Y: 60	Y: 100
K: 0	K: 0	K: 0

C: 57	C: 11	C: 32
M: 71	M: 43	M: 15
Y: 100	Y: 61	Y: 77
K: 26	K: 0	K: 0

C: 2	C: 22	C: 15
M: 7	M: 33	M: 86
Y: 14	Y: 53	Y: 92
K: 0	K: 0	K: 0

破裂的壶身与壶口似乎亲人久别重逢，画面非常感人，可以与观者产生情感共鸣，增强了广告的视觉感染力。

色彩点评

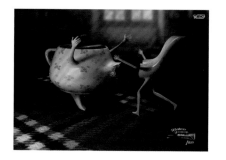

- 灰棕色的壶身展现出陶瓷的质感，同时富有光泽感，给人一种生动、真实的感觉。
- 酒红色的餐布占据大面积版面，奠定了画面庄重、大气的色彩基调。

CMYK: 31,35,37,0
CMYK: 49,100,100,27

推荐色彩搭配

C: 96	C: 18	C: 55	C: 33	C: 16	C: 79	C: 44	C: 62	C: 9
M: 97	M: 26	M: 100	M: 100	M: 17	M: 75	M: 97	M: 49	M: 54
Y: 54	Y: 33	Y: 100	Y: 93	Y: 24	Y: 72	Y: 100	Y: 76	Y: 85
K: 31	K: 0	K: 47	K: 1	K: 0	K: 47	K: 11	K: 4	K: 0

冰山顶部的北极熊形象将冰山与北极熊两者间密不可分的关系表露无遗，以此说明冰川融化的危害性，具有较强的警示作用。

色彩点评

- 湖蓝色作为主色调，表现出海洋与天空的蔚蓝、辽阔，使人产生了心旷神怡之感。
- 白色作为辅助色表现冰川，与湖蓝色巧妙结合，给人留下了清爽、自然的印象。

CMYK: 67,1,15,0
CMYK: 3,2,2,0
CMYK: 83,40,38,0

推荐色彩搭配

C: 61	C: 2	C: 94	C: 46	C: 68	C: 86	C: 33	C: 86	C: 50
M: 3	M: 0	M: 72	M: 0	M: 4	M: 82	M: 3	M: 51	M: 41
Y: 14	Y: 2	Y: 67	Y: 16	Y: 15	Y: 79	Y: 9	Y: 25	Y: 39
K: 0	K: 0	K: 38	K: 0	K: 0	K: 67	K: 0	K: 0	K: 0

5.7 悬念运用法

悬念运用法在表现手法上并不是直接表达,而是故弄玄虚,营造紧张的画面氛围。这种方式更能激发观者的好奇心,产生一探究竟的想法。

色彩调性: 神秘、浪漫、绚丽、幽深、复古、阳光。

常用主题色:

CMYK: 99,100,60,17　　CMYK: 41,51,5,0　　CMYK: 30,100,97,0　　CMYK: 93,88,89,80　　CMYK: 91,63,100,49　　CMYK: 6,53,85,0

常用色彩搭配

CMYK: 99,100,60,17
CMYK: 6,53,85,0

深蓝紫色与粉橙色形成鲜明的明度对比,呈现出昼夜交替的画面。

CMYK: 41,51,5,0
CMYK: 30,100,97,0

桔梗花色搭配番茄红色,获得了娇艳、明媚的视觉效果。

CMYK: 93,88,89,80
CMYK: 16,69,5,0

黑色搭配玫瑰粉色,营造出浪漫、唯美又不失悬念的画面氛围。

CMYK: 91,63,100,49
CMYK: 12,17,89,0

墨绿色搭配明黄色,色彩饱满、浓郁,具有较强的视觉冲击力。

配色速查

瑰丽

CMYK: 80,54,60,8
CMYK: 29,87,44,0
CMYK: 16,14,13,0

温馨

CMYK: 2,8,13,0
CMYK: 38,95,98,4
CMYK: 7,31,49,0

柔和

CMYK: 53,7,4,0
CMYK: 4,27,13,0
CMYK: 7,32,28,0

青春

CMYK: 5,14,66,0
CMYK: 66,31,6,0
CMYK: 41,11,15,0

土地上静静陈列的几枚硬币摆成动物的足迹，给人一种悬念十足的感觉，增强了作品的故事感与悬念感。

色彩点评

- 咖啡色作为主色展现出大地的厚重、深沉，给人一种沉稳、安全的感觉，呼应了作品的主题。
- 铜色硬币的金属光泽增强了作品的视觉吸引力。

CMYK: 62,70,75,25
CMYK: 27,54,78,0
CMYK: 42,42,79,0

推荐色彩搭配

C: 2	C: 20	C: 73	C: 56	C: 51	C: 17	C: 90	C: 18	C: 19
M: 3	M: 52	M: 84	M: 63	M: 51	M: 34	M: 86	M: 58	M: 14
Y: 6	Y: 68	Y: 87	Y: 63	Y: 91	Y: 86	Y: 86	Y: 82	Y: 23
K: 0	K: 0	K: 65	K: 7	K: 2	K: 0	K: 77	K: 0	K: 0

画面中酒杯的图形与地面构成减缺图形，通过扁平图形的冲击力表现酒驾的危害，以警醒观者，增强其不要酒驾的意识。

色彩点评

- 深浅不一的蓝色形成纯度对比，给人一处层次分明的感觉，丰富了画面的视觉效果。
- 少量白色的点缀使画面更加清爽、柔和。

CMYK: 50,22,18,0
CMYK: 77,44,27,0
CMYK: 100,86,56,28

推荐色彩搭配

C: 22	C: 93	C: 4	C: 100	C: 50	C: 5	C: 66	C: 7	C: 92
M: 2	M: 71	M: 26	M: 86	M: 22	M: 92	M: 30	M: 1	M: 87
Y: 0	Y: 8	Y: 88	Y: 56	Y: 18	Y: 82	Y: 18	Y: 35	Y: 88
K: 0	K: 0	K: 0	K: 28	K: 0	K: 0	K: 0	K: 0	K: 79

画面中将饼干与鞋子组合在一起，营造出浓重的万圣节节日氛围，具有较强的悬念感与表现力。

色彩点评

■ 奶咖色作为背景色，色彩纯度较低，给人一种温馨、和谐的视觉感受。

■ 黑色与橙色作为辅助色，展现出万圣节的色彩，烘托出鲜明的节日气氛。

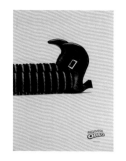

CMYK: 13,22,29,0
CMYK: 81,82,82,68
CMYK: 22,91,99,0

推荐色彩搭配

C: 6	C: 40	C: 79
M: 16	M: 99	M: 83
Y: 19	Y: 100	Y: 87
K: 0	K: 6	K: 70

C: 61	C: 13	C: 80
M: 30	M: 76	M: 82
Y: 12	Y: 80	Y: 83
K: 0	K: 0	K: 68

C: 14	C: 33	C: 81
M: 31	M: 38	M: 78
Y: 36	Y: 34	Y: 48
K: 0	K: 0	K: 11

画面中翻涌的海浪中浮沉着以字母组合形成的鲸鱼尾部图形，呼应了保护濒危动物的公益主题，以唤起公众的危机感。

色彩点评

■ 海天一色的美景由不同纯度的蔚蓝色构成，形成层次分明的优美景象。

■ 白色天光透过云层照射进海面，提升了画面明度，给人一种新生、希望的感觉。

CMYK: 20,6,12,0
CMYK: 0,0,1,0
CMYK: 77,52,35,0
CMYK: 99,91,60,39

推荐色彩搭配

C: 10	C: 94	C: 73
M: 2	M: 89	M: 34
Y: 5	Y: 80	Y: 29
K: 0	K: 73	K: 0

C: 94	C: 0	C: 55
M: 79	M: 0	M: 30
Y: 51	Y: 0	Y: 27
K: 17	K: 0	K: 0

C: 90	C: 78	C: 20
M: 68	M: 26	M: 15
Y: 43	Y: 33	Y: 15
K: 4	K: 0	K: 0

情感安排法是一种能与观者产生共鸣的创意方法，常以亲情、爱情、友情、回忆、怀旧等作为创意点触动内心，引发情感共鸣。

色彩调性： 治愈、甜美、柔和、光明、晶莹、认真。

常用主题色：

CMYK: 2,20,24,0　　CMYK: 10,75,34,0　　CMYK: 3,30,12,0　　CMYK: 7,68,97,0　　CMYK: 11,8,8,0　　CMYK: 81,77,75,54

常用色彩搭配

CMYK: 2,20,24,0
CMYK: 81,77,75,54

CMYK: 10,75,34,0
CMYK: 7,68,97,0

CMYK: 3,30,12,0
CMYK: 100,100,56,10

CMYK: 11,8,8,0
CMYK: 8,34,39,0

温柔的肌色搭配炭黑色，减轻了画面的沉寂、肃穆感，给人一种惬意、亲切的感觉。

山茶粉搭配橙色，整体获得了甜美、明艳的视觉效果。

淡粉搭配宝石蓝色，使色彩纯度层次更加分明，丰富了画面的视觉效果。

灰白色搭配蜜桃粉色，整体画面柔和、雅致，给人轻柔、平和的感觉。

配色速查

浪漫	悠闲	希望	欢快

CMYK: 27,89,78,0
CMYK: 20,38,9,0
CMYK: 85,46,34,0

CMYK: 38,6,4,0
CMYK: 57,77,60,13
CMYK: 20,15,15,0

CMYK: 43,4,88,0
CMYK: 47,58,91,3
CMYK: 89,84,85,75

CMYK: 2,11,32,0
CMYK: 13,98,100,0
CMYK: 2,38,89,0

画面中神情喜悦的人物形象极具感染力，传递出欢乐、明快信息，能够迅速抓住消费者的视线。

色彩点评

- 翠绿色作为主色调，营造出鲜活、自然画面氛围，令人神清气爽。
- 白色文字以及多种暖色调色彩，增强了画面的表现力，提升了广告的视觉吸引力。

CMYK: 64,0,50,0
CMYK: 1,0,0,0
CMYK: 5,40,5,0
CMYK: 27,79,96,0

推荐色彩搭配

C: 78	C: 5	C: 32	C: 36	C: 6	C: 13	C: 78	C: 40	C: 7
M: 28	M: 21	M: 98	M: 0	M: 43	M: 93	M: 78	M: 7	M: 32
Y: 72	Y: 84	Y: 100	Y: 26	Y: 83	Y: 52	Y: 4	Y: 21	Y: 77
K: 0	K: 0	K: 1	K: 0	K: 0	K: 0	K: 0	K: 0	K: 0

餐具与蛋糕作为主体元素置于画面中心位置，看起来一目了然，给人留下了清晰、醒目的视觉印象，并注意到主题文字。

色彩点评

- 画面以浅天蓝色与紫罗兰色作为背景，获得了朦胧、浪漫、梦幻的视觉效果。
- 柠檬黄作为辅助色，搭配梦幻的蓝紫色，使画面整体色彩更加柔和、清新。

CMYK: 34,21,5,0
CMYK: 45,42,9,0
CMYK: 0,0,0,0
CMYK: 9,16,57,0

推荐色彩搭配

C: 34	C: 100	C: 11	C: 9	C: 87	C: 42	C: 10	C: 24	C: 77
M: 20	M: 100	M: 6	M: 11	M: 100	M: 39	M: 23	M: 24	M: 69
Y: 7	Y: 61	Y: 17	Y: 49	Y: 63	Y: 7	Y: 66	Y: 13	Y: 52
K: 0	K: 31	K: 0	K: 0	K: 43	K: 0	K: 0	K: 0	K: 11

该招贴利用刀刃、血液与鲸鱼等设计元素设计出触目惊心的画面，以情动人，激发观者的同情心，给人一种伤感、悲哀的感觉。

色彩点评

- 浅葱色为主色调，给人生机盎然的感觉，与作品调性相反，使作品更加触动观者内心。
- 红色的血液作为点睛之笔，为画面增添了一抹亮色，提升了作品的视觉冲击力。

CMYK: 43,3,38,0
CMYK: 81,35,33,0
CMYK: 95,78,0,0
CMYK: 8,96,51,0

推荐色彩搭配

C: 40	C: 90	C: 27	C: 100	C: 9	C: 64	C: 93	C: 24	C: 14
M: 2	M: 61	M: 100	M: 91	M: 2	M: 8	M: 68	M: 1	M: 96
Y: 35	Y: 32	Y: 61	Y: 23	Y: 14	Y: 28	Y: 41	Y: 20	Y: 82
K: 0	K: 0	K: 0	K: 0	K: 0	K: 0	K: 3	K: 0	K: 0

画面中活泼可爱的孩子们与背景中的家居空间的组合使画面呈现出温馨、幸福的视觉效果，给人以妙趣横生、灵动、惬意的视觉印象。

色彩点评

- 奶咖色作为主色，奠定了画面温柔、温馨的色彩基调。
- 山茶红作为辅助色，色彩鲜艳、绚丽，给人明快、活泼之感。

CMYK: 8,22,27,0
CMYK: 13,86,54,0
CMYK: 55,33,5,0
CMYK: 67,4,30,0

推荐色彩搭配

C: 20	C: 1	C: 76	C: 14	C: 55	C: 58	C: 8	C: 35	C: 88
M: 93	M: 9	M: 20	M: 2	M: 33	M: 98	M: 21	M: 14	M: 78
Y: 60	Y: 16	Y: 47	Y: 27	Y: 5	Y: 74	Y: 26	Y: 62	Y: 48
K: 0	K: 0	K: 0	K: 0	K: 0	K: 42	K: 0	K: 0	K: 11

5.9 反常法

反常法是指运用反向思维，不循规蹈矩。例如树叶是绿的是正常的，那么将其设计成黑色，这样它所传递的信息就会发生变化。这种反常的表现手法通常会在瞬间吸引人的注意力，并引发人的思考，从而留下深刻印象。

色彩调性： 疏离、雅致、静默、华贵、生命、明丽。

常用主题色：

CMYK: 74,25,25,0　　CMYK: 62,43,6,0　　CMYK: 68,60,57,8　　CMYK: 40,96,30,0　　CMYK: 54,7,98,0　　CMYK: 7,71,75,0

常用色彩搭配

CMYK: 74,25,25,0
CMYK: 7,71,75,0

湖青色搭配柿子色，形成对比色搭配，给人一种运动、休闲的感觉。

CMYK: 62,43,6,0
CMYK: 20,18,16,0

矢车菊蓝色搭配亮灰色，色彩纯度较低，获得了雅致、古典的视觉效果。

CMYK: 68,60,57,8
CMYK: 40,96,30,0

铁灰色与李子色两种色彩重量感较强，具有较强的视觉冲击力。

CMYK: 54,7,98,0
CMYK: 66,51,33,0

酒绿色搭配水墨蓝色，可让人联想到绿地与幽潭，给人一种自然、静谧的感觉。

配色速查

甜美

CMYK: 9,65,42,0
CMYK: 2,3,3,0
CMYK: 53,52,67,1

和煦

CMYK: 49,24,31,0
CMYK: 13,20,59,0
CMYK: 7,76,89,0

清爽

CMYK: 42,3,36,0
CMYK: 97,81,0,0
CMYK: 26,0,7,0

绮丽

CMYK: 51,55,2,0
CMYK: 2,24,31,0
CMYK: 93,88,89,80

画面中冰淇淋与人物之间的大小对比极为反常，这种别开生面、反常、独特的设计作品，能够给人留下深刻的印象。

色彩点评

■ 蓝色调背景将冰淇淋的清凉、舒爽展现得淋漓尽致，给人一种清爽、舒适的感觉。

■ 白色作为辅助色，使画面更加明亮，给人留下了纯净、灵动的视觉印象。

CMYK: 53,8,6,0
CMYK: 93,69,22,0
CMYK: 1,0,0,0
CMYK: 81,80,81,65

推荐色彩搭配

C: 93	C: 50	C: 83
M: 71	M: 0	M: 80
Y: 24	Y: 11	Y: 81
K: 0	K: 0	K: 67

C: 36	C: 4	C: 95
M: 2	M: 23	M: 76
Y: 7	Y: 86	Y: 28
K: 0	K: 0	K: 0

C: 5	C: 64	C: 69
M: 39	M: 27	M: 78
Y: 27	Y: 16	Y: 69
K: 0	K: 0	K: 39

画面中裹着羊皮的狼张开的"血盆大口"似要撕咬猎物，营造出惊险、紧张的画面氛围，给观者留下悬念并提供了联想的空间。

色彩点评

■ 灰棕色作为背景色，色彩沉着、内敛，极具视觉冲击力。

■ 画面整体色调明度较低，营造出较为紧张、严肃的广告氛围。

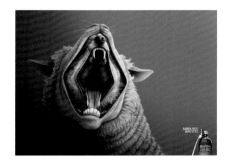

CMYK: 47,46,46,0
CMYK: 14,16,22,0
CMYK: 49,77,62,6

推荐色彩搭配

C: 71	C: 5	C: 33
M: 69	M: 5	M: 54
Y: 75	Y: 3	Y: 51
K: 35	K: 0	K: 0

C: 18	C: 11	C: 55
M: 35	M: 10	M: 51
Y: 18	Y: 25	Y: 53
K: 0	K: 0	K: 0

C: 2	C: 46	C: 89
M: 4	M: 57	M: 76
Y: 5	Y: 64	Y: 22
K: 0	K: 1	K: 0

该招贴将冰淇淋以反常的方式呈现在观者的面前，将本应在下的部分放置在上层，这种独特的造型，可以给人留下独特、奇异、深刻的印象。

色彩点评

- 奶黄色作为主色，色彩轻柔、温和，给人留下了明快、亲切的视觉印象。
- 粉色作为辅助色，给人活泼、甜蜜的感觉。

CMYK: 7,11,53,0
CMYK: 12,52,32,0
CMYK: 0,0,0,0
CMYK: 45,58,78,2

推荐色彩搭配

C: 7	C: 28	C: 59
M: 11	M: 40	M: 50
Y: 53	Y: 53	Y: 47
K: 0	K: 0	K: 0

C: 9	C: 8	C: 0
M: 50	M: 17	M: 0
Y: 28	Y: 74	Y: 0
K: 0	K: 0	K: 0

C: 6	C: 27	C: 11
M: 31	M: 90	M: 13
Y: 43	Y: 75	Y: 41
K: 0	K: 0	K: 0

画面中树叶的图形从另一角度可以解读为嘴唇的图案，给人热情、艳丽的视觉感受。通过将两种反差极大的元素融合，增强了作品的吸引力与表现力。

色彩点评

- 亮灰色作为作品主色调，使主体元素更加突出、醒目。
- 红色的树叶醒目、鲜艳，给人热烈、明媚、绚丽的视觉感受。

CMYK: 7,7,7,0
CMYK: 33,99,86,1

推荐色彩搭配

C: 16	C: 38	C: 80
M: 18	M: 100	M: 76
Y: 15	Y: 100	Y: 73
K: 0	K: 4	K: 51

C: 41	C: 0	C: 3
M: 100	M: 0	M: 53
Y: 90	Y: 0	Y: 88
K: 6	K: 0	K: 0

C: 25	C: 11	C: 59
M: 97	M: 8	M: 84
Y: 78	Y: 8	Y: 100
K: 0	K: 0	K: 47

5.10　幽默法

　　幽默法是将创意点通过风趣、搞笑的方式展现出来，从而引人发笑，并且引发思考。采用幽默创意法，需要细致入微地观察生活，通过人物的性恪、外貌和举止将某些可笑的特征表现出来。

色彩调性： 古典、温和、亲切、怀旧、醒目、清新。

常用主题色：

CMYK: 59,86,64,23　CMYK: 11,15,40,0　CMYK: 10,43,56,0　CMYK: 56,53,100,5　CMYK: 6,13,87,0　CMYK: 49,12,4,0

常用色彩搭配

CMYK: 49,12,4,0
CMYK: 56,53,100,5
天蓝与黄褐色对比强烈，使画面充满吸引力。

CMYK: 6,13,87,0
CMYK: 59,86,64,23
古典的桑染色与明亮的郁金色搭配，格调既复古又不失活力。

CMYK: 11,15,40,0
CMYK: 84,49,19,0
甘草黄搭配湖蓝色，给人一种绚丽、惬意、舒适的视觉感受。

CMYK: 10,43,56,0
CMYK: 33,10,64,0
粉黄色搭配浅绿色，两者色彩清新、柔和，营造出明快、活泼的画面氛围。

配色速查

成熟	复古	童话	温柔

CMYK: 29,96,100,0
CMYK: 11,10,15,0
CMYK: 40,81,100,5

CMYK: 88,56,31,0
CMYK: 30,9,14,0
CMYK: 28,31,58,0

CMYK: 83,62,100,43
CMYK: 47,12,97,0
CMYK: 38,100,100,4

CMYK: 6,8,12,0
CMYK: 69,68,75,31
CMYK: 21,44,37,0

画面满版由图形与色彩的组合而成，并通过人物面部的表情，突出了滑稽、可笑的特征。这种幽默的广告作品减轻了广告的商业性。

色彩点评

■ 肤色作为主色，色彩柔和、恬淡，给人一种温柔、自然的感觉。

■ 紫色与肤色形成鲜明对比，既丰富了画面色彩，又增强了广告的视觉冲击力。

CMYK: 2,24,31,0
CMYK: 0,1,2,0
CMYK: 61,62,9,0
CMYK: 3,94,20,0

推荐色彩搭配

C: 1	C: 66	C: 93
M: 25	M: 65	M: 88
Y: 32	Y: 12	Y: 89
K: 0	K: 0	K: 80

C: 16	C: 27	C: 34
M: 97	M: 22	M: 61
Y: 36	Y: 5	Y: 91
K: 0	K: 0	K: 0

C: 10	C: 2	C: 84
M: 41	M: 13	M: 84
Y: 38	Y: 1	Y: 44
K: 0	K: 0	K: 8

画面中位于视觉重心位置的动物形象憨态可掬，使作品充满风趣、幽默、可爱的意味，增强了作品的亲和力与感染力。

色彩点评

■ 亮灰色作为背景色，使主体图形更加鲜明、突出。

■ 蜜桃色搭配灰蓝色作为辅助色，增强了画面的吸引力。

CMYK: 9,7,4,0
CMYK: 11,51,38,0
CMYK: 73,50,41,0
CMYK: 11,88,45,0

推荐色彩搭配

C: 5	C: 61	C: 71
M: 5	M: 32	M: 64
Y: 1	Y: 27	Y: 62
K: 0	K: 0	K: 16

C: 17	C: 5	C: 82
M: 14	M: 38	M: 63
Y: 10	Y: 29	Y: 53
K: 0	K: 0	K: 9

C: 16	C: 64	C: 5
M: 88	M: 56	M: 26
Y: 47	Y: 53	Y: 14
K: 0	K: 2	K: 0

画面中呈现出两种运输比萨的方式，可让人联想到购买比萨的快捷、便利，从而吸引消费者的关注并购买。

色彩点评

■ 铬黄色作为主色，色彩浓郁、饱满，给人美味、可口的视觉感受。

■ 深红色作为辅助色，色彩明度较低，与黄色背景对比鲜明，增强了画面的视觉冲击力。

CMYK: 11,17,69,0
CMYK: 42,96,100,9
CMYK: 0,0,0,0
CMYK: 44,64,100,4

推荐色彩搭配

C: 11	C: 0	C: 26	C: 73	C: 11	C: 42	C: 13	C: 59	C: 42
M: 17	M: 0	M: 82	M: 70	M: 11	M: 96	M: 24	M: 34	M: 85
Y: 69	Y: 0	Y: 90	Y: 70	Y: 17	Y: 100	Y: 85	Y: 27	Y: 100
K: 0	K: 0	K: 0	K: 33	K: 0	K: 8	K: 0	K: 0	K: 7

画面中人物的头部伸入另一人的嘴巴，给人匪夷所思之感的同时不失风趣、幽默性。该广告具有较强的吸引力与创意性。

色彩点评

■ 浅卡其色作为画面主色调，奠定了画面柔和、平缓的色彩基调。

■ 青色作为辅助色，给人清新、恬淡的视觉感受。

CMYK: 13,14,23,0
CMYK: 43,10,23,0
CMYK: 0,0,0,0
CMYK: 23,53,47,0

推荐色彩搭配

C: 11	C: 55	C: 21	C: 7	C: 32	C: 40	C: 6	C: 93	C: 42
M: 11	M: 20	M: 45	M: 19	M: 32	M: 10	M: 10	M: 89	M: 9
Y: 17	Y: 32	Y: 37	Y: 15	Y: 44	Y: 22	Y: 35	Y: 87	Y: 6
K: 0	K: 0	K: 0	K: 0	K: 0	K: 0	K: 0	K: 79	K: 0

5.11 经典名作运用法

经典名作运用法是借用经典作品，进行二次创作，这样的创意既有深厚的底蕴，还能借用经典作品的精髓，提升自我价值，从而迅速赢得好感，并加深观者的记忆。

色彩调性：理智、悠久、正式、盛大、端庄、沉敛。

常用主题色：

CMYK: 99,98,42,9　CMYK: 51,35,34,0　CMYK: 24,51,90,0　CMYK: 5,29,68,0　CMYK: 39,99,100,5　CMYK: 77,52,76,12

常用色彩搭配

CMYK: 51,35,34,0 CMYK: 5,29,68,0	CMYK: 39,99,100,5 CMYK: 24,51,90,0	CMYK: 99,98,42,9 CMYK: 39,47,36,0	CMYK: 77,52,76,12 CMYK: 26,100,100,0
青虾色搭配奶油黄，可以获得庄重、温暖的视觉效果。	深酒红与深铬黄搭配，形成暖色调画面，给人舒适、惬意的视觉感受。	青花瓷搭配灰梅色，两种色彩明度较低，格调庄重、内敛。	真空柏叶搭配绯红色，形成鲜明的对比色对比，具有强烈的视觉冲击力。

配色速查

复古	醒目	浓郁	明丽

| CMYK: 95,78,60,33
CMYK: 0,0,0,0
CMYK: 31,67,100,0 | CMYK: 5,20,85,0
CMYK: 100,96,58,24
CMYK: 13,68,99,0 | CMYK: 16,87,85,0
CMYK: 8,20,36,0
CMYK: 92,81,71,56 | CMYK: 76,27,0,0
CMYK: 35,2,32,0
CMYK: 32,100,71,0 |

该广告作品借用名人身份增强了相机的吸引力，使画面具有较强的趣味性与艺术性，提升了广告的表现力。

色彩点评

- 藏青色作为画面主色调，营造出沉静、经典的艺术氛围。
- 人物的橘色头发与向日葵相互呼应，使画面氛围更加明快、鲜活。

CMYK: 88,66,47,6
CMYK: 16,62,75,0
CMYK: 3,14,44,0
CMYK: 51,80,86,20

推荐色彩搭配

C: 2	C: 56	C: 53
M: 3	M: 79	M: 7
Y: 22	Y: 89	Y: 20
K: 0	K: 31	K: 0

C: 3	C: 58	C: 87
M: 60	M: 52	M: 74
Y: 68	Y: 88	Y: 58
K: 0	K: 6	K: 26

C: 71	C: 7	C: 71
M: 36	M: 20	M: 55
Y: 39	Y: 76	Y: 100
K: 0	K: 0	K: 18

该作品以《蒙娜丽莎》激发创作灵感，借用经典名著赋予作品深厚的艺术与历史底蕴，既使作品达到广告效果，又极具观赏性。

色彩点评

- 橄榄绿与棕褐色作为画面主色，色彩明度较低，给人一种经典、深沉的视觉感受。
- 米色边框色彩柔和，给人温柔、亲切的感觉。

CMYK: 58,59,100,14
CMYK: 6,26,82,0
CMYK: 9,10,22,0
CMYK: 63,83,100,54

推荐色彩搭配

C: 36	C: 9	C: 50
M: 37	M: 10	M: 76
Y: 84	Y: 22	Y: 100
K: 0	K: 0	K: 17

C: 58	C: 10	C: 20
M: 64	M: 28	M: 15
Y: 100	Y: 85	Y: 15
K: 19	K: 0	K: 0

C: 65	C: 80	C: 28
M: 51	M: 77	M: 29
Y: 100	Y: 80	Y: 36
K: 8	K: 60	K: 0

该招贴中模特身着的服饰以梵·高的《星空》为灵感来源，极具吸引力与艺术感，给人留下了唯美、梦幻、经典的视觉印象。

色彩点评

- 蓝色与紫色作为服装主色，获得了朦胧、浪漫的视觉效果。
- 杏色的点缀增添画面的暖色，使整体色彩更显柔和，给人舒适、亲切之感。

CMYK: 85,82,20,0
CMYK: 81,52,21,0
CMYK: 84,78,69,49
CMYK: 10,20,42,0

推荐色彩搭配

C: 13	C: 79	C: 23
M: 4	M: 60	M: 32
Y: 26	Y: 48	Y: 49
K: 0	K: 4	K: 0

C: 91	C: 30	C: 75
M: 87	M: 10	M: 66
Y: 79	Y: 5	Y: 15
K: 71	K: 0	K: 0

C: 71	C: 90	C: 24
M: 43	M: 92	M: 33
Y: 16	Y: 41	Y: 37
K: 0	K: 7	K: 0

画面中公主与青蛙作为主体设计元素位于视觉中心的位置，以童话人物作为主体使作品充满童话的梦幻色彩，给观者留下了想象的空间。

色彩点评

- 红柿色作为主色，色彩明亮、鲜艳，给人活力满满、绚丽的视觉感受。
- 白色文字在高纯度色彩的衬托下极为醒目、清晰，突出了作品所传递的信息。

CMYK: 0,84,89,0
CMYK: 5,0,6,0
CMYK: 57,39,90,0
CMYK: 97,78,26,0

推荐色彩搭配

C: 96	C: 17	C: 0
M: 78	M: 15	M: 84
Y: 26	Y: 18	Y: 89
K: 0	K: 0	K: 0

C: 0	C: 14	C: 93
M: 67	M: 38	M: 83
Y: 62	Y: 86	Y: 0
K: 0	K: 0	K: 0

C: 2	C: 72	C: 17
M: 65	M: 40	M: 91
Y: 88	Y: 96	Y: 97
K: 0	K: 2	K: 0

5.12　强化动态法

　　强化动态是在静态画面中定格一瞬的视觉形象造型，突出视觉形象的力动变化，成为捕捉消费者目光的关键所在。

色彩调性： 成熟、含蓄、宁静、炫酷、期待、贴近。

常用主题色：

CMYK: 31,64,100,0　　CMYK: 26,14,46,0　　CMYK: 0,0,0,0　　CMYK: 87,83,83,72　　CMYK: 15,100,92,0　　CMYK: 7,71,98,0

常用色彩搭配

CMYK: 31,64,100,0	CMYK: 26,14,46,0	CMYK: 0,0,0,0	CMYK: 7,71,98,0
CMYK: 9,8,7,0	CMYK: 87,83,83,72	CMYK: 15,100,92,0	CMYK: 59,98,98,55
成熟的麦田色与内敛的亮灰色给人以亲切、和谐的视觉印象。	桑色白茶与黑色搭配，减轻了黑色的昏暗、神秘感。	纯净的白色搭配赤红色，让人联想到生命与希望。	橘黄色搭配棕红色，形成暖色调画面，给人成熟、大方、沉稳的视觉感受。

配色速查

动感	青春	明净	鲜活

CMYK: 40,100,100,6	CMYK: 0,52,79,0	CMYK: 0,0,0,0	CMYK: 11,17,69,0
CMYK: 100,96,62,43	CMYK: 22,8,12,0	CMYK: 59,66,73,16	CMYK: 73,60,80,24
CMYK: 10,8,17,0	CMYK: 81,31,44,0	CMYK: 62,11,7,0	CMYK: 0,37,10,0

该广告作品利用规律排列的波浪线条制造动态感，可在瞬间捕捉观者的目光，给人一种律动、收缩的感觉，具有较强的表现力与吸引力。

色彩点评

■ 黑色作为背景色，色彩明度极低，可以凸显前景线条与产品。

■ 白色线条有序排列，给人留下了深刻的印象。

CMYK: 93,88,89,80
CMYK: 0,0,0,0
CMYK: 8,4,12,0

推荐色彩搭配

C: 16	C: 93	C: 51	C: 48	C: 0	C: 27	C: 7	C: 56	C: 93
M: 13	M: 88	M: 74	M: 100	M: 0	M: 43	M: 9	M: 77	M: 88
Y: 16	Y: 89	Y: 72	Y: 100	Y: 0	Y: 96	Y: 31	Y: 72	Y: 89
K: 0	K: 80	K: 12	K: 24	K: 0	K: 0	K: 0	K: 21	K: 80

升腾的气泡与喷涌四溅的啤酒泡沫，使画面更具动感与活力，给人一种激情、兴奋、欢快的视觉感受。

色彩点评

■ 橙色作为画面主色，整体画面呈暖色调，给人留下明媚、鲜活、热烈的视觉印象。

■ 红色与蓝色搭配，获得了极强的视觉冲击力，呼应了作品的主题，将喜悦、欢快的信息传递给观者。

CMYK: 14,56,96,0
CMYK: 11,21,90,0
CMYK: 8,8,7,0
CMYK: 97,85,27,0
CMYK: 16,100,100,0

推荐色彩搭配

C: 6	C: 9	C: 96	C: 45	C: 28	C: 98	C: 20	C: 15	C: 55
M: 16	M: 12	M: 96	M: 7	M: 100	M: 99	M: 28	M: 67	M: 98
Y: 88	Y: 16	Y: 62	Y: 9	Y: 100	Y: 69	Y: 48	Y: 98	Y: 100
K: 0	K: 0	K: 49	K: 0	K: 0	K: 63	K: 0	K: 0	K: 45

　　雪糕的脆皮与牛奶呈现出液体四散的视觉效果，将动态的画面定格，可让人想象到产品吃在口中的感觉，画面极具吸引力。

色彩点评

- 暖白色作为背景色，色彩内敛、柔和，给人一种舒适、自然的感觉。
- 巧克力色与铬黄色增添了雪糕的美味感，给人细腻、香醇的视觉感受。

CMYK: 5,8,12,0
CMYK: 66,78,81,48
CMYK: 13,32,92,0

推荐色彩搭配

C: 11	C: 35	C: 31
M: 14	M: 33	M: 66
Y: 21	Y: 23	Y: 100
K: 0	K: 0	K: 0

C: 12	C: 6	C: 67
M: 34	M: 7	M: 83
Y: 91	Y: 13	Y: 99
K: 0	K: 0	K: 59

C: 21	C: 56	C: 13
M: 16	M: 76	M: 38
Y: 16	Y: 91	Y: 87
K: 0	K: 30	K: 0

　　该招贴仅用寥寥几笔便将游轮与风平浪静的海面描绘得生动、形象，简单的波浪线条元素直观、清晰，令人一目了然。

色彩点评

- 游轮以浅橙色与杏色搭配，格调温暖、明快、活泼。
- 午夜蓝的背景色明度较低，尽显黑夜的昏暗、静谧与神秘。

CMYK: 89,91,54,28
CMYK: 7,38,65,0
CMYK: 5,59,58,0
CMYK: 2,86,73,0

推荐色彩搭配

C: 89	C: 7	C: 0
M: 92	M: 38	M: 0
Y: 54	Y: 65	Y: 0
K: 29	K: 0	K: 0

C: 0	C: 72	C: 71
M: 49	M: 57	M: 61
Y: 47	Y: 0	Y: 51
K: 0	K: 0	K: 5

C: 0	C: 49	C: 11
M: 86	M: 90	M: 28
Y: 60	Y: 83	Y: 67
K: 0	K: 19	K: 0

5.13 变换视角法

变换视角法就是变换视角作品,从画面主体物的角度出发,呈现出截然不同的、超出现实生活的画面。

色彩调性: 冰凉、明丽、温和、生命、静谧、严肃。

常用主题色:

CMYK: 47,13,12,0　CMYK: 17,36,85,0　CMYK: 12,24,24,0　CMYK: 29,16,38,0　CMYK: 49,90,98,23　CMYK: 92,95,46,14

常用色彩搭配

CMYK: 12,24,24,0
CMYK: 92,95,46,14

奶檬色与深蓝紫色形成纯度的强烈对比,给人一种优雅、古典的感觉。

CMYK: 49,90,98,23
CMYK: 17,36,85,0

栗色与昏黄色搭配,可让人联想到黄昏的景象,给人一种安心、舒适的视觉感受。

CMYK: 47,13,12,0
CMYK: 46,62,46,0

天蓝色搭配鸢色,画面浪漫、雅致。

CMYK: 29,16,38,0
CMYK: 1,15,14,0

荠色与浅桃粉色搭配,色彩清新,充满青春的气息。

配色速查

饱满

CMYK: 8,96,97,0
CMYK: 29,54,100,0
CMYK: 91,72,61,29

活跃

CMYK: 2,36,85,0
CMYK: 100,95,51,9
CMYK: 2,4,13,0

美味

CMYK: 35,8,95,0
CMYK: 27,43,95,0
CMYK: 22,82,100,0

活泼

CMYK: 56,0,18,0
CMYK: 4,8,44,0
CMYK: 13,51,67,0

画面中静静生长的树木与倒置的建筑使作品充满超现实的梦幻、奇异之感，通过视角的变换增强了广告的视觉吸引力，给人留下了深刻的印象。

色彩点评

■ 浅茶色作为主色调，将昏沉、温和的暮色表现得生动、自然。

■ 橄榄绿色作为辅助色，给人内敛、含蓄的感觉，与画面整体的色调相符。

CMYK: 24,21,41,0
CMYK: 17,28,48,0
CMYK: 53,52,100,4
CMYK: 63,69,98,33

推荐色彩搭配

C: 2	C: 98	C: 62	C: 2	C: 29	C: 36	C: 11	C: 63	C: 45
M: 6	M: 83	M: 55	M: 31	M: 24	M: 62	M: 49	M: 72	M: 27
Y: 31	Y: 42	Y: 100	Y: 65	Y: 44	Y: 92	Y: 75	Y: 100	Y: 16
K: 0	K: 6	K: 11	K: 0	K: 0	K: 0	K: 0	K: 40	K: 0

人物头部从另一个角度可看作不同图形的组合，极具吸引力，可以吸引观者对广告更加关注。

色彩点评

■ 深橙色作为背景色，色彩明度适中，格调沉着、含蓄。

■ 淡金色作为辅助色，使画面整体呈内敛的暖色调，给人一种舒适、自然的视觉感受。

CMYK: 37,78,83,2
CMYK: 29,29,62,0
CMYK: 93,88,89,80

推荐色彩搭配

C: 18	C: 93	C: 10	C: 26	C: 5	C: 80	C: 62	C: 31	C: 26
M: 21	M: 88	M: 92	M: 70	M: 9	M: 61	M: 52	M: 25	M: 74
Y: 48	Y: 89	Y: 82	Y: 66	Y: 26	Y: 100	Y: 83	Y: 22	Y: 100
K: 0	K: 80	K: 0	K: 0	K: 0	K: 38	K: 7	K: 0	K: 0

该招贴中的头发被拟人化后极具趣味性，很容易获得消费者好感，从而更好地传递产品信息。

色彩点评

■ 棕色占据大半版面，画面色彩基调偏于沉稳、厚重，给人严肃、正式的感觉。

■ 亮灰色作为辅助色，色彩纯度较低，可使观者将目光集中在画面下方。

CMYK: 10,7,7,0
CMYK: 26,33,50,0
CMYK: 73,80,87,63
CMYK: 53,76,71,15
CMYK: 73,51,82,11

推荐色彩搭配

C: 32	C: 21	C: 77
M: 23	M: 28	M: 82
Y: 29	Y: 49	Y: 89
K: 0	K: 0	K: 68

C: 28	C: 78	C: 13
M: 53	M: 57	M: 7
Y: 44	Y: 82	Y: 11
K: 0	K: 23	K: 0

C: 17	C: 74	C: 26
M: 18	M: 50	M: 37
Y: 77	Y: 39	Y: 53
K: 0	K: 0	K: 0

画面中倒置的冰淇淋极像圣诞老人的形象，给人一种亲切、慈祥之感，让人心生好感。

色彩点评

■ 红色作为主色，营造出欢快、热情的圣诞节日氛围。

■ 白色作为辅助色，减轻了红色的刺激性，给人带来更加舒适的视觉感受。

CMYK: 33,100,100,1
CMYK: 5,4,6,0
CMYK: 38,49,76,0

推荐色彩搭配

C: 39	C: 10	C: 51
M: 100	M: 9	M: 64
Y: 100	Y: 20	Y: 88
K: 5	K: 0	K: 9

C: 4	C: 13	C: 7
M: 18	M: 98	M: 56
Y: 40	Y: 100	Y: 92
K: 0	K: 0	K: 0

C: 11	C: 26	C: 36
M: 27	M: 21	M: 100
Y: 90	Y: 31	Y: 100
K: 0	K: 0	K: 2

5.14 神奇迷幻法

　　神奇迷幻法就是将产品与虚构的场景相结合，运用梦幻的场景营造画面氛围。这种创意方法必须保持色调和谐统一，只有如此才能使作品充满想象力。

色彩调性： 飘逸、冰冷、朦胧、青春、醒目、活泼。

常用主题色：

CMYK: 77,61,31,0　　CMYK: 54,6,22,0　　CMYK: 21,21,1,0　　CMYK: 11,34,34,0　　CMYK: 14,22,88,0　　CMYK: 11,56,61,0

常用色彩搭配

CMYK: 54,6,22,0
CMYK: 77,61,31,0

水蓝色与海蓝色搭配，形成冷清、梦幻，令人神清气爽。

CMYK: 21,21,1,0
CMYK: 11,56,61,0

粉蓝色与南瓜花色两种色彩搭配，给人明艳、唯美的感觉。

CMYK: 36,20,4,0
CMYK: 14,22,88,0

浅水墨蓝色搭配铬黄色，丰富了画面的色彩层次，给人绚丽、轻快的感觉。

CMYK: 11,34,34,0
CMYK: 80,99,0,0

赤香色与紫鸢色搭配，画面绮丽、浪漫，极具视觉感染力。

配色速查

梦幻	轻柔	复古	娇艳

CMYK: 8,16,89,0
CMYK: 23,0,33,0
CMYK: 64,25,5,0

CMYK: 70,21,34,0
CMYK: 4,6,25,0
CMYK: 6,0,2,0

CMYK: 49,98,99,25
CMYK: 5,33,83,0
CMYK: 46,38,35,0

CMYK: 10,93,69,0
CMYK: 27,22,9,0
CMYK: 9,64,89,0

该画面中的各种食物以卡通化的风格呈现，更加灵动、有趣，给人一种妙趣横生的感觉，并对广告产生喜爱之情。

色彩点评

- 蔚蓝的天空与绿色的草地清新、干净，给人悠闲、惬意的感觉。
- 橙色与柠檬黄将食物的美味、可口放大，增强了广告的视觉吸引力。

CMYK: 56,15,6,0
CMYK: 11,2,0,0
CMYK: 10,51,88,0
CMYK: 60,18,92,0
CMYK: 6,12,63,0

推荐色彩搭配								

C: 39	C: 53	C: 5	C: 1	C: 64	C: 67	C: 27	C: 8	C: 6
M: 4	M: 81	M: 91	M: 20	M: 17	M: 35	M: 10	M: 55	M: 13
Y: 76	Y: 100	Y: 79	Y: 39	Y: 39	Y: 6	Y: 1	Y: 85	Y: 56
K: 0	K: 27	K: 0	K: 0	K: 0	K: 0	K: 0	K: 0	K: 0

将波浪线条规律性地组合，塑造出等高线与鞋印的造型，给人一种穿着后可以尽览旷野的心理暗示，赋予画面奇异的韵律感与艺术美感，具有较强的注目性。

色彩点评

- 浅卡其色背景色彩含蓄、淡雅，给人一种温和、舒适的视觉感受。
- 灰玫红色与灰绿色波浪线条融合，刻画出蜿蜒的地表脉络，尽显辽阔、壮观。

CMYK: 13,13,20,0
CMYK: 40,48,45,0
CMYK: 43,27,46,0

推荐色彩搭配								

C: 14	C: 66	C: 35	C: 34	C: 7	C: 71	C: 55	C: 4	C: 48
M: 13	M: 72	M: 23	M: 39	M: 12	M: 84	M: 38	M: 14	M: 100
Y: 20	Y: 73	Y: 42	Y: 28	Y: 25	Y: 79	Y: 84	Y: 30	Y: 100
K: 0	K: 32	K: 0	K: 0	K: 0	K: 59	K: 0	K: 0	K: 23

啤酒、面具与彩带等元素组合可将节日的热闹景象展现得淋漓尽致，给人激烈、兴奋的感觉，具有较强的感染力。

色彩点评

■ 深红色作为作品主色，色彩浓郁、热烈、鲜艳，具有强烈的视觉冲击力。

■ 黄色与嫩绿色作为辅助色，丰富了画面的色彩。

CMYK: 41,100,100,6
CMYK: 2,4,2,0
CMYK: 11,8,85,0
CMYK: 55,0,88,0

推荐色彩搭配

C: 7	C: 4	C: 49	C: 16	C: 72	C: 2	C: 11	C: 86	C: 6
M: 19	M: 2	M: 100	M: 96	M: 27	M: 50	M: 10	M: 57	M: 97
Y: 83	Y: 1	Y: 100	Y: 89	Y: 66	Y: 76	Y: 84	Y: 100	Y: 98
K: 0	K: 0	K: 26	K: 0	K: 0	K: 0	K: 0	K: 34	K: 0

投影机放映优美的海边景色，体现出电影节的主题。大自然优美的自然景色极具视觉吸引力。

色彩点评

■ 紫色作为画面主色调，色彩梦幻、神秘、唯美。

■ 橙色天空与淡蓝海面形成冷暖对比，提升了作品的层次感。

CMYK: 73,75,29,0
CMYK: 5,44,66,0
CMYK: 26,14,10,0
CMYK: 12,91,100,0

推荐色彩搭配

C: 3	C: 16	C: 54	C: 73	C: 5	C: 12	C: 25	C: 72	C: 74
M: 15	M: 92	M: 39	M: 84	M: 39	M: 74	M: 13	M: 86	M: 44
Y: 38	Y: 100	Y: 19	Y: 52	Y: 64	Y: 90	Y: 7	Y: 76	Y: 71
K: 0	K: 0	K: 0	K: 17	K: 0	K: 0	K: 0	K: 60	K: 2

5.15 连续系列法

连续系列法就是运用连续的视觉设计元素，塑造一个完整的视觉形象，给观者留下一个完整的视觉印象。

色彩调性：平和、内敛、神秘、昏沉、期许、明亮。

常用主题色：

CMYK: 4,35,53,0　　CMYK: 30,41,33,0　　CMYK: 89,85,84,75　　CMYK: 37,29,28,0　　CMYK: 15,99,100,0　　CMYK: 6,23,89,0

常用色彩搭配

CMYK: 17,34,24,0
CMYK: 6,23,89,0
奶檬色与铬黄色搭配，给人温柔、明媚的感觉。

CMYK: 15,99,100,0
CMYK: 4,35,53,0
红色与薄柿色搭配，给人火热、明媚的感觉。

CMYK: 89,85,84,75
CMYK: 10,6,71,0
黑色与柠檬黄色形成明暗的强烈对比，具有极强的视觉冲击力。

CMYK: 37,29,28,0
CMYK: 32,55,42,0
灰红色与灰色两种低饱和度的色彩搭配，可以获得内敛、温柔、含蓄的视觉效果。

配色速查

明丽	内敛	丰富	活力

CMYK: 8,56,5,0
CMYK: 1,39,78,0
CMYK: 94,78,38,2

CMYK: 4,4,31,0
CMYK: 22,21,30,0
CMYK: 44,58,53,0

CMYK: 31,18,36,0
CMYK: 39,100,100,5
CMYK: 6,33,30,0

CMYK: 69,6,30,0
CMYK: 0,12,18,0
CMYK: 13,80,52,0

该招贴通过文字说明将汽车的信息传递出来，将人生四至二十八岁的最优选择提供给消费者，说明产品的重要性，以吸引消费者购买。

色彩点评

- 浅灰色作为背景色，使汽车形象更加醒目、直观，让人一目了然。
- 红色作为辅助色，给人活力、生动之感，让人感受到产品所蕴含的能量与冲击性。

CMYK: 12,9,9,0
CMYK: 42,93,83,6
CMYK: 77,72,65,32

推荐色彩搭配

C: 2	C: 21	C: 71	C: 12	C: 31	C: 40	C: 36	C: 80	C: 7
M: 97	M: 16	M: 59	M: 9	M: 17	M: 92	M: 100	M: 75	M: 18
Y: 98	Y: 16	Y: 18	Y: 9	Y: 16	Y: 83	Y: 100	Y: 73	Y: 11
K: 0	K: 0	K: 0	K: 0	K: 0	K: 5	K: 2	K: 49	K: 0

连续骑行的人物图形赋予画面极强的韵律感与动感，获得了前进、拼搏的视觉效果，烘托出自行车大赛竞争、拼搏的气氛。

色彩点评

- 杏黄色背景色彩温暖、明媚，给人一种舒适、惬意的感觉。
- 青色的山脉与深灰色的地面增强了画面色彩的沉重感。

CMYK: 9,29,70,0
CMYK: 2,5,9,0
CMYK: 69,23,47,0
CMYK: 76,69,73,38
CMYK: 81,76,78,57

推荐色彩搭配

C: 9	C: 2	C: 77	C: 49	C: 9	C: 76	C: 2	C: 32	C: 59
M: 43	M: 5	M: 53	M: 9	M: 29	M: 69	M: 7	M: 56	M: 24
Y: 81	Y: 9	Y: 64	Y: 34	Y: 70	Y: 73	Y: 16	Y: 100	Y: 43
K: 0	K: 0	K: 8	K: 0	K: 0	K: 38	K: 0	K: 0	K: 0

　　不同的人物形象展现出电量的不同，使画面充满趣味性，给人生动、可爱的感觉，并留下风趣、极具创意的视觉印象。

色彩点评

■ 象牙白色背景色彩柔和、恬淡，给人一种自然、和谐的视觉感受。

■ 绿色调的主体图形赋予画面极强的生命力，给人鲜活、安心的感觉。

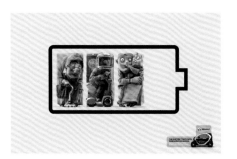

CMYK: 10,7,15,0
CMYK: 50,10,70,0
CMYK: 63,17,61,0
CMYK: 93,88,89,80

推荐色彩搭配

C: 10	C: 93	C: 28
M: 7	M: 88	M: 16
Y: 15	Y: 89	Y: 39
K: 0	K: 80	K: 0

C: 41	C: 59	C: 6
M: 6	M: 45	M: 21
Y: 59	Y: 34	Y: 28
K: 0	K: 0	K: 0

C: 47	C: 33	C: 84
M: 2	M: 17	M: 65
Y: 45	Y: 48	Y: 72
K: 0	K: 0	K: 33

　　该招贴通过人物腕部服饰的改变说明时代的变迁，令观者感受到沧海桑田般的巨大变化，获得了奇异、震撼的视觉效果。

色彩点评

■ 白橡色色彩内敛、质朴，给人留下了传承经典的视觉印象。

■ 橙色、灰蓝色、黑色搭配使画面色彩更加鲜活、丰富，增强了作品的吸引力。

CMYK: 9,11,16,0
CMYK: 19,19,29,0
CMYK: 21,64,88,0
CMYK: 85,68,19,0

推荐色彩搭配

C: 41	C: 11	C: 62
M: 47	M: 12	M: 46
Y: 55	Y: 18	Y: 30
K: 0	K: 0	K: 0

C: 82	C: 21	C: 16
M: 71	M: 22	M: 59
Y: 25	Y: 31	Y: 81
K: 0	K: 0	K: 0

C: 16	C: 84	C: 29
M: 84	M: 84	M: 21
Y: 87	Y: 86	Y: 6
K: 0	K: 73	K: 0

3B 是Beauty、Baby、Beast的简写，这种创意方法通常是将漂亮的女人、孩子、动物作为设计元素应用在广告中，以提升作品的注目率。

色彩调性： 梦幻、浪漫、年轻、雅致、旷远、甜蜜。

常用主题色：

CMYK: 16,2,6,0　　CMYK: 29,51,4,0　　CMYK: 8,32,79,0　　CMYK: 8,41,43,0　　CMYK: 36,3,22,0　　CMYK: 17,82,57,0

常用色彩搭配

CMYK: 36,3,22,0
CMYK: 8,32,79,0

芒果色与地平线色搭配，营造出清新、轻快的画面氛围。

CMYK: 29,51,4,0
CMYK: 8,41,43,0

淡紫色与妃色两种柔和的色彩使画面极具浪漫与梦幻的色彩。

CMYK: 16,2,6,0
CMYK: 96,100,56,9

白青色与木槿紫色搭配、获得了飘逸、旷远、幽静的画面效果。

CMYK: 17,82,57,0
CMYK: 9,22,21,0

浅绯色与淡粉色搭配，给人留下了含蓄、甜美的视觉印象。

配色速查

明艳	肃穆	盎然	强烈

CMYK: 12,54,88,0　　CMYK: 80,79,76,59　　CMYK: 46,8,88,0　　CMYK: 23,60,58,0
CMYK: 26,97,46,0　　CMYK: 53,71,98,19　　CMYK: 80,55,75,16　　CMYK: 23,99,100,0
CMYK: 7,8,26,0　　　CMYK: 100,100,62,38　CMYK: 5,20,38,0　　CMYK: 98,94,40,6

这是为一本儿童书籍设计的封面作品，画面中可爱、灵动的动物形象与树林，给人惬意、唯美、温馨的感觉，将孩童世界的天真无邪展现得淋漓尽致。

色彩点评

■ 象牙白作为背景色，尽显童话世界的童趣、温馨。

■ 橘色的狐狸图案与文字相互呼应，使画面更加明快、鲜活。

CMYK: 7,6,19,0
CMYK: 22,74,85,0
CMYK: 67,67,71,25
CMYK: 74,67,51,8

推荐色彩搭配

C: 8	C: 74	C: 62	C: 54	C: 11	C: 41	C: 24	C: 27	C: 74
M: 6	M: 65	M: 38	M: 53	M: 9	M: 87	M: 73	M: 26	M: 54
Y: 20	Y: 53	Y: 74	Y: 60	Y: 6	Y: 100	Y: 84	Y: 33	Y: 85
K: 0	K: 9	K: 0	K: 1	K: 0	K: 7	K: 0	K: 0	K: 16

画面中海豹虎视眈眈盯着猎物的目光给人一种险象环生的感觉，画面弥漫着惊险、紧张的气息，极具悬念感。

色彩点评

■ 天蓝色作为作品主色调，色彩清凉、纯净。

■ 红色的食品包装与主色调形成极致的冷暖对比，增强了广告的视觉冲击力。

CMYK: 4,1,19,0
CMYK: 69,5,15,0
CMYK: 94,76,60,30
CMYK: 16,91,92,0

推荐色彩搭配

C: 4	C: 93	C: 16	C: 44	C: 12	C: 100	C: 68	C: 44	C: 19
M: 1	M: 78	M: 91	M: 1	M: 7	M: 91	M: 6	M: 2	M: 69
Y: 23	Y: 67	Y: 92	Y: 17	Y: 52	Y: 40	Y: 14	Y: 34	Y: 69
K: 0	K: 45	K: 0	K: 0	K: 0	K: 3	K: 0	K: 0	K: 0

该招贴仅用寥寥数笔便勾勒出风姿绰约的女性形象，给人一种亭亭玉立、优雅、大方的视觉感受。作品具有古典、婉约的艺术魅力。

色彩点评

- 象牙白作为主色，色彩柔和、含蓄，格调温柔、平和。
- 黑色的人物轮廓简单、醒目，体现了极简的设计风格。

CMYK: 5,5,12,0
CMYK: 84,79,78,63

推荐色彩搭配

C: 50	C: 11	C: 10		C: 5	C: 29	C: 50		C: 91	C: 3	C: 27
M: 41	M: 9	M: 7		M: 5	M: 23	M: 53		M: 86	M: 11	M: 22
Y: 41	Y: 20	Y: 7		Y: 12	Y: 22	Y: 74		Y: 87	Y: 24	Y: 25
K: 0	K: 0	K: 0		K: 0	K: 0	K: 2		K: 78	K: 0	K: 0

画面中有序排列组合的图形与元素被设计成一头可爱的牛，通过动物的形象增强广告的亲和力与趣味性，可以提升广告的注目性。

色彩点评

- 青灰色作为背景色，色彩低调、柔和，格调温柔、沉敛。
- 淡黄色的动物图案色彩柔和，给人亲切、可爱的感觉。

CMYK: 38,19,23,0
CMYK: 10,18,50,0
CMYK: 6,8,20,0
CMYK: 64,93,78,54

推荐色彩搭配

C: 38	C: 4	C: 47		C: 10	C: 61	C: 80		C: 12	C: 62	C: 43
M: 19	M: 8	M: 38		M: 17	M: 88	M: 78		M: 15	M: 42	M: 96
Y: 23	Y: 18	Y: 55		Y: 47	Y: 72	Y: 78		Y: 38	Y: 44	Y: 89
K: 0	K: 0	K: 0		K: 0	K: 38	K: 59		K: 0	K: 0	K: 10

第6章
图形创意设计的
应用行业

　　图形具有独特的视觉冲击力，再加上色彩所具有的独特魅力，极易吸引观者目光。因此，图形创意设计的方式十分广泛，大致包括标志设计、包装设计、海报设计、卡片设计、VI设计、UI设计、书籍装帧设计、创意插画设计等。

　　其特点如下所述。

■ 标志设计力求简洁、鲜明，在第一时间传递品牌或企业信息。

■ 包装设计为产品服务，利用图形与色彩吸引消费者注意力，促使其发生购买行为。

■ VI设计与UI设计讲求完整，即通过完整、统一的视觉形象展现作品内涵。

■ 书籍装帧设计将视觉效果与表达内容结合，与消费者产生共鸣。

■ 创意插画首先要确定整体画面调性，再结合不同的艺术手法进行构思。

色彩调性： 简约、醒目、耀眼、亲切、清爽、深刻。

常用主题色：

CMYK:0,1,0,0　CMYK:0,95,94,0　CMYK:8,16,75,0　CMYK:5,19,22,0　CMYK:28,0,52,0　CMYK:100,98,42,0

常用色彩搭配

CMYK: 0,89,95,0
CMYK: 7,29,74,0

橙色与黄色可让人联想到明媚的阳光和丰收硕果将其作为食品标志，可以增强美味感。

CMYK: 87,61,0,0
CMYK: 14,11,11,0

艳蓝色色调冰冷，给人理性、严肃的感觉，搭配灰色，表现出科技风的内涵。

CMYK: 12,26,21,0
CMYK: 20,95,43,0

温柔的奶檬色与娇艳的宝石红色搭配，可以突出优雅、柔美的女性特质。

CMYK: 53,10,40,0
CMYK: 1,1,1,0

青白色搭配白色，整体色彩较为轻浅、洁净，格调简洁、清新。

配色速查

运动	抽象	秀丽	雅致

CMYK: 100,91,55,26
CMYK: 4,74,88,0
CMYK: 1,1,1,0

CMYK: 63,27,93,0
CMYK: 15,22,87,0
CMYK: 81,76,75,53

CMYK: 84,79,79,64
CMYK: 0,0,0,0
CMYK: 0,75,16,0

CMYK: 72,66,42,2
CMYK: 4,25,7,0
CMYK: 3,58,53,0

　　该招贴将被禁锢的鸟作为设计元素，获得了圈禁、桎梏的视觉效果，给人留下悬念与想象的空间，使标志极具吸引力，令人难以忘怀。

色彩点评

- 墨绿色的鸟笼与鸟给人艰险、不安的感觉，不禁使人心生担忧。
- 鸟笼中红色的鸟搭配黑色，获得极强的视觉冲击力，强化了画面气氛的紧张。

CMYK: 80,69,92,53
CMYK: 38,88,98,3
CMYK: 21,22,34,0

推荐色彩搭配

C: 41	C: 8	C: 14	C: 52	C: 39	C: 78	C: 14	C: 52
M: 89	M: 6	M: 20	M: 52	M: 88	M: 68	M: 95	M: 38
Y: 98	Y: 4	Y: 32	Y: 64	Y: 98	Y: 91	Y: 100	Y: 35
K: 6	K: 0	K: 0	K: 1	K: 4	K: 50	K: 0	K: 0

　　画面中王冠与钻石的组合体现出钻石的主题，将优雅凝聚于标志之中，给人大气、雍容不凡的视觉感受。

色彩点评

- 由暗金色向浅金色的渐变过渡制造出闪烁的金属光泽，展现出流光溢彩的视觉效果，给人耀眼的、夺目的视觉体验。
- 银色作为辅助色搭配金色，丰富了作品的视觉效果，给人光华流转的感觉。

CMYK: 16,17,57,0
CMYK: 47,57,98,3
CMYK: 10,8,8,0

推荐色彩搭配

C: 22	C: 100	C: 40	C: 84	C: 8	C: 6
M: 25	M: 92	M: 32	M: 79	M: 39	M: 5
Y: 57	Y: 69	Y: 27	Y: 76	Y: 92	Y: 5
K: 0	K: 60	K: 0	K: 61	K: 0	K: 0

该标志以奔腾的骏马为主体图形，呈现出一往无前、奋勇前行的视觉效果，给人留下了奋进、勇敢、自由的视觉印象，能令人心潮澎湃。

色彩点评

- 炭黑色背景将前景的视觉元素衬托得极其醒目、清晰。
- 白色的骏马与同色文字呈现出简洁、洁净的视觉效果，给人轻快、鲜明的视觉感受。

CMYK: 0,0,0,0

推荐色彩搭配

C: 66	C: 13	C: 49	C: 0	C: 74	C: 45	C: 0	C: 98	C: 49
M: 69	M: 9	M: 81	M: 0	M: 64	M: 24	M: 0	M: 87	M: 89
Y: 100	Y: 9	Y: 100	Y: 0	Y: 100	Y: 22	Y: 1	Y: 42	Y: 100
K: 39	K: 0	K: 18	K: 0	K: 40	K: 0	K: 0	K: 7	K: 22

画面中的标志由优雅的女士与蛋糕图形组合在一起构成，呈现出浑然一体的视觉效果，给人舒适、优美的感觉，具有较强的表现力与创意性。

色彩点评

- 山茶红色的人物图形给人优雅、柔美、甜蜜的感觉，与甜品店的主题相符。
- 咖啡色作为辅助色，色彩沉实、深沉，给人醇厚、安心之感。

CMYK: 17,74,41,0
CMYK: 62,83,96,50

推荐色彩搭配

C: 16	C: 17	C: 95	C: 20	C: 48	C: 12	C: 12	C: 9	C: 21
M: 10	M: 73	M: 82	M: 98	M: 89	M: 9	M: 43	M: 52	M: 100
Y: 10	Y: 42	Y: 67	Y: 51	Y: 100	Y: 9	Y: 18	Y: 93	Y: 88
K: 0	K: 0	K: 49	K: 0	K: 20	K: 0	K: 0	K: 0	K: 0

该招贴以鸡腿与直升机为设计元素，构成双关图形，不仅极具创造性，而且妙趣横生，给人留下了生动、风趣的深刻印象。

色彩点评

- 橙红色作为主色，使画面整体呈明亮的暖色调，色彩温暖、明快。
- 杏红色向橙红色过渡自然，给人浑然天成的感觉。

CMYK: 20,80,92,0
CMYK: 4,66,90,0

推荐色彩搭配

C: 2	C: 66
M: 32	M: 94
Y: 69	Y: 65
K: 0	K: 41

C: 6	C: 93
M: 62	M: 100
Y: 61	Y: 55
K: 0	K: 32

C: 38	C: 35
M: 88	M: 52
Y: 100	Y: 46
K: 3	K: 0

该招贴以绿十字图形与孩童的图形构成减缺图形，凸显出儿童医院的标志，令人在恍然大悟之余，不禁心生信任、安心之感，突出了关爱儿童的主题。

色彩点评

- 绿色作为标志主色，是生机、健康的色彩，给人留下了希望、生命力蓬勃的视觉印象。
- 灰绿色作为辅助色，在标志图形与文字之间形成层次感，使人产生了更加平和、舒适的视觉感受。

The Green Cross
CHILDREN HOSPITAL

CMYK: 61,12,100,0
CMYK: 2,0,0,0
CMYK: 53,34,60,0

推荐色彩搭配

C: 26	C: 58
M: 6	M: 43
Y: 27	Y: 92
K: 0	K: 1

C: 36	C: 74
M: 24	M: 70
Y: 76	Y: 54
K: 0	K: 13

C: 61	C: 25
M: 11	M: 30
Y: 100	Y: 51
K: 0	K: 0

色彩调性：温馨、美味、优雅、浪漫、庄重、简洁。

常用主题色：

CMYK:16,22,20,0　CMYK:3,80,97,0　CMYK:22,74,31,0　CMYK:34,47,0,0　CMYK:86,49,44,0　CMYK:16,13,11,0

常用色彩搭配

CMYK: 16,22,20,0 CMYK: 39,45,0,0	CMYK: 76,99,0,0 CMYK: 20,83,42,0	CMYK: 81,33,39,0 CMYK: 13,4,35,0	CMYK: 7,67,96,0 CMYK: 8,97,61,0
柔和的奶咖色与浪漫的紫色搭配，使服装包装更加典雅、秀丽。	紫风信子色彩明度较低，搭配鲜艳的山茶红色，更显雍容、秀雅。	碧青色与茉莉色两种轻浅色彩的搭配，清新、灵动。	洋红色与橙色搭配，色彩鲜艳、火热，展现出食物的美味。

配色速查

古典	休闲	鲜活	美味
CMYK: 4,26,25,0 CMYK: 86,46,56,1 CMYK: 0,0,0,0	CMYK: 86,75,13,0 CMYK: 93,88,89,80 CMYK: 13,70,82,0	CMYK: 0,26,11,0 CMYK: 11,6,87,0 CMYK: 89,71,0,0	CMYK: 13,98,65,0 CMYK: 9,9,36,0 CMYK: 0,54,76,0

葡萄酒标签上飘荡的降落伞图形与流云、飞鸟轻盈、灵动，给人飘逸、唯美的感觉，使观者在品味美酒的同时还有视觉的享受，令人心旷神怡。

色彩点评

- 浅茶色作为主色，刻画降落伞与流云，给人柔和、轻快的视觉感受。
- 深洋红色与宝石红色作为辅助色，色彩绚丽、明媚。

CMYK: 28,27,42,0
CMYK: 53,87,72,21
CMYK: 44,98,60,3
CMYK: 64,35,22,0

推荐色彩搭配

C: 22	C: 6	C: 17
M: 96	M: 6	M: 19
Y: 65	Y: 8	Y: 51
K: 0	K: 0	K: 0

C: 57	C: 93	C: 32
M: 33	M: 88	M: 26
Y: 24	Y: 89	Y: 39
K: 0	K: 80	K: 0

C: 24	C: 9	C: 75
M: 78	M: 28	M: 26
Y: 69	Y: 16	Y: 7
K: 0	K: 0	K: 0

啤酒瓶的外包装以波涛汹涌的大海场景与章鱼触手为底，翻卷的浪花赋予画面动感与美感，使包装极具感染力与视觉吸引力，给人留下了魔幻、奇异的视觉印象。

色彩点评

- 午夜蓝色作为主色，整体呈低明度的冷色调，将黑夜的昏暗与神秘凸显，营造出神秘、惊险的画面氛围。
- 青色的波浪与午夜蓝形成明度对比，色彩光亮、清凉。

CMYK: 100,98,52,26
CMYK: 58,0,23,0
CMYK: 15,20,31,0
CMYK: 50,82,55,4

推荐色彩搭配

C: 53	C: 61	C: 93
M: 97	M: 0	M: 85
Y: 100	Y: 28	Y: 69
K: 37	K: 0	K: 55

C: 100	C: 13	C: 20
M: 98	M: 12	M: 97
Y: 42	Y: 23	Y: 54
K: 1	K: 0	K: 0

C: 74	C: 73	C: 47
M: 31	M: 61	M: 52
Y: 36	Y: 35	Y: 62
K: 0	K: 0	K: 0

该燕麦棒包装以简约的扁平图形为主体设计元素，利用图形与浓郁的色彩，设计出绚丽、丰富的画面，给人留下了眼花缭乱的视觉印象。

色彩点评

- ■ 深紫色作为主色，色彩纯度较高，获得了浪漫、优雅的视觉效果，提升了产品的格调。
- ■ 黄绿色与山茶红作为辅助色，色彩活泼、清新，提升了产品包装的明度与吸引力。

CMYK: 85,100,45,4
CMYK: 31,3,91,0
CMYK: 7,0,12,0
CMYK: 0,80,47,0

推荐色彩搭配

C: 30	C: 73	C: 5
M: 11	M: 100	M: 3
Y: 74	Y: 13	Y: 3
K: 0	K: 0	K: 0

C: 99	C: 18	C: 17
M: 100	M: 78	M: 0
Y: 60	Y: 55	Y: 31
K: 18	K: 0	K: 0

C: 4	C: 28	C: 100
M: 43	M: 43	M: 96
Y: 25	Y: 0	Y: 24
K: 0	K: 0	K: 0

该巧克力包装采用纸质材料，给人留下了环保、天然、健康的印象。其外观处的人物、树木、草地、杏仁等图形元素生机盎然，并点明了产品用料，易赢得消费者的信任与好感。

色彩点评

- ■ 画面以绿色为主色调，营造出自然、生机、清新的画面氛围。
- ■ 琥珀色与深栗色作为辅助色，形成邻近色的色彩搭配，带来香醇的视觉效果，增强了产品的美味感。

CMYK: 41,9,68,0
CMYK: 19,27,33,0
CMYK: 78,57,83,23
CMYK: 32,70,82,0
CMYK: 64,72,72,30

推荐色彩搭配

C: 14	C: 81	C: 2
M: 16	M: 62	M: 29
Y: 17	Y: 91	Y: 26
K: 0	K: 40	K: 0

C: 20	C: 52	C: 48
M: 27	M: 24	M: 83
Y: 34	Y: 85	Y: 100
K: 0	K: 0	K: 17

C: 12	C: 53	C: 64
M: 10	M: 28	M: 50
Y: 33	Y: 58	Y: 100
K: 0	K: 0	K: 7

该招贴以卡通猫头鹰与树木及抽象化的圆月为设计元素，获得了童心未泯、风趣可爱的视觉效果，使龙舌兰酒更加贴近消费者，给人亲切、灵动的感觉。

色彩点评

- 湖青色的瓶身犹如深潭，给人留下了清凉、雅致、不凡的视觉印象。
- 白色猫头鹰与橙色的抽象月亮图形构成卡通化的森林之景，增添了童话般的浪漫色彩，可带给观者艺术化的视觉享受。

CMYK: 52,15,23,0
CMYK: 6,7,10,0
CMYK: 0,62,90,0
CMYK: 69,53,53,2

推荐色彩搭配

C: 53	C: 91	C: 19
M: 17	M: 83	M: 19
Y: 25	Y: 84	Y: 45
K: 0	K: 74	K: 0

C: 24	C: 26	C: 86
M: 73	M: 6	M: 64
Y: 87	Y: 27	Y: 56
K: 0	K: 0	K: 13

C: 75	C: 3	C: 27
M: 18	M: 27	M: 27
Y: 43	Y: 58	Y: 40
K: 0	K: 0	K: 0

该招贴以色彩绚丽的鸟儿与水果图形为设计元素，极具视觉冲击力，给人眼花缭乱、目不暇接的感觉，增强了巧克力产品的吸引力。

色彩点评

- 深蓝色背景色彩明度较低，使前景图形更加鲜艳、突出。
- 杏黄色作为主色，形成冷暖与明暗的强烈对比，提升了产品包装的明度，给人可爱、明快的感觉。

CMYK: 94,100,48,14
CMYK: 8,31,77,0
CMYK: 11,75,88,0
CMYK: 83,42,71,2
CMYK: 8,88,64,0
CMYK: 84,50,8,0

推荐色彩搭配

C: 9	C: 7	C: 82
M: 12	M: 78	M: 69
Y: 27	Y: 90	Y: 42
K: 0	K: 0	K: 3

C: 96	C: 3	C: 3
M: 100	M: 42	M: 45
Y: 63	Y: 74	Y: 42
K: 40	K: 0	K: 0

C: 5	C: 80	C: 10
M: 87	M: 31	M: 68
Y: 56	Y: 33	Y: 87
K: 0	K: 0	K: 0

色彩调性： 复古、冲击、浓郁、自然、清凉、沉寂。

常用主题色：

CMYK:55,71,76,17　CMYK:25,100,100,0　CMYK:2,43,91,0　CMYK:58,21,96,0　CMYK:55,7,28,0　CMYK:79,67,51,9

常用色彩搭配

CMYK: 40,100,100,5
CMYK: 6,51,92,0

番茄红与粉橙色两种浓郁、明烈的色彩搭配，可以营造阳光、热烈、欢乐的画面氛围。

CMYK: 40,0,19,0
CMYK: 10,14,12,0

内敛的浅灰色与清凉的瓷青色搭配，色彩极具生机与活力。

CMYK: 39,0,10,0
CMYK: 55,38,9,0

天蓝色搭配砖青色，整体画面呈冷色调，给人留下了梦幻、清凉、唯美的视觉印象。

CMYK: 8,5,72,0
CMYK: 48,18,100,0

苹果绿与月黄色色彩温暖、自然，可让人联想到春日的明媚阳光。

配色速查

明艳	复古	光芒	深沉

CMYK: 14,38,33,0
CMYK: 11,88,43,0
CMYK: 78,15,64,0

CMYK: 87,70,37,1
CMYK: 21,5,12,0
CMYK: 33,100,100,1

CMYK: 0,0,0,0
CMYK: 1,41,79,0
CMYK: 10,2,44,0

CMYK: 44,69,100,5
CMYK: 93,88,89,80
CMYK: 86,46,56,1

　　该电影海报采用变换视角的设计手法，以倒置的方式塑造人物形象，可将观者的视线引向画面下方，扩大画面的想象空间，增强作品的故事性与悬念感，获得引人入胜的艺术效果。

色彩点评

■ 深青色天空与水青色云彩之间的明度层次丰富了画面效果。

■ 深红色舞鞋为画面增添了一抹亮色，成为画龙点睛之笔。

CMYK: 93,74,60,29
CMYK: 56,20,29,0
CMYK: 27,8,10,0
CMYK: 29,38,39,0
CMYK: 46,100,100,16

推荐色彩搭配

C: 58	C: 21	C: 2
M: 24	M: 4	M: 78
Y: 33	Y: 7	Y: 92
K: 0	K: 0	K: 0

C: 45	C: 93	C: 18
M: 88	M: 74	M: 6
Y: 62	Y: 59	Y: 8
K: 4	K: 27	K: 0

C: 22	C: 39	C: 33
M: 100	M: 49	M: 3
Y: 100	Y: 48	Y: 5
K: 0	K: 0	K: 0

　　画面中文字与连衣裙等图形元素构成重心型构图，并呈现出相对对称的视觉效果，给人留下了规整有序、均衡平稳的视觉印象，令人心生亲切、舒适之感。

色彩点评

■ 浅茶色作为主色，色彩明度适中，格调柔和、温馨。

■ 浅海蓝色的服饰图形色彩纯度适中，获得了端正、优雅、大方的视觉效果。

CMYK: 8,13,25,0
CMYK: 47,28,11,0
CMYK: 0,0,0,0
CMYK: 86,83,77,66

推荐色彩搭配

C: 29	C: 100	C: 90
M: 38	M: 100	M: 86
Y: 29	Y: 9	Y: 86
K: 0	K: 0	K: 77

C: 8	C: 91	C: 24
M: 13	M: 78	M: 37
Y: 25	Y: 38	Y: 34
K: 0	K: 3	K: 0

C: 70	C: 47	C: 7
M: 62	M: 28	M: 22
Y: 65	Y: 10	Y: 20
K: 15	K: 0	K: 0

该《了不起的盖茨比》海报招贴，用背景中错落的城市建筑剪影营造出神秘、静寂的空间氛围。中央佩戴眼镜的人物形象增强了画面的故事感，可以吸引观者更加关注。

- 用午夜蓝渲染浓重的夜色，使整体画面笼罩在神秘、昏暗、迷幻之中。
- 卡其黄色的汽车与卡其灰的地面形成类似色的对比，平衡了画面的冷暖色调，增强了作品的注目性。

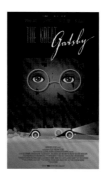

CMYK: 100,89,57,32
CMYK: 78,46,17,0
CMYK: 32,31,40,0
CMYK: 21,47,78,0

推荐色彩搭配

C: 100	C: 8	C: 99	C: 82	C: 22	C: 40	C: 32	C: 93	C: 100
M: 100	M: 0	M: 82	M: 55	M: 47	M: 22	M: 31	M: 67	M: 89
Y: 65	Y: 3	Y: 53	Y: 23	Y: 79	Y: 17	Y: 41	Y: 49	Y: 57
K: 52	K: 0	K: 21	K: 0	K: 0	K: 0	K: 0	K: 8	K: 32

这是一幅星际主题的电影设计作品，画面中的宇航员呼应了作品主题，与作品内涵密切相关，让人一目了然，给人清晰、明朗的感觉。

- 亮灰色作为背景色，色彩含蓄、内敛，凸显出前景的视觉元素。
- 黑色、暗金色与蔚蓝色搭配，色彩神秘、幽远，更好地凸显出作品主题。

CMYK: 21,15,19,0
CMYK: 45,51,100,1
CMYK: 68,27,25,0
CMYK: 93,88,89,80

推荐色彩搭配

C: 11	C: 50	C: 93	C: 22	C: 51	C: 68	C: 68	C: 47	C: 22
M: 9	M: 46	M: 88	M: 17	M: 7	M: 83	M: 29	M: 30	M: 14
Y: 14	Y: 100	Y: 89	Y: 16	Y: 12	Y: 83	Y: 21	Y: 38	Y: 18
K: 0	K: 1	K: 80	K: 0	K: 0	K: 57	K: 0	K: 0	K: 0

画面中的人物在钢琴键之上翩然起舞极具韵律感与动感，给人自由、惬意的视觉感受。

色彩点评

- 深紫色作为作品主色调，营造出神秘的画面氛围，增强了作品的故事性与悬念感。
- 明黄色的女性人物图形与紫色背景形成强烈的互补色对比，具有强烈的视觉冲击力。

CMYK: 84,94,62,47
CMYK: 82,95,51,23
CMYK: 65,80,47,6
CMYK: 0,0,0,0
CMYK: 8,5,86,0
CMYK: 86,83,77,66

推荐色彩搭配

C: 32	C: 21	C: 7	C: 62	C: 3	C: 16	C: 8	C: 83	C: 85
M: 70	M: 73	M: 19	M: 100	M: 11	M: 14	M: 12	M: 95	M: 94
Y: 19	Y: 69	Y: 37	Y: 46	Y: 23	Y: 14	Y: 61	Y: 53	Y: 70
K: 0	K: 0	K: 0	K: 7	K: 0	K: 0	K: 26	K: 26	K: 63

这是一幅电影海报的作品设计，画面中神秘、绚丽的花纹给人异域、自由、浪漫的视觉感受，极具视觉吸引力。

色彩点评

- 青碧色与蔚蓝色描绘出梦幻、唯美的平静湖面，给人朦胧、飘逸的感觉。
- 铬黄色的小船图形色彩明亮、温暖，给人眼前一亮的感觉。

CMYK: 62,6,34,0
CMYK: 100,88,42,6
CMYK: 0,0,1,0
CMYK: 8,24,78,0

推荐色彩搭配

C: 88	C: 20	C: 3	C: 86	C: 62	C: 13	C: 14	C: 100	C: 41
M: 51	M: 71	M: 0	M: 82	M: 11	M: 11	M: 7	M: 100	M: 3
Y: 52	Y: 90	Y: 6	Y: 82	Y: 28	Y: 31	Y: 19	Y: 60	Y: 20
K: 2	K: 0	K: 0	K: 70	K: 0	K: 0	K: 0	K: 32	K: 0

6.4　卡片设计

色彩调性： 正式、庄重、沉稳、理性、优雅、尊贵。

常用主题色：

CMYK:91,86,87,78　　CMYK:100,94,57,30　　CMYK:64,93,100,61　　CMYK:84,65,0,0　　CMYK:63,60,0,0　　CMYK:17,37,94,0

常用色彩搭配

CMYK: 26,13,0,0
CMYK: 100,94,57,30

CMYK: 84,65,0,0
CMYK: 56,92,99,45

CMYK: 61,16,0,0
CMYK: 0,0,0,0

CMYK: 11,37,92,0
CMYK: 88,83,0,0

浅水墨蓝与深蓝紫色之间明暗对比鲜明，色彩古典、端庄。

深蓝色与深红褐色两种低明度色彩具有较强的视觉重量感，带来深邃、庄重、正式的视觉效果。

天蓝色与白色色彩纯净、素雅，让人联想到澄净天空的广阔与悠远。

金黄色华丽、雍容，搭配大气、庄重的宝石蓝，凸显出卡片的尊贵、不凡。

配色速查

权威	热情	安静	娱乐

CMYK: 37,84,40,0
CMYK: 9,15,43,0
CMYK: 62,64,29,0

CMYK: 35,28,26,0
CMYK: 38,0,18,0
CMYK: 84,51,0,0

CMYK: 4,76,94,0
CMYK: 61,91,100,56
CMYK: 15,15,62,0

CMYK: 31,21,87,0
CMYK: 0,0,0,0
CMYK: 90,85,85,76

该棉纸材质的名片具有柔软、摩擦的触感，结合艳丽的飞鸟形象，给人留下了锐利、深刻的印象，令人惊叹。

色彩点评

- 白色棉纸色彩洁白、轻柔，使其上的图案色彩更加鲜亮、醒目。
- 用朱红色、碧蓝色、杏黄色等色彩描绘色彩斑斓、绚丽的猫头鹰，具有极强的注目性。

CMYK: 4,0,2,0
CMYK: 57,14,22,0
CMYK: 20,45,95,0
CMYK: 69,45,100,5
CMYK: 31,92,99,1
CMYK: 84,75,74,53

推荐色彩搭配

C: 14	C: 34	C: 50
M: 9	M: 93	M: 0
Y: 7	Y: 99	Y: 50
K: 0	K: 1	K: 0

C: 73	C: 24	C: 19
M: 75	M: 43	M: 87
Y: 65	Y: 93	Y: 100
K: 33	K: 0	K: 0

C: 59	C: 88	C: 68
M: 24	M: 83	M: 48
Y: 30	Y: 83	Y: 94
K: 0	K: 73	K: 6

用曲线、箭头与机器等视觉元素设计超现实风格的名片，个人风格独特，具有极强的视觉冲击力，给人留下深刻印象。

色彩点评

- 午夜蓝色与棕灰色作为卡片的双面主色，色彩深邃、内敛。
- 橙色作为辅助色，与主色形成冷暖对比，丰富了卡片的色彩层次。

CMYK: 92,87,57,33
CMYK: 11,8,8,0
CMYK: 33,30,30,0
CMYK: 0,69,87,0

推荐色彩搭配

C: 17	C: 0	C: 70
M: 12	M: 80	M: 82
Y: 12	Y: 92	Y: 92
K: 0	K: 0	K: 62

C: 93	C: 35	C: 51
M: 88	M: 32	M: 93
Y: 60	Y: 31	Y: 100
K: 39	K: 0	K: 31

C: 100	C: 4	C: 37
M: 100	M: 36	M: 45
Y: 60	Y: 38	Y: 50
K: 18	K: 0	K: 0

卡片上蒲公英与天真烂漫的孩童形象赋予画面自然、天真、灵动的气息，使名片更具亲和力，给人留下友好、温和的初印象。

色彩点评

- 沙茶色作为背景色，色彩柔和、内敛，给人留下了温和、和煦的视觉印象。
- 黑色的蒲公英图案与蜜桃色的人物形象极其醒目、清晰，使人能迅速了解名片中的信息。

CMYK: 18,20,28,0
CMYK: 68,53,58,4
CMYK: 19,44,38,0
CMYK: 82,87,89,75

推荐色彩搭配

C: 17	C: 54	C: 88
M: 19	M: 55	M: 84
Y: 29	Y: 44	Y: 84
K: 0	K: 0	K: 74

C: 7	C: 47	C: 42
M: 14	M: 72	M: 20
Y: 20	Y: 73	Y: 17
K: 0	K: 7	K: 0

C: 92	C: 19	C: 66
M: 69	M: 65	M: 63
Y: 93	Y: 55	Y: 64
K: 59	K: 0	K: 13

简约的波浪条纹与夸张的卡通形象使名片获得了可爱、风趣的视觉效果，给人留下了极具亲和力的印象。

色彩点评

- 卡其色作为主色，奠定了沉实、含蓄、自然的色彩基调。
- 青色作为辅助色，色彩清凉，给人清爽、明晰的感觉。

CMYK: 26,29,43,0
CMYK: 14,14,19,0
CMYK: 63,16,38,0
CMYK: 81,79,81,63

推荐色彩搭配

C: 49	C: 14	C: 69
M: 0	M: 16	M: 62
Y: 26	Y: 19	Y: 61
K: 0	K: 0	K: 11

C: 81	C: 23	C: 62
M: 79	M: 28	M: 15
Y: 80	Y: 42	Y: 11
K: 64	K: 0	K: 0

C: 6	C: 16	C: 91
M: 5	M: 11	M: 61
Y: 6	Y: 33	Y: 48
K: 0	K: 0	K: 5

该爵士乐主题的名片，麦克风与音符图形将音乐主题表露无遗，让人一目了然，风格绚丽、神秘。

色彩点评

■ 紫色作为作品主色，营造出神秘、复古的画面氛围。

■ 洋红色与碧青色作为辅助色，使画面色彩更加丰富、绚丽，呼应了爵士乐热烈、动感的主题。

CMYK: 76,90,32,0
CMYK: 55,100,61,16
CMYK: 15,92,14,0
CMYK: 68,23,44,0

推荐色彩搭配

C: 53	C: 37	C: 89	C: 80	C: 29	C: 55	C: 29	C: 85	C: 5
M: 100	M: 31	M: 100	M: 74	M: 14	M: 71	M: 88	M: 84	M: 48
Y: 56	Y: 3	Y: 39	Y: 17	Y: 67	Y: 70	Y: 45	Y: 14	Y: 87
K: 9	K: 0	K: 0	K: 0	K: 0	K: 14	K: 0	K: 0	K: 0

名片上剪刀与座椅的图形，结合低明度色彩，营造出魔幻、奇异、神秘的画面氛围，表现出鲜明的个性风格，极具视觉吸引力。

色彩点评

■ 暗灰色与浅卡其色作为卡片的双面主色，色调沉实、昏暗，给人含蓄、朦胧的视觉感受。

■ 黑色图形与玫瑰红文字色彩纯度较高，使画面色彩更加绚丽，丰富了画面的视觉效果。

CMYK: 14,15,21,0
CMYK: 66,54,51,1
CMYK: 91,80,76,62
CMYK: 26,71,53,0

推荐色彩搭配

C: 20	C: 20	C: 13	C: 22	C: 91	C: 29	C: 5	C: 14	C: 82
M: 83	M: 17	M: 35	M: 18	M: 80	M: 89	M: 16	M: 14	M: 71
Y: 42	Y: 2	Y: 58	Y: 22	Y: 74	Y: 20	Y: 74	Y: 22	Y: 49
K: 0	K: 0	K: 0	K: 0	K: 60	K: 0	K: 0	K: 0	K: 9

6.5　VI设计

色彩调性： 沉静、自然、清新、唯美、活泼、严肃。

常用主题色：

CMYK:66,41,4,0　CMYK:22,4,45,0　CMYK:42,0,25,0　CMYK:40,5,0,0　CMYK:2,96,58,0　CMYK:96,76,43,6

常用色彩搭配

CMYK: 2,96,58,0
CMYK: 74,77,0,0

热情、娇艳的蔷薇色与浪漫的紫色搭配，色彩绚丽、丰富。

CMYK: 40,5,0,0
CMYK: 22,4,45,0

浅春绿与冰蓝色搭配，极具清新、舒适、轻快的气息。

CMYK: 8,7,61,0
CMYK: 5,86,91,0

柠檬黄与杏色两种暖色搭配，使作品更有鲜活、温暖的内涵。

CMYK: 97,79,56,26
CMYK: 72,44,16,0

午夜蓝色与浅海蓝色搭配，表达肃穆与庄重感。

配色速查

活泼	华丽	童话	冷静

CMYK: 85,89,85,76
CMYK: 6,53,10,0
CMYK: 31,9,11,0

CMYK: 2,95,98,0
CMYK: 3,27,62,0
CMYK: 85,66,100,52

CMYK: 72,12,15,0
CMYK: 7,29,11,0
CMYK: 99,100,58,14

CMYK: 85,76,61,31
CMYK: 28,26,27,0
CMYK: 25,91,99,0

该咖啡产品的VI设计作品，包装以简约的图形作为设计元素，结合鲜艳、饱满的色彩，具有极强的视觉冲击力。

色彩点评

- 浓蓝紫色作为作品主色，色彩明度极低，凸显了作品的高端气质。
- 明黄色与浅粉色作为辅助色，色彩明亮、鲜活，使作品更具吸引力。

CMYK: 84,85,27,0
CMYK: 45,0,13,0
CMYK: 82,77,0,0
CMYK: 12,2,63,0
CMYK: 0,46,19,0

推荐色彩搭配

C: 56	C: 0	C: 94
M: 71	M: 44	M: 83
Y: 0	Y: 19	Y: 31
K: 0	K: 0	K: 0

C: 13	C: 22	C: 94
M: 3	M: 0	M: 96
Y: 62	Y: 8	Y: 41
K: 0	K: 0	K: 8

C: 4	C: 12	C: 75
M: 66	M: 20	M: 19
Y: 25	Y: 8	Y: 19
K: 0	K: 0	K: 0

该咖啡包装与标志通过奇特的抽象图形设计，极具异国情调，给人留下了珍贵、极具价值的印象，提升了产品格调。

色彩点评

- 卡其色作为主色，色彩亲和、和煦，更易获得消费者认可。
- 红色、黑色、黄色、青色等浓郁色彩丰富了作品的色彩，使其更具注目性。

BEFORE
Exotic, Rare & Exquisite Coffee

NEW
Discover Small-Lot Coffee

CMYK: 13,12,21,0
CMYK: 16,91,88,0
CMYK: 46,11,36,0
CMYK: 17,22,71,0
CMYK: 87,82,81,69

推荐色彩搭配

C: 28	C: 14	C: 47
M: 27	M: 81	M: 11
Y: 33	Y: 89	Y: 36
K: 0	K: 0	K: 0

C: 89	C: 12	C: 22
M: 85	M: 11	M: 88
Y: 86	Y: 20	Y: 84
K: 76	K: 0	K: 0

C: 73	C: 68	C: 18
M: 66	M: 36	M: 21
Y: 68	Y: 44	Y: 71
K: 25	K: 0	K: 0

该VI设计作品采用简洁的花朵与矩形图形作为设计元素，结合方正、规整的文字，给人留下了干净、利落、简约的视觉印象，令人一目了然。

色彩点评

- 咖啡色作为背景色，色彩沉实、给人留下了沉稳、安全、值得信赖的印象。
- 杏红、蔚蓝与橙黄色的图形色彩鲜艳、饱满，具有极强的视觉吸引力，使作品更加吸睛。

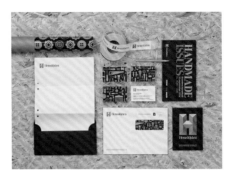

CMYK: 8,6,4,0
CMYK: 67,70,72,29
CMYK: 64,9,8,0
CMYK: 5,42,77,0
CMYK: 8,73,58,0

推荐色彩搭配

C: 70	C: 8	C: 9
M: 74	M: 79	M: 28
Y: 72	Y: 58	Y: 60
K: 38	K: 0	K: 0

C: 24	C: 67	C: 54
M: 42	M: 12	M: 94
Y: 60	Y: 7	Y: 100
K: 0	K: 0	K: 40

C: 35	C: 7	C: 62
M: 0	M: 74	M: 69
Y: 8	Y: 59	Y: 71
K: 0	K: 0	K: 21

该VI设计作品，以简约的图形与牛皮纸的材质将品牌自然、健康的信息传递给观者、赢得消费者信任，以吸引消费者购买。

色彩点评

- 橙色作为作品主色，给人温暖、鲜活的感觉，有助于刺激消费者的食欲。
- 粉色作为辅助色，色彩清新、轻柔，给人甜美、温柔的感觉，更让人想到饼干的可口、清甜。

CMYK: 19,31,36,0
CMYK: 5,2,0,0
CMYK: 6,25,10,0
CMYK: 13,67,78,0
CMYK: 86,78,38,3

推荐色彩搭配

C: 27	C: 31	C: 89
M: 39	M: 43	M: 82
Y: 28	Y: 49	Y: 43
K: 0	K: 0	K: 6

C: 93	C: 23	C: 7
M: 90	M: 81	M: 5
Y: 51	Y: 97	Y: 2
K: 22	K: 0	K: 0

C: 9	C: 53	C: 4
M: 24	M: 66	M: 61
Y: 11	Y: 91	Y: 66
K: 0	K: 13	K: 0

该设计作品华丽繁复的花纹能够在第一时间吸引人的目光，其植物花纹图案使作品设计更加丰富、绚丽，获得极强的视觉吸引力。

色彩点评

- 藏青色作为主色，色彩庄重、冷静，给人优雅、大气、尊贵的感觉。
- 白色与藏青色搭配，增添了清爽、洁净的气息，使其更具注目性。

CMYK: 7,4,5,0
CMYK: 98,81,41,5
CMYK: 36,60,93,0

推荐色彩搭配

C: 87	C: 14	C: 10
M: 71	M: 8	M: 89
Y: 52	Y: 4	Y: 82
K: 13	K: 0	K: 0

C: 65	C: 25	C: 55
M: 46	M: 60	M: 8
Y: 17	Y: 88	Y: 20
K: 0	K: 0	K: 0

C: 98	C: 17	C: 29
M: 80	M: 12	M: 38
Y: 45	Y: 11	Y: 45
K: 9	K: 0	K: 0

该设计作品以卡通形象与简约的三角形图形形成扁平风格VI设计，获得了简约、平和的视觉效果，可让人一目了然并心生亲切之感，从而留下良好的第一印象。

色彩点评

- 米色占据半幅卡片版面，色彩温馨、恬淡。
- 深青色与橙色色块对比强烈，增强了名片色彩的沉重感与视觉冲击力。

CMYK: 11,10,15,0
CMYK: 93,78,71,52
CMYK: 36,76,89,1
CMYK: 79,46,52,1

推荐色彩搭配

C: 53	C: 91	C: 8
M: 64	M: 71	M: 87
Y: 62	Y: 80	Y: 99
K: 5	K: 54	K: 0

C: 74	C: 13	C: 24
M: 52	M: 27	M: 62
Y: 60	Y: 34	Y: 70
K: 5	K: 0	K: 0

C: 13	C: 10	C: 79
M: 35	M: 23	M: 45
Y: 58	Y: 73	Y: 53
K: 0	K: 0	K: 1

色彩调性：和煦、温和、简约、浓郁、阳光、惬意。

常用主题色：

CMYK:4,21,20,0　CMYK:7,5,29,0　CMYK:0,1,0,0　CMYK:0,88,96,0　CMYK:1,58,92,0　CMYK:33,0,12,0

常用色彩搭配

CMYK: 4,21,20,0 CMYK: 2,67,18,0	CMYK: 0,1,0,0 CMYK: 33,7,0,0	CMYK: 8,9,54,0 CMYK: 2,34,18,0	CMYK: 72,65,62,17 CMYK: 1,1,1,0
和煦的奶檬色搭配活泼、明媚的玫瑰粉色，给人留下了甜美、优雅的视觉印象。	白色与浅冰蓝色彩柔和、纯净，使用户界面一目了然，带来纯净、轻松的视觉感受。	明亮、活泼的月亮黄色搭配温柔、秀致的珊瑚粉色，给人留下了恬淡、温柔的视觉印象。	铅灰色的肃穆与白色的洁净使整体设计获得了经典、简约的效果。

配色速查

盎然	明艳	含蓄	丰富
CMYK: 74,48,57,2 CMYK: 35,0,44,0 CMYK: 41,0,96,0	CMYK: 1,64,45,0 CMYK: 39,100,100,5 CMYK: 4,27,47,0	CMYK: 24,24,23,0 CMYK: 14,53,88,0 CMYK: 75,64,51,6	CMYK: 66,50,0,0 CMYK: 19,53,9,0 CMYK: 15,37,73,0

152

这是一款App的界面设计，画面中活泼的鸟儿图形体现出探索鸟语的主题，直白、清晰地告知观者应用的用途，便于观者了解信息。

色彩点评

- 作品大面积使用白色与铬黄色，整体呈暖色调，给人一种温暖、亲切的感觉。
- 黑色作为辅助色用以塑造鸟儿形象，使其更加生动，更加活灵活现。

CMYK: 0,0,0,0
CMYK: 1,42,91,0
CMYK: 5,6,11,0
CMYK: 93,88,89,80

推荐色彩搭配

C: 1	C: 5	C: 93	C: 50	C: 0	C: 8	C: 93	C: 20	C: 44
M: 42	M: 6	M: 88	M: 53	M: 0	M: 39	M: 88	M: 15	M: 59
Y: 91	Y: 11	Y: 89	Y: 71	Y: 0	Y: 90	Y: 89	Y: 16	Y: 100
K: 0	K: 0	K: 80	K: 1	K: 0	K: 0	K: 80	K: 0	K: 2

这是一款关于在线学习的App用户界面设计，通过浓郁的色彩塑造星空与求知若渴、悉心学习的学生形象，带动用户参与到学习的活动中。

色彩点评

- 浓蓝色作为主色，形容星空的深邃、静谧、旷远，给人唯美、理智的感觉。
- 红色、铬黄色、蓝色等鲜艳的色彩提升了作品的明度，使其更加绚丽、丰富，极具视觉吸引力。

CMYK: 100,93,56,25
CMYK: 0,0,0,0
CMYK: 0,88,94,0
CMYK: 1,38,91,0
CMYK: 73,16,10,0

推荐色彩搭配

C: 24	C: 100	C: 1	C: 0	C: 2	C: 73	C: 0	C: 98	C: 0
M: 0	M: 93	M: 38	M: 88	M: 8	M: 16	M: 22	M: 81	M: 85
Y: 5	Y: 56	Y: 91	Y: 94	Y: 25	Y: 10	Y: 18	Y: 29	Y: 91
K: 0	K: 25	K: 0	K: 0	K: 0	K: 0	K: 0	K: 0	K: 0

该款健身App界面以憨态可掬的可爱猫咪形象吸引观者视线，在获得观者的好感后，可以吸引观者进一步了解界面内容，从而加入到健身的行列。

色彩点评

- 淡绿色作为界面主色调，营造出自然、清新、生机勃勃的环境氛围。
- 橘红色的卡通猫咪可爱、活泼、风趣。

CMYK: 0,0,0,0
CMYK: 32,5,51,0
CMYK: 9,63,73,0

推荐色彩搭配

C: 17	C: 14	C: 53
M: 76	M: 10	M: 10
Y: 73	Y: 9	Y: 92
K: 0	K: 0	K: 0

C: 9	C: 64	C: 29
M: 63	M: 76	M: 5
Y: 73	Y: 61	Y: 47
K: 0	K: 21	K: 0

C: 42	C: 53	C: 55
M: 43	M: 23	M: 98
Y: 52	Y: 76	Y: 100
K: 0	K: 0	K: 46

该天气预报界面设计作品，将第一幅晴朗天气画面至第二幅雨季画面以及第三幅相关天气的数据，直观清晰地传递给观者，令人一目了然。

色彩点评

- 橙色作为主色使整体界面呈暖色调，可让人联想到温暖、明媚的阳光。
- 黑色作为点缀色，色彩明度极低，具有较强的视觉重量感与冲击力。

CMYK: 11,74,99,0
CMYK: 0,0,0,0
CMYK: 1,15,28,0
CMYK: 93,88,89,80

推荐色彩搭配

C: 9	C: 93	C: 0
M: 23	M: 88	M: 52
Y: 36	Y: 89	Y: 91
K: 0	K: 80	K: 0

C: 11	C: 1	C: 51
M: 74	M: 15	M: 73
Y: 99	Y: 28	Y: 100
K: 0	K: 0	K: 17

C: 0	C: 0	C: 30
M: 0	M: 52	M: 77
Y: 0	Y: 91	Y: 100
K: 0	K: 0	K: 0

该网页登录界面以空旷无人的篮球场作为画面设计元素，获得了静谧、清爽、干净的视觉效果，形成对网站自由、简约的认知，有利于提升网站的浏览量。

色彩点评

- 白色与贝壳粉占据的版面较大，使整体界面色彩基调趋向温柔、恬静。
- 宝石红作为辅助色运用，给人一种鲜艳、热情的视觉感受。

CMYK: 2,5,7,0
CMYK: 3,2,2,0
CMYK: 29,91,39,0
CMYK: 1,78,61,0

推荐色彩搭配

C: 20	C: 58	C: 29	C: 9	C: 7	C: 72	C: 1	C: 10	C: 32
M: 19	M: 67	M: 91	M: 60	M: 22	M: 66	M: 7	M: 92	M: 5
Y: 36	Y: 53	Y: 39	Y: 55	Y: 11	Y: 41	Y: 15	Y: 64	Y: 4
K: 0	K: 4	K: 0	K: 0	K: 0	K: 1	K: 0	K: 0	K: 0

曲线作为设计元素使网页界面极具动感与活力，活跃了整个画面的气氛。左侧的眼镜、爆米花、可乐等图形营造出娱乐、悠闲、自在的视觉效果。

色彩点评

- 黑色与湖水青作为界面底色，明暗对比强烈，具有极强的视觉冲击力。
- 图形元素采用洋红、宝石蓝、白色、橙黄等多种鲜艳色彩，获得了绚丽、丰富的视觉效果。

CMYK: 92,87,88,79
CMYK: 42,0,14,0
CMYK: 96,86,0,0
CMYK: 37,78,0,0

推荐色彩搭配

C: 88	C: 41	C: 24	C: 85	C: 76	C: 0	C: 96	C: 2	C: 38
M: 82	M: 0	M: 85	M: 85	M: 18	M: 20	M: 85	M: 16	M: 81
Y: 76	Y: 7	Y: 55	Y: 38	Y: 33	Y: 7	Y: 0	Y: 38	Y: 44
K: 64	K: 0	K: 0	K: 3	K: 0	K: 0	K: 0	K: 0	K: 0

色彩调性： 梦幻、神秘、清爽、肃穆、经典、抽象。

常用主题色：

CMYK:16,29,0,0　　CMYK:95,100,16,0　　CMYK:39,3,81,0　　CMYK:65,57,54,3　　CMYK:93,88,89,80　　CMYK:20,97,37,0

常用色彩搭配

CMYK: 23,26,0,0
CMYK: 20,97,37,0

CMYK: 87,83,82,72
CMYK: 54,34,82,0

CMYK: 12,9,9,0
CMYK: 7,45,36,0

CMYK: 95,100,16,0
CMYK: 7,70,83,0

轻柔的浅紫罗兰色与玫瑰红搭配，营造出童话般梦幻、浪漫的画面效果。

低明度的黑色渲染出一种神秘、幽深的气氛，搭配复古的苔绿色，体现出书籍的悬念感与故事性。

亮灰色、浅柿色含蓄、优雅，与柔美的浅柿色搭配，极具浪漫与唯美的效果。

神秘的紫鸢色与橘黄色搭配，营造出奇诡、魔幻的画面氛围。

配色速查

清新	浪漫	典雅	热情
CMYK: 18,3,13,0 CMYK: 62,17,18,0 CMYK: 67,0,33,0	CMYK: 1,7,15,0 CMYK: 73,96,16,0 CMYK: 34,59,32,0	CMYK: 73,61,32,0 CMYK: 74,31,1,0 CMYK: 0,18,8,0	CMYK: 20,96,69,0 CMYK: 0,50,62,0 CMYK: 19,30,26,0

该招贴身着鲜艳连衣裙的女孩身处静谧丛林之中的画面，给人安静、唯美的感觉，营造出天真烂漫、活泼可爱的画面，易吸引儿童的目光。

色彩点评

- 深蓝色使作品整体呈暖色调，表现出夜晚的宁静、平和、唯美。
- 身着红色服饰的女孩形象点亮了画面，画面轻快、活泼。

CMYK: 99,88,49,17
CMYK: 74,53,8,0
CMYK: 26,7,0,0
CMYK: 14,89,100,0
CMYK: 4,48,91,0

推荐色彩搭配

C: 20	C: 5	C: 100
M: 16	M: 85	M: 96
Y: 16	Y: 92	Y: 59
K: 0	K: 0	K: 41

C: 100	C: 17	C: 18
M: 99	M: 91	M: 4
Y: 56	Y: 90	Y: 0
K: 15	K: 0	K: 0

C: 1	C: 93	C: 67
M: 50	M: 89	M: 42
Y: 91	Y: 87	Y: 0
K: 0	K: 79	K: 0

该作品是海明威《老人与海》的相关海报设计，画面中划桨的人物直截了当地呼应了作品主题，结合波涛汹涌的海面，呈现出凶险、迷幻、惊险的画面。

色彩点评

- 白茶色作为画面主色，结合摆动的鱼尾图形，给人留下了动感、惊心动魄的视觉印象。
- 砖红色的天空表现出反常、迷幻的效果，整体画面呈昏暗的暖色调，增添了奇诡与悬念感。

CMYK: 21,16,25,0
CMYK: 38,87,98,3
CMYK: 72,78,85,57

推荐色彩搭配

C: 45	C: 20	C: 74
M: 96	M: 9	M: 76
Y: 100	Y: 18	Y: 80
K: 15	K: 0	K: 54

C: 71	C: 22	C: 34
M: 73	M: 15	M: 84
Y: 82	Y: 26	Y: 93
K: 48	K: 0	K: 1

C: 43	C: 73	C: 51
M: 93	M: 75	M: 38
Y: 100	Y: 84	Y: 35
K: 10	K: 54	K: 0

158

画面中冬眠的小动物与漫天风雪给人一种冰冷、清凉的视觉感受。而森林中滑雪的父子则欢乐、和睦、温馨。

色彩点评

■ 白色雪地与深蓝色地面将画面分割为层次分明的两个部分，给人留下了清晰、清爽的视觉印象。

■ 湛蓝、冰蓝等色彩使整体色彩呈冷色调，将冬季的冰冷、严寒充分凸显起来。

CMYK: 28,6,10,0
CMYK: 0,0,0,0
CMYK: 80,54,32,0
CMYK: 85,76,61,31
CMYK: 58,82,64,20

推荐色彩搭配

C: 41	C: 67	C: 87
M: 21	M: 71	M: 78
Y: 27	Y: 61	Y: 62
K: 0	K: 18	K: 36

C: 29	C: 78	C: 73
M: 5	M: 52	M: 79
Y: 12	Y: 33	Y: 53
K: 0	K: 0	K: 16

C: 39	C: 51	C: 87
M: 31	M: 0	M: 78
Y: 42	Y: 7	Y: 62
K: 0	K: 0	K: 35

画面中的星星图形逐渐过渡为飞鸟图形，形成延异图形，使画面充满谜团与韵律感，增强了书籍的故事感。而向右侧转变的图形则呈现出冲出画面的趋势，给人无尽的想象空间。

色彩点评

■ 藏青色作为主色，色彩肃穆、庄重、深沉。

■ 柠檬黄作为辅助色，色彩轻淡、活泼、清新，提升了画面的明度，使画面风格更加轻快。

CMYK: 93,68,40,2
CMYK: 0,0,1,0
CMYK: 7,13,51,0

推荐色彩搭配

C: 93	C: 8	C: 9
M: 68	M: 13	M: 5
Y: 40	Y: 51	Y: 5
K: 2	K: 0	K: 0

C: 18	C: 95	C: 24
M: 7	M: 74	M: 17
Y: 31	Y: 55	Y: 16
K: 0	K: 20	K: 0

C: 33	C: 3	C: 88
M: 2	M: 16	M: 64
Y: 5	Y: 51	Y: 53
K: 0	K: 0	K: 10

　　各色人潮与树木，以及流淌的溪流使画面充满轻快、灵动的气息，营造出安逸、惬意的空间氛围，给人留下了清新、活泼的视觉印象。

色彩点评

- 茉莉色作为背景色，色彩明度与纯度适中，给人带来温和、舒适、自然的视觉感受。
- 青色的溪流与山茶粉等色彩清新、明丽，给人和煦、亲切的感觉。

CMYK: 6,8,26,0
CMYK: 53,5,37,0
CMYK: 8,73,37,0
CMYK: 88,82,87,74

推荐色彩搭配

C: 6	C: 6	C: 51	C: 16	C: 2	C: 75	C: 6	C: 68	C: 4
M: 14	M: 16	M: 25	M: 33	M: 58	M: 19	M: 2	M: 16	M: 96
Y: 38	Y: 11	Y: 30	Y: 24	Y: 53	Y: 29	Y: 18	Y: 41	Y: 72
K: 0	K: 0	K: 0	K: 0	K: 0	K: 0	K: 0	K: 0	K: 0

　　画面中央吊灯照亮了昏暗、空无一人的空间，使画面充满悬念感与故事感，营造出神秘、静寂的画面氛围，可以吸引观者阅读书籍。

色彩点评

- 浓蓝紫色作为主色，色彩沉重，可以营造出深沉、幽寂、神秘的画面氛围。
- 草莓红与青色的室内空间搭配，并形成极强的明暗对比，展现出丰富的视觉效果。

CMYK: 91,100,66,57
CMYK: 7,93,61,0
CMYK: 49,2,28,0
CMYK: 90,78,56,24

推荐色彩搭配

C: 91	C: 29	C: 30	C: 51	C: 90	C: 8	C: 51	C: 94	C: 0
M: 100	M: 89	M: 6	M: 35	M: 78	M: 80	M: 9	M: 98	M: 56
Y: 66	Y: 20	Y: 27	Y: 18	Y: 56	Y: 41	Y: 28	Y: 50	Y: 45
K: 58	K: 0	K: 0	K: 0	K: 24	K: 0	K: 0	K: 22	K: 0

色彩调性： 清新、沉重、清凉、可爱、希望、火热。

常用主题色：

CMYK:31,1,17,0　CMYK:83,74,58,24　CMYK:62,6,1,0　CMYK:2,35,13,0　CMYK:10,76,53,0　CMYK:2,96,93,0

常用色彩搭配

CMYK: 31,1,17,0
CMYK: 67,5,3,0

CMYK: 86,73,48,10
CMYK: 87,89,0,0

CMYK: 10,76,53,0
CMYK: 5,11,6,0

CMYK: 90,86,86,77
CMYK: 3,97,100,0

轻柔、清浅的水绿色与蔚蓝色可让人联想到透澈的湖水，给人一种清凉、安静之感。

深紫色与午夜蓝两种低明度色彩，可以营造出昏暗、神秘、幽深的画面氛围。

海棠红与蛋壳粉色彩明亮，给人一种活泼、欢快、希望的感觉。

绯红与黑色两种极具穿透力的色彩搭配，可以获得惊险、刺激的效果。

配色速查

优雅	活力	自然	质朴

CMYK: 7,30,11,0
CMYK: 90,100,12,0
CMYK: 47,8,0,0

CMYK: 6,85,32,0
CMYK: 8,0,50,0
CMYK: 5,25,24,0

CMYK: 3,27,62,0
CMYK: 71,54,92,15
CMYK: 22,0,4,0

CMYK: 80,75,83,59
CMYK: 11,8,8,0
CMYK: 18,14,51,0

画面中人物执桨冲破翻涌的海浪，给人留下了乘风破浪、一往无前的视觉印象，气势锐不可当，极具视觉冲击力。

色彩点评

- 深蓝作为主色渲染出海洋的凶险性，呈现出风起云涌的景象，给人辽阔、壮观的视觉感受。
- 白茶色天空与云彩减轻了深蓝色的深沉感，带给观者更加舒适、柔和的视觉感受。

CMYK: 93,84,40,0
CMYK: 0,0,0,0
CMYK: 16,12,23,0
CMYK: 38,88,90,3

推荐色彩搭配

C: 22	C: 0	C: 79	C: 93	C: 15	C: 37	C: 95	C: 3	C: 16
M: 15	M: 0	M: 64	M: 85	M: 11	M: 88	M: 89	M: 13	M: 96
Y: 22	Y: 0	Y: 26	Y: 40	Y: 22	Y: 90	Y: 53	Y: 18	Y: 100
K: 0	K: 0	K: 0	K: 5	K: 0	K: 2	K: 26	K: 0	K: 0

产品位于画面下方凸显出主体图形、牛马等兽类的形象，点明了狂欢节的主题，营造出热烈、狂欢、自由的画面氛围，给人沸腾如火的视觉感受。

色彩点评

- 深红色作为作品主色调，可让人联想到燃烧的火焰，营造出沸腾、欢庆的画面氛围。
- 橙黄色作为辅助色搭配红色，整体画面呈暖色调。

CMYK: 43,100,100,11
CMYK: 10,28,35,0
CMYK: 8,39,84,0
CMYK: 64,68,81,31

推荐色彩搭配

C: 50	C: 20	C: 87	C: 21	C: 12	C: 71	C: 30	C: 44	C: 79
M: 100	M: 10	M: 85	M: 95	M: 45	M: 79	M: 48	M: 100	M: 79
Y: 100	Y: 34	Y: 84	Y: 98	Y: 89	Y: 74	Y: 61	Y: 100	Y: 76
K: 30	K: 0	K: 75	K: 0	K: 0	K: 48	K: 0	K: 12	K: 57

壮丽、开阔的原野给人自由、畅意的感觉，这种自由自在、无拘无束的辽阔自然美景以及和煦的阳光与丛林，给人带来了视觉与心灵的双重享受。

色彩点评

- 柠檬黄色的阳光与橙黄山谷，营造出安静、自由的氛围。
- 明度不同的青色丰富了画面色彩的层次感，给人一种清爽、舒适、清新的感觉，与作品调性相符。

CMYK: 8,2,56,0
CMYK: 17,53,79,0
CMYK: 59,14,43,0
CMYK: 87,62,63,20

推荐色彩搭配

C: 88	C: 5	C: 16
M: 77	M: 2	M: 36
Y: 66	Y: 37	Y: 69
K: 43	K: 0	K: 0

C: 89	C: 18	C: 92
M: 85	M: 61	M: 69
Y: 67	Y: 85	Y: 70
K: 52	K: 0	K: 39

C: 60	C: 9	C: 97
M: 20	M: 34	M: 80
Y: 46	Y: 50	Y: 53
K: 0	K: 0	K: 21

画面中的动物穿着人的服装与首饰，神态栩栩如生，给人生动、真实的视觉感受，充满趣味性与吸引力。这种拟人化的设计方式可使电影招贴给人留下深刻印象。

色彩点评

- 蓝色占据作品大面积版面，与橙红色的辅助色形成冷暖对比，获得了绚丽、丰富、强烈的视觉效果。
- 藏青色服饰与天蓝色形成邻近色搭配，丰富了画面的色彩层次。

CMYK: 75,42,10,0
CMYK: 9,75,93,0
CMYK: 4,24,71,0
CMYK: 75,16,24,0
CMYK: 18,20,28,0
CMYK: 97,80,53,21

推荐色彩搭配

C: 80	C: 4	C: 35
M: 51	M: 29	M: 35
Y: 11	Y: 70	Y: 45
K: 0	K: 0	K: 0

C: 9	C: 10	C: 96
M: 16	M: 78	M: 76
Y: 24	Y: 95	Y: 51
K: 0	K: 0	K: 15

C: 68	C: 74	C: 12
M: 68	M: 16	M: 49
Y: 62	Y: 20	Y: 84
K: 17	K: 0	K: 0

　作品中增添的噪点肌理使画面表面更具质感，丰富了画面的视觉效果。曲折的轨道、火车与飘逸的流云展现出唯美的童话场景，给人轻快、梦幻的感觉。

色彩点评

- 青色作为主色调，为画面增添了梦幻、清凉的色彩，使人看起来更加惬意与舒爽。
- 浅卡其色的流云色彩柔和，给人留下了恬淡、轻柔、自然的视觉印象。

CMYK: 84,52,60,6
CMYK: 56,13,26,0
CMYK: 3,6,23,0
CMYK: 11,71,82,0

163

推荐色彩搭配

C: 68	C: 9	C: 23	C: 51	C: 3	C: 58	C: 9	C: 81	C: 49
M: 14	M: 16	M: 58	M: 9	M: 35	M: 93	M: 19	M: 75	M: 28
Y: 36	Y: 42	Y: 65	Y: 21	Y: 21	Y: 66	Y: 26	Y: 96	Y: 79
K: 0	K: 0	K: 0	K: 0	K: 0	K: 27	K: 0	K: 64	K: 0

　这是为一本儿童童话书籍设计的封面，画面的女孩表现出疑惑不解的思考神态，令观者不禁产生思考与对书籍的好奇，吸引观者阅读。

色彩点评

- 青色作为作品主色调，可以营造出梦幻、灵动、清新的画面氛围。
- 草莓红与浅粉色作为辅助色，给人甜美、活泼的感觉，提升了画面的明度并活跃了画面气氛。

CMYK: 92,76,64,37
CMYK: 73,11,31,0
CMYK: 12,8,20,0
CMYK: 27,2,6,0
CMYK: 9,48,28,0
CMYK: 23,92,61,0

推荐色彩搭配

C: 80	C: 51	C: 11	C: 52	C: 44	C: 87	C: 13	C: 26	C: 80
M: 68	M: 3	M: 8	M: 84	M: 10	M: 53	M: 84	M: 4	M: 36
Y: 72	Y: 32	Y: 19	Y: 98	Y: 67	Y: 36	Y: 44	Y: 7	Y: 22
K: 37	K: 0	K: 0	K: 28	K: 0	K: 0	K: 0	K: 0	K: 0

7

第7章

图形创意设计的
经典技巧

在明确作品主题的前提下进行设计，除了遵循色彩的搭配设计原则之外，还需运用很多技巧。如有关版式设计、字体、图形尺寸、创意构思、表现手法等，只有全局考虑才能令用户准确理解图形设计的含义，获得更好的宣传效果。本章将为大家讲解一些常用的图形创意设计技巧。

7.1 80%主色调+20% 辅助色调

主色调好比乐曲中的主旋律，扮演着画面的"主角"，主导着画面的整体色彩。但是单色调的画面未免有些单调、平淡，这时就需要辅助色作为"配角"来强化或把控主色。辅助色在画面中所占比例较小；一般而言，画面中主色与辅助色的经典比例是80%主色调+20%辅助色调，该比例既可通过主色奠定画面的色彩基调，又可保证画面色彩的饱满、丰富，给观者视觉感官以强烈的刺激。

浓郁、明亮的铬黄色作为主色，具有强烈的视觉吸引力；棕褐色作为辅助色，加以暖白色与红色的搭配，使卡通的汽车图形更加惟妙惟肖，富有意趣。

CMYK: 5,24,82,0
CMYK: 68,79,86,53
CMYK: 3,8,25,0
CMYK: 13,99,97,0

推荐色彩搭配

CMYK: 22,39,91,0
CMYK: 8,10,19,0
CMYK: 53,51,50,0

CMYK: 11,9,69,0
CMYK: 36,100,100,2

这是一本有关昆虫知识的儿童杂志封面设计作品，画面以嫩绿色为主色，紫色为辅助色，加以橙色与明黄色的点缀，将其中蕴含的清新、鲜活的气息展现得淋漓尽致，极具视觉冲击力。

CMYK: 45,6,91,0
CMYK: 63,93,33,0
CMYK: 18,73,94,0
CMYK: 12,0,86,0

推荐色彩搭配

CMYK: 64,30,68,0
CMYK: 23,7,0,0
CMYK: 1,59,76,0

CMYK: 81,93,8,0
CMYK: 47,24,89,0

当一幅画面进入人的视野后，除了主色调以外，还会感知到不同的冷暖属性；冷色与暖色的对比并不冲突，可以更好地突出图形，增强层次感，使画面更加富有神采。

神秘、静谧的深蓝夜色与明亮夺目的黄色灯光冷暖对比鲜明，具有极强的视觉冲击力，使画面更富有神采，给人留下了生动、鲜活的视觉印象。

CMYK: 100,100,52,9
CMYK: 8,4,69,0
CMYK: 48,100,87,20
CMYK: 93,88,89,80

推荐色彩搭配

CMYK: 12,16,87,0
CMYK: 73,56,7,0
CMYK: 93,88,89,80

CMYK: 32,100,100,1
CMYK: 95,79,0,0

利用蜜桃色的天空与青绿色的松林分割版面，使画面色彩层次更加分明，获得了均衡、稳定的视觉效果，给人一种明快、醒目的感觉，令人赏心悦目。

CMYK: 1,44,40,0
CMYK: 85,59,57,10
CMYK: 0,0,0,0
CMYK: 7,91,80,0

推荐色彩搭配

CMYK: 3,23,18,0
CMYK: 93,72,87,61
CMYK: 7,91,80,0

CMYK: 19,57,47,0
CMYK: 54,15,32,0

不同颜色之间存在明暗的差异，相同色彩也有明暗深浅的不同。画面中明暗色调交错，可以令画面发生变化，让画面中的图形或文字主次更加分明，使人产生节奏感。

该作品以保护海洋生态环境为主题，左右版面采用不同明度的青色表现海洋环境的严峻现状，告知观者保护海洋问题迫在眉睫，以引起观者的危机感，增强其对海报的关注与重视。

CMYK：88,67,65,28
CMYK：79,30,36,0
CMYK：4,0,1,0
CMYK：36,96,93,2

推荐色彩搭配

CMYK：49,35,31,0
CMYK：54,3,14,0
CMYK：27,78,83,0

CMYK：8,19,44,0
CMYK：80,32,38,0

紫色与裸粉色的天空，色彩清新、梦幻，飘动的白云使画面更具层次感，并与视觉重心处的明黄太阳形成明度对比，使中心的图形更加突出、醒目，从而引出保湿防晒的主题。

CMYK：42,60,11,0
CMYK：4,18,5,0
CMYK：6,29,29,0
CMYK：5,21,82,0

推荐色彩搭配

CMYK：48,23,11,0
CMYK：4,27,74,0
CMYK：15,59,38,0

CMYK：45,62,11,0
CMYK：6,26,24,0

纯度是影响色彩情感效应的主要因素，色彩纯度强弱是指色相为人所感知的程度。高纯度色彩可使人产生鲜艳、活泼、明快、刺激之感，而低纯度色彩则使人产生沉闷、单调、宁静的感觉。在运用色彩时，需要通过颜色纯度的不断变换以丰富画面的表现力。

剪纸风的海报设计使图形呈现出活泼、明快的视觉效果，同时更具立体的真实感；明亮的绿色与鲜艳的彩虹、建筑以及向日葵图形与淡蓝色背景形成鲜明的纯度对比，凸显了孩童世界的灵动与天真烂漫。

CMYK: 28,10,9,0
CMYK: 50,8,16,0
CMYK: 31,0,81,0
CMYK: 3,75,84,0
CMYK: 24,91,83,0
CMYK: 90,90,53,26

推荐色彩搭配

CMYK: 12,13,12,0
CMYK: 0,40,67,0
CMYK: 72,36,85,0

CMYK: 68,44,7,0
CMYK: 14,82,56,0

紫罗兰色的背景与中央的深紫色主体图形色彩纯度对比鲜明，可将观者视线集中在城市建筑之上，突出城市运输的宣传目的。

CMYK: 43,49,10,0
CMYK: 81,87,33,1
CMYK: 7,12,31,0
CMYK: 15,49,71,0

推荐色彩搭配

CMYK: 19,57,40,0
CMYK: 37,6,22,0
CMYK: 91,98,51,25

CMYK: 10,14,34,0
CMYK: 65,62,18,0

互补色作为冷暖对比最为强烈的色彩，在众多配色中差异最为鲜明，给感官的刺激最强烈；同等面积的互补色出现在画面中，两者相互冲突干扰，会使画面色彩失去平衡。这时可以使用一种色彩为主色，另一颜色为点缀色的组合，这样既统一了画面的整体色调，又把握了画面的核心兴趣点，可以给人留下深刻的印象。

红色可让人联想起燃烧的火焰，以红色作为书籍封面的主色，能给人以华丽鲜艳、光彩夺目的视觉感受。青绿色枝干装点画面，可使画面更具鲜活、自然的气息。

CMYK: 21,95,85,0
CMYK: 7,6,17,0
CMYK: 14,14,69,0
CMYK: 54,9,25,0

推荐色彩搭配

CMYK: 21,95,87,0
CMYK: 51,7,40,0
CMYK: 63,100,100,61

CMYK: 6,3,61,0
CMYK: 88,93,24,0

大面积青色使画面中弥漫着清爽、宜人的气息，带来神清气爽的视觉体验。深紫色作为辅助色，并以浅红色作为点缀色，既丰富了画面色彩，又增强了画面色彩的对比度，使画面更具视觉冲击力。

CMYK: 53,7,31,0
CMYK: 76,81,26,0
CMYK: 12,22,62,0
CMYK: 14,50,35,0

推荐色彩搭配

CMYK: 27,17,49,0
CMYK: 90,100,60,45
CMYK: 36,43,7,0

CMYK: 48,6,29,0
CMYK: 15,23,17,0

素描有三大关系，即明暗关系、空间关系和结构关系。

明暗关系是自然或非自然光作用在物体上所获得的不同的光影效果。通过光的不同变化，元素可呈现出不同程度的黑色、白色和灰色，从而使作品更加生动、真实。

空间关系是指画面尽量表现三维立体效果，远虚近实。

结构关系是指参照物的自身形体特征，是由作者能否还原其真实性作为评价标准的。

在图形创造设计过程中，要注重素描关系，让作品更加丰满，提高观者的接受程度。

该招贴借用竖立的书籍图形代表图书馆，既给人一种直白、明了的感觉，又不失设计感与趣味性。而书籍、树木等元素底部添加的阴影肌理，则使场景元素更加生动、逼真，丰富了作品的视觉表现力。

CMYK: 8,8,24,0
CMYK: 11,75,83,0
CMYK: 79,73,75,48
CMYK: 55,5,33,0

推荐色彩搭配

CMYK: 77,54,64,9
CMYK: 19,78,92,0
CMYK: 10,7,41,0

CMYK: 78,73,75,48
CMYK: 47,31,93,0

画面中心的室内空间图像与周围的黑暗巧妙地融于一体，展现出公寓空间的三维立体效果，并营造出安静、平和的空间氛围。

CMYK: 95,93,68,59
CMYK: 0,0,2,0
CMYK: 19,33,52,0
CMYK: 58,90,65,26

推荐色彩搭配

CMYK: 99,96,57,36
CMYK: 15,18,13,0
CMYK: 20,31,44,0

CMYK: 14,19,17,0
CMYK: 30,43,43,0

肌理在图形创意设计中的运用可以分为视觉元素与情感表现两种方式 。其作为元素使用时，可以在画面中添加肌理，塑造出不同的纵横交错、粗糙平滑的表面质感；其在情感方面使用时，可以通过肌理的纹路叠加增强画面细节。画风轻松随意，使作品信息传递得更为快速。

该招贴画面四角的植物与围栏之上的肌理充满童趣、活泼烂漫的艺术韵味，并强化了画面的表面质感，给观者留下了惬意、舒适、轻快的视觉印象。

CMYK: 6,5,23,0
CMYK: 73,49,100,9
CMYK: 59,58,43,0
CMYK: 30,73,16,0

（细节图）

推荐色彩搭配

CMYK: 70,51,98,11
CMYK: 12,14,44,0
CMYK: 72,70,72,34

CMYK: 40,25,70,0
CMYK: 4,70,75,0

该作品在视觉元素之上添加了噪点肌理，质感粗糙不平，营造出复古的画面氛围，以突出植物园年代久远的特点，可使观者产生极具亲和力的视觉感受。

CMYK: 30,27,31,0
CMYK: 79,47,70,5
CMYK: 92,87,89,79
CMYK: 11,70,64,0

（细节图）

推荐色彩搭配

CMYK: 24,12,27,0
CMYK: 80,61,64,18
CMYK: 38,29,61,0

CMYK: 14,60,77,0
CMYK: 77,71,69,37

具有扁平化风格、MBE风格、渐变风格的插画设计作品是将图形进行扁平化、色块化的处理，放大图形的优势，增强图形的形式感，从而获得更强的视觉冲击力，以吸引观者的视线。简约化的图形受众面更广，摒弃了画面中烦琐复杂的设计元素，观者对其理解和接受程度更高。

该作品采用扁平化的处理方式将人物形象刻画得更加简练、直观，增强了图形的冲击力，使色彩更加鲜明、夺目，更便于观者理解。

CMYK：11,23,87,0
CMYK：2,2,11,0
CMYK：80,76,73,51
CMYK：24,79,84,0
CMYK：92,73,36,1

推荐色彩搭配

CMYK：7,25,89,0
CMYK：1,1,1,0
CMYK：80,59,68,19

CMYK：90,66,36,1
CMYK：12,96,58,0

简约化产品包装与扁平风格的水果图案相结合，直截了当地传递了产品信息，给人直观、清晰的视觉感受。而以米色、棕色、绿色等色彩点缀，营造出温馨、轻快的画面氛围。

CMYK：9,8,22,0
CMYK：33,56,79,0
CMYK：92,88,88,79
CMYK：4,51,88,0
CMYK：58,20,91,0
CMYK：21,98,97,0

推荐色彩搭配

CMYK：29,13,15,0
CMYK：68,36,92,0
CMYK：20,45,71,0

CMYK：4,33,88,0
CMYK：65,58,67,10

7.9 统一画面中的元素

在一幅画面中，必须简化画面的复杂性，将画面的各种元素统一成一种风格。例如视角的统一，描边的统一，色调的统一。

该画面以卡其色与墨绿色搭配，风格陈旧、经典、古朴，呈现出年代久远、历史深厚的招贴效果，暗示消费者品牌蕴含着深厚、浓重的经典韵味。

CMYK: 14,17,31,0
CMYK: 93,65,79,43
CMYK: 48,61,95,5

推荐色彩搭配

CMYK: 76,70,72,38
CMYK: 69,19,55,0
CMYK: 17,24,38,0

CMYK: 55,91,100,43
CMYK: 56,1,82,0

肌理噪点的添加为作品蒙上了一层复古的色彩，给人一种旧时代的感觉，突出了电影的时代感与文化意蕴。

CMYK: 12,59,77,0
CMYK: 7,9,13,0
CMYK: 51,91,90,27
CMYK: 92,87,67,54

推荐色彩搭配

CMYK: 12,20,64,0
CMYK: 16,60,81,0
CMYK: 86,74,70,46

CMYK: 34,62,87,0
CMYK: 44,16,27,0

　　3D立体插画由于技术的不断更新进步而持续流行。3D插画形式简约、效果细腻、真实，富有创造性，深受大众的认可和喜爱。

　　该3D形象艰难呼吸的神态令人感同身受，让人联想到生病时的不适，从而赢得消费者对止咳药物的信任与好感，吸引消费者购买。

CMYK: 13,12,4,0
CMYK: 53,64,9,0
CMYK: 6,61,63,0
CMYK: 18,92,87,0

推荐色彩搭配

CMYK: 95,100,41,4
CMYK: 5,31,32,0
CMYK: 80,27,55,0

CMYK: 92,68,38,1
CMYK: 25,84,68,0

　　该憨态可掬的卡通猫咪形象使广告更加风趣幽默，冲淡了广告的商业目的性，使广告与消费者之间的联系更加和谐、亲密，更易获得消费者的好感。

CMYK: 55,11,22,0
CMYK: 22,71,96,0
CMYK: 73,66,62,19

推荐色彩搭配

CMYK: 68,26,20,0
CMYK: 0,0,0,0
CMYK: 10,40,85,0

CMYK: 19,79,100,0
CMYK: 44,9,21,0

在进行图形创意设计时，将图形与图像相结合，使复杂的图形和简约的插画形成对比，提升俏皮感，能够增强画面的表现力与感染力。

插画风格的杂物与行李箱之间构成一种3D与2D的融合，形成不同风格的对比，使作品更具创造性与视觉表现力，增强了广告的吸引力与辨识性。

CMYK: 21,16,18,0
CMYK: 62,0,20,0
CMYK: 80,44,39,0
CMYK: 8,3,64,0

推荐色彩搭配

CMYK: 12,6,29,0
CMYK: 86,49,41,0
CMYK: 62,30,61,0

CMYK: 7,26,83,0
CMYK: 29,19,37,0

愁眉苦脸与喜气洋洋两种迥然不同的表情将人的神态模拟得活灵活现，使广告作品充满活力，更富有神采与感染力。

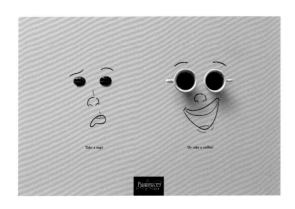

CMYK: 2,25,47,0
CMYK: 2,40,60,0
CMYK: 88,84,84,74

推荐色彩搭配

CMYK: 24,23,40,0
CMYK: 55,68,64,9
CMYK: 93,88,89,80

CMYK: 1,38,58,0
CMYK: 24,28,27,0

夸张缩放是对物体正常尺寸比例的夸大与缩小。大幅度的缩放比例，与印象中的相同事物可以产生强烈的反差，带来不一样的观感。越是夸张，对比效果越强烈，给人的观感越刺激。

乐器与人物等大的图形设计呈现出抽象、夸张的视觉效果，使图形极具视觉冲击力，呼应了爵士乐的主题，让人可以感受到音乐会热烈的气氛。

CMYK：5,45,92,0
CMYK：0,0,0,0
CMYK：87,84,87,74
CMYK：26,100,100,0

推荐色彩搭配

CMYK：3,40,84,0
CMYK：0,93,86,0
CMYK：87,84,87,74

CMYK：6,5,6,0
CMYK：4,65,95,0

夸张的人物可以使人产生奇异、独特的视觉感受，结合边框的树叶图形与手中动物形象的面具，点明动物园派对的宣传主题，蓬勃的生命力油然而生，给人留下深刻印象。

CMYK：51,19,57,0
CMYK：7,93,94,0
CMYK：5,9,30,0
CMYK：90,67,71,36

推荐色彩搭配

CMYK：91,68,72,40
CMYK：39,17,65,0
CMYK：8,82,92,0

CMYK：7,9,31,0
CMYK：89,52,65,9

7.13 图形的共生

图形共生是几个图形共用一部分图形或轮廓线，图形之间相互借用、相互依存、紧密联系。共生图形是一个不可分割的完整的艺术整体，给人以无穷无尽的联想，留下神秘、富有深度的视觉印象。

白炽灯与太阳共用圆形部分，给观者一种两者为同质的暗示，呼唤公众重视能源耗损的问题，以免造成严重后果。广告意义深远，说服力与感染力较强。

CMYK: 4,5,41,0
CMYK: 9,6,77,0
CMYK: 0,58,92,0
CMYK: 74,54,80,15

推荐色彩搭配

CMYK: 8,15,63,0
CMYK: 39,97,100,4
CMYK: 85,67,99,54

CMYK: 9,17,42,0
CMYK: 5,71,96,0

画面中生机盎然的森林与废气排放的烟囱共用部分轮廓线，组合成密不可分的图案造型，说明污染问题与生活环境息息相关，以强化观者的危机感。

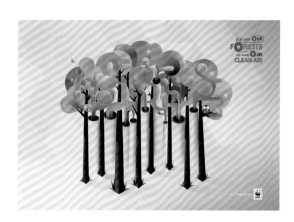

CMYK: 1,13,27,0
CMYK: 54,79,88,27
CMYK: 50,27,88,0
CMYK: 50,41,42,0

推荐色彩搭配

CMYK: 49,27,88,0
CMYK: 16,12,13,0
CMYK: 84,79,74,58

CMYK: 11,29,38,0
CMYK: 68,60,55,6

运用独特的视角就是从旁观者的角度观察图形图案、文字、表现手法、创意设计等。视角的转换可使画面更具创意与深度，吸引观者的注意力。

该版面顶端倒置的地面与车水马龙的城市相连，利用视角的转换强化了画面的创意表现力，体现出航空服务带给观者奇异的体验。

CMYK: 71,43,9,0
CMYK: 43,10,15,0
CMYK: 23,61,63,0
CMYK: 61,46,74,2

推荐色彩搭配

CMYK: 62,32,9,0
CMYK: 74,67,74,34
CMYK: 21,28,71,0

CMYK: 44,83,91,10
CMYK: 67,36,51,0

该招贴主人公的身影淹没在黑暗之中，背景中逆向的时钟与数字获得了魔幻、瑰丽的视觉效果，这种神秘、奇诡的设计方式，增强了电影作品的悬念感与故事性，更加引人入胜。

CMYK: 100,89,65,50
CMYK: 49,14,51,0
CMYK: 73,20,39,0
CMYK: 23,15,61,0

推荐色彩搭配

CMYK: 97,81,60,34
CMYK: 14,7,47,0
CMYK: 58,23,4,0

CMYK: 67,2,36,0
CMYK: 100,100,57,12

商业广告是具有明确的商业目的的广告，可以传递品牌或产品信息，因此画面中的视觉元素需服务于商品信息。而图形图案、文字等视觉元素之间需要产生互动，以将观者的注意力引向商品或广告信息，让用户能够一眼识别作品含义，最终获得经济利益。

画面中文字与建筑图案相结合，打造出立体的文字效果，增强了文字与图形之间的联系，具有极强的趣味性与吸引力，给人以富有意趣与创造力的视觉印象。

CMYK: 80,44,8,0
CMYK: 1,0,0,0
CMYK: 98,80,44,8
CMYK: 10,96,72,0

推荐色彩搭配

CMYK: 95,81,63,42
CMYK: 64,23,13,0
CMYK: 16,40,75,0

CMYK: 8,91,64,0
CMYK: 96,77,40,3

幽暗的墨绿色为主色，红色为点缀色，体现了儿童书籍的内涵，展现出生机勃勃的自然之景。而缠绕的文字与藤蔓则为画面增添了鲜活的气息，给人轻快、清新、心旷神怡的感觉。

CMYK: 89,62,90,43
CMYK: 68,15,77,0
CMYK: 9,5,17,0
CMYK: 28,24,62,0
CMYK: 25,97,91,0

推荐色彩搭配

CMYK: 26,38,53,0
CMYK: 81,51,97,14
CMYK: 30,82,67,0

CMYK: 16,31,73,0
CMYK: 49,10,12,0